培文·电影

探 索 电 影 文 化

培文·电影

CLAUDE CHABROL
克洛德·夏布罗尔

JOËL MAGNY

[法] 若埃尔·马尼 著　　谢强 译

北京大学出版社
PEKING UNIVERSITY PRESS

著作权合同登记号 图字：01-2008-1669

图书在版编目(CIP)数据

克洛德·夏布罗尔 / (法) 若埃尔·马尼著；谢强译. — 北京：北京大学出版社，
2024.3
（培文·电影）
ISBN 978-7-301-31185-1

Ⅰ.①克… Ⅱ.①若… ②谢… Ⅲ.①克洛德·夏布罗尔 – 电影影片 – 电影评论
Ⅳ.①J905.565

中国版本图书馆CIP数据核字(2020)第023107号

书　　　名	克洛德·夏布罗尔 KELUODE　XIABULUOER
著作责任者	［法］若埃尔·马尼（Joël Magny）著　谢强 译
责 任 编 辑	李冶威
标 准 书 号	ISBN 978-7-301-31185-1
出 版 发 行	北京大学出版社
地　　　址	北京市海淀区成府路205号　100871
网　　　址	http://www.pup.cn　　新浪微博：@北京大学出版社 @阅读培文
电 子 邮 箱	编辑部 pkupw@pup.cn　总编室 zpup@pup.cn
电　　　话	邮购部 010-62752015　发行部 010-62750672　编辑部 010-62750883
印 刷 者	天津联城印刷有限公司
经 销 者	新华书店
	650 毫米 × 980 毫米　16 开本　16.25 印张　230 千字
	2024 年 3 月第 1 版　2024 年 3 月第 1 次印刷
定　　　价	58.00元

目录

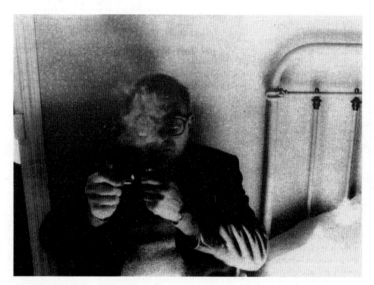

克洛德·夏布罗尔在《面具》拍摄现场

前言

好打趣、爱开玩笑、爱挑逗、会吃好吃、儒雅、小资、出众、才子，这些只是克洛德·夏布罗尔的一部分面具。特吕弗是真诚与激情，戈达尔是探索与前卫，里维特是坚韧与边缘，侯麦是严谨与道德，在社会定见的新词典中，适合夏布罗尔的是絮叨与多样。

夏布罗尔很早就确定了自己的方式：尽量多拍东西，哪怕是没有意义的；如果没有更好的东西可拍，就拍看到的一切。在所有新浪潮电影导演中，截至本书出版前，他的作品最丰厚：40部电影、15部电视电影、20余部广告片，这也意味着他的垃圾作品最多。他认为，宁可与罗歇·阿南拍《老虎爱吃鲜肉》，也比什么都不拍强。让我们拍摄吧，总有东西可拍，上帝会辨识属于自己的东西。

这种情形在法国电影中属于特例，尤其因为夏布罗尔是提倡著名的"作者"或"高度"[1]政策最积极的人之一。他喜欢这样说。对于那些把作者政策混同于盎格鲁—撒克逊"著作权"的人，这种情形是矛盾的。从其最初的概念看，作者政策——不是一种理论，也不是一个

[1]　在法语中，"auteur"（作者）与"hauteur"（高度）发音完全相同。作者等于高度，这是文字游戏的隐义。

公理，而是一个"赌注"，侯麦早就这样形容过——要依赖那些"手工导演"，如希区柯克、霍克斯或朗格。最初他们不是作者，后来变成了作者。从严格的批评学意义上看，是不是作者应由观众决定。电影没有坏作者，因为一个不拍电影的导演不是导演，更不是作者。从夏布罗尔开始，"作者"这个概念离开了精神主义象牙塔，转移到实用主义范畴。对于它的思考不再作为先验性，而是作为偶然性。

要考虑电影的一个基本要素——市场。不是商业市场（除非在食品短缺时），而是供求规律。观众的欲望，无论多么初级，都代表某种意义。人们在电影中不是在创造，而是在制造、修补、拼凑、调整；人们在摆弄片约、预算、方式、主题、情节、人物、观众、演员这些材料时弄脏了双手。想制造天使的人却制造出了野兽。好吧，让我们制造野兽吧，余下的事听天由命。

但这种选择不能只用经济逻辑来解释，这里也涉及个人品位和性格。"人没有必要穷其一生做自己不喜欢的事。"夏布罗尔的影片《面具》中的主人公勒卡纽说过这样的话。夏布罗尔则喜欢重复这样一句话：拍摄过程应该是一个节日。从夏布罗尔的电影来看，他拥有这种快乐。首先是观众的快乐，夏布罗尔撰写的最好的评论文章向我们揭示出他对这种快乐的享受。其次是操纵的快乐，包括摄影机、灯光、取景、符号、演员（尤其是演员）、观众（主要是观众）。看看夏布罗尔的眼睛：厚重镜片后面的眼睛炯炯有神，充满穿透力，也闪烁着嬉戏、诙谐、狡猾乃至轻浮，这是嗜食的眼神。但我不想这样说，因为人们都知道他喜欢美味佳肴；我想说这是一种肉欲的目光，准备捕捉一切可以刺激和满足自己精神需求的材料，如味觉、视觉或听觉——夏布罗尔是古典音乐发烧友和行家，有一次他曾透露自己愿意做一名

乐队指挥。

他不是唯物主义者，而是物质主义者。面对生活，他不是选择哲学，而是选择一种生活态度，即绝对的实用主义——接受眼前的生活，尤其要顺其自然。

正值人们热衷于探讨其作品时，夏布罗尔的电影《醋鸡》和《拉瓦丹探长》再次赢得了观众的喜爱，批评界对《面具》也是好评如潮。很显然，他虽然谨慎睿智，但还是经历了一个困难、多变的时期。他可以吃老本，但稍有不慎就会前功尽弃。

跌宕人生

人们知道——他也知道，并且做出了选择——他的职业生涯起起伏伏（以后还会这样）。起步时，无论从票房还是评论上看，他都属于一鸣惊人。《漂亮的塞尔日》和《表兄弟》于1959年上映，真正宣告了新浪潮的形成（同特吕弗的《四百下》一起）。票房成功打破了历史纪录，媒体爆炒，如获至宝。弗朗索瓦兹·吉罗在《快报》中打出"新浪潮"的口号，成为人所共知的财富。

但人们对正在拍摄的《年轻的土耳其人》更充满期待。在1959年威尼斯电影节上，媒体对《连环计》十分冷淡。奇怪的是，夏布罗尔越是拍个人作品（作者），他们就越喝倒彩。然而，观众则相反，《马屁精》（1960）这部十分搞笑的片子，比至今仍被视为杰作的《淑女们》（1960）更受他们强烈和狂热的追捧。《魔鬼的眼》（1961）和《奥菲莉娅》（1962）的票房跌至谷底（没有进入国家电影局的统计），嘲笑声四起，但夏布罗尔依然故我。这位作者把自己变成一个手艺人，

接拍了一部由巨星米歇尔·摩尔根、达尼埃尔·达里约主演的大片《朗德鲁》，此后又接下许多时髦类型片，如搞笑间谍片《老虎爱吃鲜肉》（1964）、《老虎拿炸药当香水》（1965），罗歇·阿南是其中的编剧兼主演。他还拍摄了根据雅克·沙佐著名连环画改编的《玛丽—尚达尔巧斗卡医生》（1965），以及沐浴着地中海阳光的荒诞故事《科林斯之路》（1967）。

夏布罗尔认同市场规律，拍摄了商业化的影片《沦陷分界线》（1966），这是根据抵抗运动正史专家雷米上校的一部荒诞可笑的作品改编而成的。

但是，夏布罗尔还在等待时机。如果说他满足于让影片带有个人元素——在《玛丽—尚达尔巧斗卡医生》中已经远不止于此——那么，他也要唤起电影爱好者和影评人的回忆。从他拍摄的喜剧片《巴黎见闻》（1964）中可以看出，这是新浪潮的宣言影片（合作者有侯麦、戈达尔、鲁什、波莱和杜歇），但很快便无声无息了。《巴黎见闻》之《耳塞》标志着他的鼎盛时期。他结识了安德雷·杰诺维斯，这是一位年轻、充满活力、渴望成功的制片人，对其创作帮助很大，他们共同建立起一个帝国。在这个时期，他拍出了一些非常重要的作品，如《不忠的女人》（1968）、《禽兽该死》（1969）、《屠夫》（1969）、《分手》（1970）、《傍晚前》（1970）、《血婚》（1973）和《派对享乐》（1974）。

杰诺维斯的破产再一次将这位导演置于旋涡之中。《凶手无辜者》（1974）之后，他的定位更加模糊，作品更无章法可循。奇怪的是，他的那些雄心勃勃和极具个性的作品都不是很成功。《十天奇迹》属于这种情况，这是作者最珍视的作品（今天，他是承认其缺陷的第一

人），他苦于缺少表现手法（尤其是无法请奥逊·威尔斯和安托尼·帕金斯来配音），这是国际制片不可或缺的环节。

朱丽叶特·梅尼耶

反之，那些按纯商业模式拍摄的签约电影并不失水准，而是将制片与个人元素结合起来，如两部《拉瓦丹探长》（1983—1985）。也正是在第二个创作期，夏布罗尔拍出了大量垃圾作品，如《魔术师》（1975）、《资产阶级的疯狂》（1976）、《傲慢的马》（1980）、《他人的血》（1980），还有《血缘关系》（1977），这部影片与其说成功，不如说比前面几部挨骂少一些。

莫里斯·罗奈

夏布罗尔"家族"

在新浪潮导演中，唯一能与克洛德·夏布罗尔比照的是弗朗索瓦·特吕弗，后者懂得如何巧妙地将成功与个人发展相结合，在维持传统的表面形式下，不断带来谨慎和适度的决裂。但他离不开卡罗斯家族的经济支持，这个家族很早就创办了一家制片公司（卡罗斯制片公司），公司给特吕弗松绑，让他对每一部影片拥有主导权，甚至绝对控制权。只有那些懂得在电影工业内部建立起一个微系统的导演，

安德烈·诺斯林

玛丽·拉弗莱

罗歇·阿南

米歇尔·布凯

才能在法国电影界持久和有效地存在。如侯麦与洛桑热制片公司，他们共同摸索出一套既严格又体现个性的工作方法；再如戈达尔，他可以在瑞士独当一面；还有里维特，永远使用自己的演员和技术人员，将他们视为自己不可分离的一部分。

幸亏夏布罗尔选择了交往——这里指的是该词最宽泛和最原初的意义，即人际关系的整体，就像我们说某个人"好交往"——但这不意味着胡乱交往。作者的要求也要经过这个"家族"的认可，即制片人（有时）、技术人员、演员。

克洛德·夏布罗尔即便是为电视台工作，也不使用台里的技术人员，而是带上自己的工作团队。首先是让·拉比耶，他在《马屁精》之后担任了夏布罗尔所有影片的摄影师，不包括《他人的血》——对此他不会有什么遗憾。他曾经是摄影师亨利·德加的取景员，参加了夏布罗尔前四部影片的拍摄。在许多影片的拍摄中（电影及电视），除特殊情况外，很少有科班人员能占据这些重要岗位：皮埃尔·让森和后加入的马修·夏布罗尔负责音乐，雅克·盖亚尔和后来的莫尼克·法杜里负责剪辑，居伊·切切努和后来的让·贝尔纳·托马

松负责音响，还有制片合作者和助理让·科
戴、拉夫·波姆、弗雷德·苏兰、皮埃尔·戈
歇、乔治·卡萨蒂、帕特里克·德洛诺、米歇
尔·杜比（自《丑闻》之后）、阿兰·维尔米，
以及与奥罗尔·帕吉斯（后成为夏布罗尔的妻
子）在编剧写作上的密切配合。

米歇尔·塞罗

　　夏布罗尔对演员的忠诚主要反映在配角
上。像20世纪三四十年代的法国电影一样，他
重视配角，经常把他们当作一线演员使用：克
鲁德·塞尔瓦、米歇尔·梅里茨、雅克·达米
尼、让娜·佩雷斯、让－路易·莫里、马里
奥·大卫、萨沙·布里凯、塞尔日·本托、多
米尼克·扎尔迪、亨利·阿达尔、阿贝尔·迪
南、皮埃尔·桑蒂尼、路易丝·舍瓦利耶、皮
埃尔·维尔尼耶、利亚娜·大卫、罗杰·卡雷
尔、罗伯特·布尔尼耶、皮埃尔·莫罗、安东
尼奥·帕萨利亚、鲁迪·勒努瓦、克鲁德·贝
里、克里斯塔·朗格、亨利·马尔多、卡迪
亚·罗曼诺夫、达尼埃尔·勒古多瓦、吉尔贝
尔·塞尔维安、让·歇尔连、皮埃尔－弗朗索
瓦·杜梅尼奥……

贝尔纳黛特·拉封和
让·普瓦雷

　　夏布罗尔对一线演员，如达尼埃尔·黛
兰、让－路易·特里尼昂、弗朗索瓦·佩里
耶、克鲁德·比耶布吕、罗宾·雷努西、菲力

斯特法妮·奥德朗

让·雅尼

克鲁德·比耶布吕

浦·努瓦雷等很少只用一次。一些重要演员都演过两次或更多，主要扮演保罗/夏尔以及衍生人物，如让—克鲁德·布里亚利、热拉尔·布兰、安德列·诺斯林、雅克·沙里耶、让—皮埃尔·卡塞尔、罗歇·阿南、夏尔·德纳尔、莫里斯·罗奈、让·雅尼、安托尼·帕金斯、米歇尔·布凯、米歇尔·杜舍索瓦、让—克鲁德·图奥、米歇尔·比科利、让—保罗·贝尔蒙多、夏尔·阿兹纳夫、让·普瓦雷，以及偶像派演员让·卡尔麦。

在女演员方面，整体上不是很固定：安东纳拉·罗阿蒂、玛德莱娜·罗宾逊、阿利达·瓦莉、卡特琳娜·德纳芙、米歇尔·摩尔根、达尼埃尔·达里约、玛丽亚·莫班、玛丽·拉弗莱、雅克琳娜·萨莎、玛尔蒂娜·诺贝尔、米亚·法奥、罗密·施奈德、让·塞贝尔、伊莎贝尔·于贝尔，她们都曾主演过一至两部影片。影片中的女性形象在一部部影片中通过无数女演员的塑造逐渐清晰，从《表兄弟》《奥菲莉娅》的朱丽叶特·梅尼耶，到《漂亮的塞尔日》《马屁精》中的贝尔纳黛特·拉封，最后形成斯特法妮·奥德朗扮演的鲜明形象，后者与夏布罗尔曾是多年夫妻。

纵观夏布罗尔的影片，并不只体现这种

"家族"精神（指家族的全部含义）。女演员既要演绎强势、聪明、拒绝幻想的女性形象，还要表现出她们是导演喜欢的演员类型：多姿多彩，尤其可以表演一种或多种（有时，甚至要超越）正常的、"自然"的人物。不论男女，人们喜欢称这些演员为"自然的人"，夏布罗尔则描述他们为"让人兴奋的人"。贝尔纳黛特·拉封、斯特法妮·奥德朗都属于此类，人们习惯视他们为典型的夏布罗尔御用演员，因为他们可以传递给观众表演的快乐，以及在失实的情况下赋予人物更多的含义，如布里亚利、德纳尔、雅尼、比耶布吕、卡尔麦、塞罗，尤其是普瓦雷和努瓦雷。有了他们，拍摄就像过节，无论什么影片，这种快乐都会被传达到胶片上。

实用主义导演

对于这位在类型片或时代环境的局限中游刃有余，有着如此丰富完整的电影作品的导演，想透彻了解他是不可能的。夏布罗尔最爱说这样一句话："上帝会辨识属于自己的作品。"他没有把我们当作上帝——这是他的作品给我们留下的遗产——我们必须做出选择。这个选择在我们的分析过程中已经体现出来：这种分析偏爱具有鲜明特点和丰富意含的影片——至少有15部已经成为近30年法国电影史中不可绕过的作品——毫不吝惜地摈弃那些失败和不重要的作品。我们的选择无疑掺杂了这些作品的创作者的一部分主观性。这种选择本身及其随意性，在我看来与夏布罗尔的作品形成完美渗透，因为它首先是实用主义和随意的。如果说我喜欢夏布罗尔，主要是因为他在一种表面上服从外界要求的实践中，融入了主观性和个性。或许正是这样一种

"隐象于毯"的操作引起我的欣赏和好奇。这使我可以掀开他隐藏面具的一个角落 —— 他可以放心，只有一个角落 —— 因为他本人曾在描述希区柯克时说道："我的歉疚是这种操作可能有助于掩盖某种引起误解的误会。"

1

评论高手
走向新浪潮

阿尔弗雷德·希区柯克《蝴蝶梦》中的琼·芳登（右）与朱迪丝·安德森

1953年12月，克洛德·夏布罗尔在《电影手册》上发表了一篇关于斯坦利·多南和吉恩·凯利的《雨中曲》的影评，从此走上电影舞台。与其他同路人相比，他入行稍晚，因为他没有参与《电影故事》（1950年5月至11月）前五期的撰稿。在这五期中，里维特、戈达尔、杜歇、多马奇等人纷纷出场，杂志社社长、创办人是莫里斯·谢雷，即埃里克·侯麦。夏布罗尔只是偶尔为《艺术》周刊的栏目撰稿，该周刊大力宣传年轻的特吕弗，在更广泛的读者群中传播后来成为新浪潮的思想主张。夏布罗尔与特吕弗共同为该刊撰写了"相识希区柯克"的文章。

其实，这位20岁出头（1930年6月24日生于巴黎）的电影爱好者早就认识"侯麦这一伙人"。夏布罗尔曾在克勒兹省的一个村庄里"建立"了萨尔登影院（实际上就是在一个废弃的旧仓库放电影）。"二战"中，他在这里度过童年，1945年回到巴黎。先（勉强地）通过中学会考，学了一点医药学（为了继承父业和祖业），而后又学了文学和法律。在此期间，他常去大学电影俱乐部，尤其是拉丁区的电影俱乐部。这个俱乐部正是由侯麦主持的，"一个瘦高挑，棕头发，很像吸血鬼的人"。他在这里还遇到了最忠诚的会员，如保罗·热古夫、弗朗索瓦·特吕弗、夏尔·毕什、克鲁德·德吉弗雷、雅克·里维特、让—

吕克·戈达尔。他们经常相会，比如在迈西尼街举办的电影晚会上，或者在帕拿斯影院以及代尔尼影院、百老汇影院、艺术影院、反射影院和麦克马洪影院。

骂该骂的人

"我，从来不是好影评人，我的确不是干这事儿的料。"[1]后来他这样解释道。他是真的不具有理论天赋，还是朋友的媒体炒作？人们只要稍微仔细阅读他的文章，尤其是1957年他与侯麦合著的关于希区柯克的书[2]，就不会再怀疑了。几年后，他在界定评论的功能时，告诉我们他这代人投身写作的原因："我随时愿意捍卫正确的东西，这没说的，必须倡导好的东西，但为了宣传好的东西，就必须什么都好，甚至包括对那些该骂的人的回敬。"人们认同这个团体的论争态度，尤其是1954年1月弗朗索瓦·特吕弗在《电影手册》上发表了檄文《法国电影的某种倾向》之后。批评界首先向学院派，向德拉诺瓦、奥当—拉哈、让·奥朗什和皮埃尔·博斯特的冷漠和空洞的技术宣战，捍卫茂瑙、朗格、刘别谦、雷诺阿、希区柯克这样有"高度"的作者。

但对夏布罗尔来说，电影评论不是自己的目的："除了巴赞，大多数做电影评论的人不是要做电影，而是要深入研究某些美学或其他问题：他们不是出于一种乐趣才向人们解释为什么人们会喜欢或不喜欢某部影片。"还是在谈论巴赞时，夏布罗尔明确了电影评论的界限：

[1]　与让·科莱和贝尔特朗·塔维尼埃的访谈，《电影手册》第138期，1962年12月。后面没标出处的引语是采访的摘录（不包括夏布罗尔评论文章的摘选）。

[2]　大学出版社，1957年；《电影口袋书·拉姆齐》，1986年。

"巴赞首先由于喜欢分析，才喜欢上电影创作。这样说太笼统，但这里确实存在着创作的某种综合元素，巴赞对此不感兴趣。"正是这种不是针对观众，而是服务于电影实践者的综合元素，深深吸引着这位未来的导演："总之，电影评论是有益的。人们最终可以发现某种方法、某种美学，就是说……个人的美学。"

"但愿快乐长存"

这位未来的导演显然没有全力投身到电影批评之中，但这些早期的文章告诉我们，这些作者的爱好以及他们作为观众对电影的期待。夏布罗尔希望看到的效果出现了，他试图在自己独特的新闻写作中获得这种效果。夏布罗尔第一篇文章的题目已经成为一个预期："但愿快乐长存"。

除去夸张、热烈和抓人的语气，以及多南和凯利音乐剧激发的快乐状态，将一种所有人接受的大众类型，与这个题目所代表的巴赫大合唱在文化上的阳春白雪相提并论，本身就是悖论。不客气地说，美国电影是最不纯粹的电影，其形式毫无高贵可言，属于混杂的商业娱乐形式，但却最有可能成为承载巴赫世界的美丽与神圣的现代艺术载体。对于电影评论者而言，影片的成功首先在于类型，因为它可以最大限度地实现自己的张力："舞蹈是人类表达无法言说的情感的最佳方式之一，而人类始终无法言说的东西 —— 人类在卑鄙和失望时可以喋喋不休 —— 就是自己的快乐。"[1]

[1] 《电影手册》第29期，1953年11月。

吉恩·凯利的《雨中曲》，斯坦利·多南与吉恩·凯利
执导

　　夏布罗尔的抱负不是要在手册的栏目中把音乐剧定位为高贵的类型片，因为早在1953年这个目标已经实现了。他是想把这部影片界定为作者电影——批评主要集中在吉恩·凯利对于合作者斯坦利·多南的重要作用上——把它视为完整的电影手法，也就是说只服从于电影和场面调度的唯一权力。《雨中曲》"从头至尾，彻彻底底是导演的作品，一个使用老工具玩出新花样的导演的作品，运用这些新技巧，以最引人入胜的严谨性表达心灵中最短暂但却最美好的感动"。

　　这篇文章中的观点反映了当时《电影手册》的路线，至少反映了《电影故事》的倾向，后来，人们称之为"希区柯克—霍克斯"倾向。

　　夏布罗尔最鲜明的特点是执意对具体范例进行演示，因为他对整部作品或一些段落在观众中产生的效果很感兴趣："前几分钟，劲爆而欢快，让我们进入完美的接受状态；尽管我们开始时有些抵触，尽管思想上有些担忧，但这些都神奇般地被一扫而光，没有任何抵抗。"这位批评家也表达了自己的担忧："吉恩·凯利不需要取悦，而是要说服……要证明整部影片的大胆风格。"他细致分析了导演的目的：影

片"不是要取悦感官（如一个在巴黎的美国人满怀欣喜地获取感官愉悦），而是要获取心灵的愉悦——这多么令人难忘啊"。

说服、证明，这是这位未来导演的心语。他审视导演所遇到的问题，思考不同的解决方法，对应该绕开和规避的陷阱与错误提出自己的看法："对于庸俗的、所谓'圣洁'的色情乃至多愁善感的路术，他都禁止使用；对于恶毒的讽刺、可耻的模仿、恶人的武器，他绝对弃之不用；对于任何滑稽、无端的假想，任何柏格森式的搞笑机制，他也予以杜绝。"

这种勾画的热情、对叙事和场面调度等具体问题的关注，并不是要赞美技艺，或是对观众的充满魅力和诱惑的无情操纵。他认为最重要的是一部电影在各个方面实现同一目标的方式："像这样精致的音乐片不应该存在……所有构成它的元素——比布雷斯冷餐元素还要丰富多样——都在表达这种心境……"在另一段中，夏布罗尔提出一个更加苛刻的电影概念："因此，把这些舞步看作一种思想的严谨表达是荒谬的。"

这段文字清楚地勾勒出一个评论家的肖像，他已经以导演的身份来看待电影了，综合性的考虑多于分析。在一篇名为《个人的事》[1]的笔记中，他断言导演安托尼·贝里西耶"懂得许多电影真谛；比如，必须指导演员；影片的特殊性必须紧扣人物关系；确实存在眼神的炼金术，但很少有人能意识到最好的交响乐并不总是使用大鼓"。这也是他几年后的电影实践。他所说的大鼓效果似乎是在为自己未来的导演之路辩护，他会毫不犹豫地使用大鼓，但不是为了增强效果，而是作

[1] 《电影手册》第35期，1954年5月。

为实现目的的最明显方式，"（这位导演）似乎对自己的艺术胸有成竹，意识到要消除效果，可惜现在还不是时候"。

主题、剧本与结构

从文章的批注可以看出夏布罗尔对剧本尤为关注，这在当时的《电影手册》中是少见的，那时所有人都信服场面调度的作用。因此，他经常指出剧本的缺欠，甚至缺失。在他看来，伊达·卢比诺在《盖里甘的岛》中的绑架主题[1]没有吸引力，并且"题材颇为粗糙"；理查德·奎恩的《探长的打击》[2]"表现一个兴趣索然的情节，这位导演的最大成功在于率先处理这种情节，尽可能地回避遮掩，并紧紧扣住两三个有意思的人物"。他全盘否定让·穆塞尔的《圣体》[3]，做出这种全盘否定的评论对他而言并不多见，因而引发了一场关于弥撒和神秘性的激烈的神学讨论，直指导演的剧情选择（部分波及弗朗索瓦·莫里亚克，其小说已被搬上银幕）、结构问题、漫画式人物、"没有讲明白，尤其是没有表现清楚"的情节，以及时好时坏和愚蠢的对白。至于《硝烟中的呐喊》[4]，该片"剧本不好，人物死板，结构松散，对白时好时坏"，但拉乌尔·沃尔什抓住了它好的地方："对动作的喜爱，拒绝任何心理描写，一个无忧无虑的人的气质禀性。"

[1]　《电影手册》第29期，1953年。

[2]　《电影手册》第45期，1955年。

[3]　《电影手册》第44期，1955年。

[4]　《电影手册》第49期，1955年。

值得指出的是，要分析《金字塔》[1]这部影片的风格和霍克斯世界的使命，还要看雅克·里维特，而夏布罗尔只负责（或选择了）主题研究和对福格纳的所谓借鉴：墓穴的神话，衰老和死亡的困扰，对时间的迷恋，土地、石头和沙子的象征意义。

克洛德·夏布罗尔最知名的一篇评论《小主题》[2]，仍然是谈主题和剧本。文章发表时，这位前批评家刚好开始拍摄他的第三部故事片。他在文章中将一个大主题——"我们时代的启示录"，与一个小主题——"邻居的争吵"进行了比较。大主题不一定比小主题更精彩："这是一面诱鸟反光镜，仍不时地用来骗骗傻子……总之，不在于主题有多大……这是装门面的东西，比如布景。一个无人的城市所提供的可能性，不一定比高原一角更大，可能恰恰相反，但它更能迷惑从未谋面的傻子。"结论是："不存在大主题和小主题，因为主题越小，就越能被处理成大主题。老实说，唯真是本。"

我们用喀兹平原（《漂亮的塞尔日》）替代戈斯高原，用诺伊市替代拉丁区（《表兄弟》）或埃克斯—普罗旺斯的郊区（《连环计》）……将主题纳入一个时代或一个具体地点的思考，同样可以让"邻居的争吵"揭示社会、心理乃至本体论的真实，这些东西在所有诸如"我们时代的启示录"这种主题的影片中是缺乏的。

更具逸事色彩的是，夏布罗尔的笔名是让—伊夫·库特（他当时是福克斯公司的媒体主管），他撰写关于梅尔维尔的《赌徒鲍伯》的文章[3]，似乎只是为了亮出自己的电影影像观点，并歌颂亨利·德加，后

[1]　《电影手册》第43期，1955年。

[2]　《电影手册》第100期，1959年10月（此文作为附件）。

[3]　《电影手册》第63期，1956年10月。

者是夏布罗尔前四部影片的摄影师："我一直搞不懂为什么德加不能被公认为法国最好的摄影师之一……他的影像具体而不枯燥，美丽而不矫情，诱人而不做作，一些小招数令人赏心悦目，如同美丽的诗句，用不着挤眉弄眼。"

主题、剧本、类型片、场面调度、演员、摄影、财务 —— 技术人员均已到位。[1]现在轮到这位作者寻找他的根、他的重要榜样，即便是为了将来摆脱他，比如希区柯克。

技艺的形而上学

这是一组配合影片上市而发表的文章，是有关《蝴蝶梦》《后窗》和《捉贼记》的。[2]还有一篇与特吕弗共同撰写的采访[3]，以及在希区柯克专号中发表的另一篇采访和一篇重要的研究论文 ——《面对坏坏的希区柯克》[4]。还应该加上他与埃里克·侯麦合著的那本书。

先从一篇不太知名的文章开始，这是在美国电影状况专号[5]的导演辞典中为希区柯克写的说明（没有署名）。这篇说明也完全可以用在夏布罗尔本人身上："他长期以来被视为'悬念大师'和'摄影第一高手'。《电影手册》极力指出他远不只限于此。人们越看他的作品，就越会感受到其中的丰厚与深刻。影片的剧情无疑让人首先感觉到电影

[1] 《电影手册》第68期，1957年2月。《蝉与凤凰：关于美国电影的最新经济发展》，以查理·埃代尔为笔名。

[2] 分别为《电影手册》第45期，1955年3月；第46期，1955年4月；第55期，1956年1月。

[3] 《电影手册》第44期，1955年2月。阿尔弗雷德·希区柯克专号。

[4] 《电影手册》第39期，1954年10月。

[5] 《电影手册》第54期，1955年圣诞节。

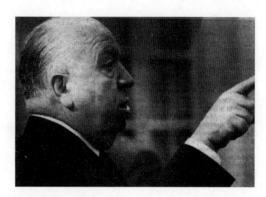

阿尔弗雷德·希区柯克

的商业必然性,而他的目的是要在此最大限度地表达自己的思想。他长期痴迷于技术问题,现在他把它们全部解决了,并开始致力于借助自己设计的故事传递自己的世界观。"很明显,对于夏布罗尔而言,形而上学从未与技术和观众的考虑分开过。

谈及《蝴蝶梦》时,这位批评家更喜欢剧本改编,以及将小说的故事元素融于希区柯克式主题,而不是写作本身。他很快便谈到"小主题"这一撒手铜上来:"如何严肃对待达芙妮·杜穆里埃的小说改编?我始终以为这种论证是骗人的,莎士比亚戏剧的出处经常使用Kyd或Lyly的署名,这是伊丽莎白时期一位被遗忘的剧作家。我宁愿相信杜穆里埃夫人甜蜜而苍白的小说没有意思,不如让它的改编者享有畅销书的威望。"结论是不容置疑的:"改编作品越可行,作品改编就越肆无忌惮。"至于真正意义上的改编,夏布罗尔主张应把工夫花在"小说的凝缩上……要永远触及最有意义的地方。如果没有,我们就要创造出来"。

针对一部精彩而轻松的影片,因为它的作者将其形容为"个人玩

克洛德·夏布罗尔

克洛德·夏布罗尔

笑"，夏布罗尔写了一篇大手笔文章，他本人也取笑自己是刚入门——
《电影手册》1956年的读者肯定不知道，因为文章署名是让－伊夫·库
特——文章是这样描述《捉贼记》的："影片结构像一份菜单，因为
它是由一个嗜吃的人在研究吃的国度拍摄的。"一切应有尽有：外省冷
盘、前菜（洛林猪油火腿）、主菜（吐司火鸡，火鸡"很快被褪毛并削
掉屁股"；对未来的公主而言，这不十分雅观）、尼斯鸡丝沙拉、铜座
瓷盘……今天，人们很难忽视美食在夏布罗尔生活与作品中占据的重
要性，这已成为他的招牌。但嗜吃并不是一句简单的广告词：这是一
种生活的艺术、一种品味每个瞬间的艺术、一种对电影消费和实践的
态度。夏布罗尔的作品同希区柯克的作品一样，人们不要被轻浮、个
人玩笑或过于张扬的随意性表象所迷惑。可以有"1003种方式"喜欢
希区柯克的影片，但只有一个绝对条件，就是"接受作者的意识，别
相信画面与语言的偶然性"。

　　首先，这是一个奇特的组合，即严肃且严谨的莫里斯·谢雷/埃里
克·侯麦与自诩詹森主义风格、爱开玩笑的"四眼"克洛德·夏布罗

尔与伊壁鸠鲁贪图安逸风格（他27岁时还是个"瘦猴"）的组合。这两位导演的职业生涯截然不同，然而，两人的作品却惊人地相似：反响、交叉主题和参照都何其相似！先说编剧保罗·热古夫的影响——夏布罗尔让他在《派对享乐》中出演角色，而侯麦也在《歹徒日记》中起用他，此前还曾考虑让他主演《狮子星座》[1]；此外还有德国文化的重要影响、对主体与客体相互作用的关注、角色的双重性和反射性、角色的反串（来自对茂瑙和表现主义的欣赏）等。

两位精英自愿而坚定的关系既亲密又互补，这一点在合著《双面人》时无疑体现得最充分。这是第一部关于阿尔弗雷德·希区柯克的书。人们可能知道夏布罗尔负责写希区柯克的英国时期，比他大10岁的侯麦负责写美国时期（在第一版中，侯麦的名字排在夏布罗尔之前），但人们不会不知道他们为对方负责的部分撰写说明。总之，每个人都要投入整体的文学写作中，年长者对年轻者无疑投入更多，而影片与经济背景的关联则由夏布罗尔执笔。《蝴蝶梦》一章大篇幅采用了《电影手册》的评论，署名夏布罗尔，也有很多侯麦添加的部分（实际或想象的），比如，通过参照斯坦文斯基、亨利·詹姆斯或莎士比亚，形成一个贴近精神层面的主题学（道德欺骗、下地狱、认知、生存的同一性、坦白、情感思想的绝对一致等）。

因此，不应进行这样简单的区分：夏布罗尔关注经济、技术和场

[1]　1922年生于上莱茵省布罗什姆的保罗·热古夫首先是一名小说家，作品有《恶毒的玩笑》《别人的屋顶》《字谜》《派对享乐》等。1950年后，他与埃里克·侯麦合作拍摄了《歹徒日记》，1959年拍摄了《狮子星座》。他在15部影片中担任夏布罗尔的编剧和对白，并与勒内·克莱芒、让·瓦莱尔等导演均有过合作。他还演过几部电影，如夏布罗尔的《派对享乐》。1962年，他导演了根据斯蒂文森小说改编的《反射或天堂的地狱》。

加里·格兰特、格蕾丝·凯利与洁茜·罗伊丝·兰迪斯在希区柯克的《捉贼记》中

面调度的设置，侯麦负责"精神性"这个高尚层面 —— 这是从手工和文献视角出发对英国时期进行分析所确认的内容，颇具这位福克斯公司媒体主管的风格。[1]

　　《面对坏坏的希区柯克》是夏布罗尔关于这位导演的第一篇文章，开篇引用了圣·巴西勒的话，把自己摆在道德、天主教和形而上学的高度上："很显然，希区柯克的说教属于道德范畴，我想说他的道德观念已经变成了一种形而上学。"在这里，文章是否有助于了解希区柯克的作品（非常有帮助）已经不重要了。我们只需记住这里出现的电影观念，这位批评家的工作也因此勾勒出这位导演自己的未来（手工业者兼作者）。

[1]　这个权限划分的小游戏肯定得不到最后的答案，两位作者发誓不透露这个秘密，人们似乎可以把关于美国部分的《蝴蝶梦》《欲海惊魂》和《美人计》笔记归在夏布罗尔名下，这不会有误。侯麦对英国部分的参与明显体现在《下坡路》和《朱诺与孔雀》中。

基本模糊性

第一种观点针对希区柯克对其人物的态度，聚光灯总是最客观（人物与情节的关系）和最主观（希区柯克与人物的关系）地集中在人物身上。客观性（在摄影机前发生的事情）和主观性（摄影机采取的角度）的同时出场，我们已经看到，也是夏布罗尔场面调度的基础。这里包含了这位批评家认为年轻的希区柯克在耶稣会神父那里接受的教育，即"辩证法与道德"。

辩证法蕴含人物的"基本模糊性"和作者的情感。这种观念已经过时，但绝不是没有用处，如果人们审视它的结果的话。爱自己的人物就是"相信人"，这足以给这些人物找到一些可原谅的地方，甚至是一些理由。这更多的是道德或情感问题，而不是美学和形而上学问题。艺术家永远走不出这个永恒的三元困境：赋予自己的人物以生命，亦即自由和自主性；但与此同时，也赋予他们意义，也就是说，赋予他们一种戏剧机制的具体功能和象征功能，把他们变成体现作者思想的符号。电影在这方面比文学更有利——夏布罗尔坚持认为巴尔扎克、陀思妥耶夫斯基或贝尔纳诺斯在设计邪恶出场时没有明确界定它，这不算是完全成功——电影既可以进行这种客观描述，也可以用场面调度表现人物在不知不觉中承载的意义。

夏布罗尔"在生存的天主教观念中，亦即希区柯克的观念中"发现了这个审美自由概念最宽泛的基础。如果魔鬼不异化和歪曲人物的这种自由和真实性，他就无法表现这个人物，上帝可以直接介入社会（甚至可以介入一部影片的发展），却不用质疑作品的这种自由裁判，因为除此之外不再有责任，所以也不会再有道德争议，不会再有情节（悬念）。

一个叫克洛德·夏布罗尔的批评家

希区柯克式道德与形而上学的暧昧特征正是这样表现出来的（人们可以明确感知到这段话针对其全部电影）。人物、情境、言辞或物品无法直接承载这些元素，只能出现在其主动关系中，以及作者注视下的位置上。"他脑中的这种真实性，无法用一个银盘子呈现给我们，而需要我们透过行为或姿态来捕捉最终意义，如同我们发现其道德意义一样。为此，他必须永远完美，并且不是由语言表达。"每个符号、每个人物、每个物品都有可能依照其在这个经常运动的整个系统中的位置接受多种意义，它只是"被强力之手控制的工具……并根据作者的意愿，有时充当盾牌，有时充当刑具。罪行没有自身的意义"。

反过来讲，如果艺术家有意"隐象于毯"，那么，批评家的工作就是要揭示它的脉络和拆解作品。"但愿希区柯克能原谅我揭示其作品重要动机的尝试，因为他总是谨慎小心地将它们隐藏起来。我请他原谅是因为我的做法或许有助于消除因误会而产生的误解。"

这些都是批评家的托词、抱歉和论证。创作者向观众揭示自己作品的举动，可以同时偏离作品核心，即使不产生误会，至少也会引起不解和神秘感。一位自认为平庸的批评者，反

而在20世纪50年代，通过这本关于希区柯克的书留下了一座重要的批评里程碑。在出版的电影书籍中，还找不出可与之匹敌的作品（过去人们只满足于美学、心理学或道德的分析、阐述）。后来这成为几代人（尤其在欧洲，特别是法国）的论文模式，旨在发现隐藏在交代动机之后的意义（极尽扭曲和夸张之能事）。几年后，夏布罗尔把它界定为"一种经过组织的妄想论文……弄清它能够在真实元素的基础上把推理引向荒谬的程度是很有意思的……尝试写一本方法超过主题的书也很有趣"。方法是"作者政治"的实现，即只根据作者自己的影片，复现独立于导演身体之外的作者，仅借助这种形式，即根据所有出现在银幕上的东西，展现他的道德世界。

"此种方式只有在这种主题下才是可能的。"夏布罗尔如是说。他不同意任何功利的企图吗？可以做这样一个确认：如果方法比主题重要，这是因为它不适用于任何人。只有作者，即导演可以抵抗这样的检查，因为他的思想来自电影形式，也只来自它。方法与主题在"移动镜头是道德的事"这一点上相吻合。电影之所以吸引批评家克洛德·夏布罗尔，只是因为它超越了单纯的美学思考：每个称职的导演都在展示完整的世界观和生活观，他创造了这种娱乐——快乐和道德的苦行艺术的每一种表现。

2

猫与老鼠的游戏
侦探小说、《魔鬼的眼》

斯特法妮·奥德朗（饰埃莱娜·阿尔芒）在《魔鬼的眼》中

假如取景、视角、摄影机运动必须是无限度的、可互换的，
那要电影何用？

——克洛德·夏布罗尔[1]

　　克洛德·夏布罗尔在拍电影处女作之前，曾分别于1953年和1957年在《探秘杂志》上发表过两部短篇侦探小说。在《温柔的乐曲》中，一个男人正在等待情人，这位情人刚刚当着自己朋友们的面羞辱了他，并与他分手。他决定杀死她，而且她一到来就被干掉了。处理尸体时，他用了一个袋子，并用一根粉红色的绳子将袋子系上，结果，这根绳子出卖了他。法庭上，他在听到宣判时才渐渐清醒，因为一直沉浸在温柔的乐曲和梦幻中。一位年轻女人在敲门，他上前迎接："我现在知道错在什么地方了……"

　　《痛苦的末日》讲述了一个"破相人"的故事。保罗在战争中被炸弹炸伤，破了相，还失去了一条腿和一只胳臂。这位几乎瘫痪的人，

[1]　与米歇尔·马尔多尔的访谈，《电影62》第64期，1964年3月。

生活舒适，身旁有妻子埃莱娜和儿子。让·雅克是他童年时代的朋友，一名乡村小医生，负责护理他。雅克制出药丸，用来减轻保罗的胃痛。护理工作越来越多，雅克来得越来越勤。一天夜里，保罗确信自己猜到了真相：埃莱娜和雅克是情人关系，他们正在谋划除掉他，然后再摆脱儿子。这样他俩就可以得到美满的爱情并继承一大笔遗产。这位卧床不起的人试图把真相告诉儿子，但儿子拒绝相信这番猜疑，还给他打了一针镇静剂，保罗死了。医生和妈妈回来后，儿子告诉他们："他死了！……他实际上什么都明白。"

在这两个故事中，读者被迫接受中心人物的视角，但这个视角是由第三人称表现的。在第一个故事中，夏布罗尔玩弄了一种文学花招：他没有交代这种从主人公举止的客观描写向精神世界描写的过渡。《温柔的乐曲》的名字交代了这种关联，而且只有这种向现实的回归才能显示出感觉的变化。在第二个故事中，这种方式更加自如。"客观"描写与保罗的思考交替进行（采用斜体字）。保罗准确的推理、假设的内在逻辑 —— 他也是一位高明棋手 —— 赢得了我们的认同。如果我们猜到了部分真相，也会相信自己，而不用在已掌握线索的基础上思考其他解决方式。

影像：精神的与肉体的

在文学文本中，由于语言符号的随意性，真实与想象完全可以出现在同一画面中。电影影像只能反映一个已在物体，它必须在人物和导演想象之外具有最低限度的物质存在才可以拍摄。与此同时，每一个影像都包含一个视角，这个视角由取景、角度选择和将观众与物体

斯特法妮·奥德朗（饰埃莱娜）与米歇尔·布凯（饰
夏尔·马松）在《傍晚前》中

分开的距离所确定。克洛德·夏布罗尔的电影正是基于这些基本观察
而形成的，即在每一种电影表现中，客观与主观都同时存在并且不可
绕过，尤其是视角的不断变化，它产生在摄影机的每一次移动中，每
一个从镜头到镜头的转换中。

　　如果说这种现象存在于每部影片中的话，那么很少有导演能够从
中总结出所有这些效果。在仅有的几位导演中，希区柯克显然是不可
不提的一位。在所有20世纪60年代的电影导演中，尽管他们有各种
"悬念大师"的头衔，夏布罗尔无疑是对希区柯克的形式和主题中的这
些套路思考最多的人。《痛苦的末日》显然受到《后窗》中骨折摄影师
的启发，两部影片相隔四年，夏布罗尔和侯麦在他们的著作中称这部
影片为"母型"。《迷魂计》这个母型则启发了《魔鬼的眼》《制帽人的
幽灵》的情节，还有一部导演正在着手改编的影片《猫头鹰的叫声》，
作者是帕特里西亚·海史密斯（她也是《北方快车上的陌生人》的作
者，这部小说被希区柯克改编为电影《火车怪客》）。

　　夏布罗尔的场面调度大部分体现了希区柯克的精髓，以反射现象

为基础，主人公通过周边的人反射自己的恐惧、迷恋和欲望。大多数情况下，这些人是无意识的，情愿将现实与本人对现实的主观看法相混淆。《傍晚前》中的夏尔·马松（米歇尔·布凯饰）犯罪后声称已意识到这一切："在某一时刻，我们不得不跨越想象与现实的界限。"夏布罗尔的戏剧情节从两个方面的差别中吸取源泉：把自己（自己的身体）变成世界中心的精神影像和这个世界的现实。主人公自我封闭，无法客观认识周边发生的事情，就像观众的视角受场面调度及其主观性引导一样。前者在回归现实后受到打击，与现实遭遇，从而引发后者自身看法的扭曲。影片的轨迹就是从幻觉过渡到开始清醒。但这种幻觉不是人物的特权，因为它通常是不变的，会导致失灵；它是观众的特权，因为场面调度会渐进或粗暴地转变他们的感觉。

怪诞、悲剧与日常生活

因此，夏布罗尔的世界在两个戏剧极之间发展。喜剧呈现鲜明的漫画特征，对表象的扭曲感觉会产生怪相和怪诞。他的一些早期影片就是这样，如《连环计》和《奥菲莉娅》中的诺斯林，或者《马屁精》中的巴洛克社会，以及后来的作品，如《纳达》《普保罗医生》。当影片中的人物陷入幻觉并试图以此来看待现实和他人的行为时，他们就无可避免地走向悲剧——谋杀、精神错乱或死亡（通常三者合一）。这是夏布罗尔主要犯罪人的特征，从《朗德鲁》到《屠夫》，其中还夹杂着这样一些人，他们的"正常性"慢慢暴露出缺陷，随时都可能引发精神失衡、犯罪或者干出人们常见的蠢事。这种癫狂的标志就是

雅克·沙里耶（饰阿尔比）在《魔鬼的眼》中

《人无完人》[1]中的主人公皮埃尔（米歇尔·杜舍索瓦饰）。他看上去是最好的丈夫，这位文学老师在妻子卡罗琳娜（卡罗琳娜·塞里埃饰）眼中只有一个缺点：早晨脾气坏，但只要喝上一杯咖啡，脾气就开始变好。人们发现这个微不足道的不完美，表现为每天都要搞乱房子，并逼迫卡罗琳娜拿刀杀死他。卡罗琳娜要想摆脱这种情形，只能躲进她为自己营造的一个小空间里，在这里避难，等待皮埃尔精疲力竭，咖啡发生镇定效用。

怪诞、悲剧与日常生活之间的区别从来都不可能完全表现出来，每一部影片都可以挖掘它不同的表现方式。这种"类型的混合"与浪漫主义态度无关。每种类型都带有自己的世界表象、自己的形而上学，并强加给人物或观众，它与夏布罗尔的人物掩藏的世界表象同样是幻觉的、强迫性的和危险的。高尚的类型片（悲剧、剧情片、历史片）受到大众类型片（喜剧、轻喜剧、警匪片）的冲击，后者也被前者盗

[1]　电视连续剧《闻所未闻的故事》中的一集，1974年。

用。这不是简单的戏剧类型选择，或是对混合的青睐，而是一种世界观念和电影观念。

客观化的主观性

如果说夏布罗尔的场面调度扎根于希区柯克的泥土中，但它是以自己的方式发展的，并不是"无耻"地模仿大师。希区柯克给作品注入生命，让影片折射出自己的人格（比如《西北偏北》中的罗杰·桑希尔使用了乔治·卡普兰的身份，这是一个反间谍机构臆想出来的故事）。通过一系列铺垫，场面调度把观众和人物带到可承受界限的边缘，进入一种螺旋运动，或者更好的说法是螺旋线之中，这是埃里克·侯麦的表达方式。[1]观众在主人公跌至道德和生理深渊时才能摆脱他们的内心阴暗。观众害怕自身存在的阴暗力量粉墨登场，于是会颠倒程序，重新求救于道德价值，他们曾因追求悬念的快感而抛弃这些价值，赋予人物对抗自身命运的力量。

在克洛德·夏布罗尔的电影中，这种"认同—反射"现象既不完整也不常见。比如在《艳贼》中，希区柯克式的摄影机主动与主人公的主观视角结合——一串变焦镜头对准女主人公准备偷窃的银行钞票，而当她情绪无法控制时，红色慢慢占据了银幕。在夏布罗尔的影片中，除去一些具体情况，人们绝少看到这样的效果，比如梦、幻觉。每当镜头是（或者看上去像）主观的，就会发生强烈的转变；或者这

[1] 《螺旋线与思想》，《电影手册》第93期，1959年3月。《关于〈迷魂计〉》，重新收入《美的品位》一书，《电影手册》/明星出版社，1984年。

时有人入镜，人们相信这个人采用了摄影机移动的视角，因而是"客观的"。在一般规律下，我们都会遇到"客观化的主观性"，而我们也总是从外部来观察人物。认同只是瞬间的，更多地属于剧情而不是身体，属于道德而不是情感。

因此，在《不忠的女人》中，由于我们伴随夏尔·德瓦雷（米歇尔·布凯饰）的每一个举动，看到和听到他的所见所闻，所以我们能够认同他对妻子埃莱娜（斯特法妮·奥德朗饰）的不忠所产生的怀疑、情感伤害和愤怒，能够接受他在影片中走向杀人的过程。这个过程在思想上是希区柯克式的，但在形式上不是。从谋杀开始，我们脱离了丈夫的视角，转入埃莱娜的视角。夏尔拒绝接受这个真实的事实：埃莱娜比他想象的还要性感。对于这种平淡的家庭生活，夏尔比我们投入的情感更多，我们无法完整理解夏尔的理由，于是埃莱娜便成为主要人物：她的反应、态度和得出的结论都成为更加诱人的动机。从影片开始到结尾，我们从一个视角过渡到另一个视角，它们截然相反。

决裂与转变

因此，夏布罗尔的场面调度不是通过逐渐进入悬念的焦虑，而是通过一系列的决裂和转变来实现的。惊奇在这里替代了希区柯克式的期待。这种颠覆不仅仅是剧情上的，它影响了影片的所有元素。从《不忠的女人》的两个人物中的任何一个人物身上，我们都体验到这些新的转变。在夏尔谋杀埃莱娜的情人维克多（莫里斯·罗奈饰）之前，我们看到两人做爱后相拥。年轻女人的放松和满足开始使我们摆脱夏

尔的视角。当夏尔打维克多时，这种冲击效果更加强烈，整个场景也烘托了这种情境。我们跟随埃莱娜的行踪，她先是因为情人的失踪而震惊，而后对情人的牵挂逐渐转为对夏尔的愧疚，对情人深深的、疯狂的爱，差一点打破了自己平静的中产阶级生活。

在技术上，夏布罗尔的场面调度中享有特权的形态之一，就是摄影机的运动，它经常颠覆传统的"正打—反打"镜头。摄影机围着一个人物或者一群人转动，通过一个180度的半圈移动，从截然相反的方向到达轴心。这时，面对我们的变成了背对我们，无论他是否在画面中，我们可以发现他看到的东西。看者变成了被看者，反之亦然。最低限度的物质认同自动地从一个人过渡到另一个人，而我们会无意识地偏爱离我们最近的视角。

这种认同出现在夏布罗尔的所有影片中，《伤心之椅》则达到极致，这是根据亨利·詹姆斯的小说改编的电视剧。《连环计》中也多次出现过。这部影片远非当时人们想象的那样，是一次失败的风格实验，它其实有着一个复杂的构思，结构上充满视角的转变。在雷塔（安东纳拉·罗阿蒂饰）谋杀的基础上，我们从一个假凶手过渡到另一个假凶手，直至通过讲述他们的故事发现真凶：第一个闪回镜头出现在11点半和12点之间，涉及10点和11点之间发生的事情；第二个闪回镜头出现在下午，讲述发生在第一个闪回镜头中的事情。这些信息逐渐地相互补充又相互矛盾。观众在这一系列错误解释上重建自己的拼图，因为这些解释都是部分的，每次只涉及一个个体的视角。相同的场景通过灵活的取景变化或对焦在不同的角度上多次重复。

与主观视角和人物想象相关的影像流动，如何避免没有实质内容空间的随意性？因为这是一个轮番由人物、观众，当然还有导演的欲

望和忧虑构成的纯表象事实。一系列误解如何得以澄清，而又不让主
观性的叠加留下客观印象？

从希区柯克到朗格

　　这里与希区柯克的对比同样是鲜明的，尤其表现在从我们界定的
"铺垫"概念到"刺激"概念的过渡上。希区柯克世界的所有建构元
素——影像的形式、人、物体、材料，都通过导演想象的过滤而转变
成精神形象。揭示悬念的最后一击也涉及物理世界的观众，也就是说，
涉及在放映厅观影的观众情境。因此，这种现实只是象征性地在银幕
上物质化（比如，在《西北偏北》的结尾，一声枪响，一个间谍飞向
空中，火车驶进隧道进一步加强了画面）。

　　相反，夏布罗尔的电影从不考虑材料的分量和厚度。从外部看事
件和人物的尝试，以及一种模糊的"客观性"使他更接近朗格的而不
是希区柯克的电影。让·杜歇[1]这样表述两位导演的对立："分析希区
柯克如何与朗格不同就足够了，朗格和希区柯克都基于相同的忧虑，
但却形成截然相反的风格。这是因为朗格的世界首先遵从物理的机械
原理，从而赋予物体和生物以一种密度、一种重量、一种极端的存在。
相反，希区柯克的世界只服从精神世界的规律。"夏布罗尔的风格则界
于这两种观念之间，即用朗格的方式处理希区柯克的原始材料。在实
践中，当《群鸟》的作者在拍摄前设计全部分镜本，并形成一个故事

[1] 让·杜歇：《希区柯克》，埃尔伯出版社，1967年。1985年再版，我们从这本书中借用了许多关
　　于人物和希区柯克的场面调度的评论。

大纲时,《屠夫》的作者只是在面对物质元素,即布景和演员时才确定最后的场面调度。

《魔鬼的眼》或回望的目光

《魔鬼的眼》就是这方面的代表。阿尔比·梅西耶(雅克·沙里耶饰)从作家改做记者,在德国采访时结识了著名作家安德鲁·哈曼(沃尔特·雷耶饰)及其法籍妻子埃莱娜。这对夫妻看上去和谐幸福、生活富有,令阿尔比羡慕不已,当然他也对夫人垂涎三尺。他决定毁掉这种和谐并取代丈夫的位置。他在跟踪埃莱娜时发现她定期去慕尼黑约会情人。他把这两个人在一起的照片给作家看。哈曼掐死妻子并报了警,记者的阴谋落空了。

《魔鬼的眼》是克洛德·夏布罗尔少有的几部以埃里克·侯麦的《道德故事》方式拍摄的影片之一,因为画外解释重构了阿尔比的思想脉络。但人们在主观叙事中没有发现自我证明的迷恋,因为这是侯麦叙事的标志。相反,影片似乎要以最大限度的客观性重现阿尔比头脑中虐待狂的计划。影片只是对他的行为进行了逻辑判断,而不是道德判断:"我追求的目标是可见的,但当时不明白这已不再是原来的目标,而是成为我梦中的一幅丑恶漫画……"(摘自回忆录)准确地讲,阿尔比的话语建基于嫉妒,这是比羡慕更容易被接受(更容易被谅解?)的动机,从而也便于解释他的全部行为。

阿尔比的照相机对应《后窗》中记者的远距离摄影镜头,而阿尔比在慕尼黑啤酒节上的跟踪是对《迷魂计》中斯科蒂对假马德莱纳的追踪的重现。但观众会主观地看待这些预先设计好的征兆,阿尔比的

雅克·沙里耶（饰阿尔比）在《魔鬼的眼》中

斯特法妮·奥德朗（饰埃莱娜）在《魔鬼的眼》中

情况在夏布罗尔的影片中被更加特殊化了。其实，他使用两个名字已经表示他拒绝再做记者，而希望成为知名作家。安德鲁·梅西耶给自己起的名字"阿尔比"，是白色的同义词，意指净化自己心灵的污浊（他在与哈曼博弈时选择了白子），并赋予自己一项高尚的使命，揭露这个世界的骗人表象，实现绝对纯洁。但很显然，阿尔比——人们在

雅克·沙里耶（饰阿尔比）

安德鲁·梅西耶的叙述中看到了他的行为 —— 并不是清醒的，尤其是对自己，他的动机与超脱的知识相距千里。

通过精神分析的比照，表明这是一个迷失在成人世界中的孩子式的人物，不懂成人的逻辑。面对哈曼夫妇，他的行为就像一个希望吸引大人注意的孩子，对自己的失败表现出怨恨甚至愤怒。这就是在餐馆和夜总会中出现的情况，还有他不请自来，参加这对夫妇举办的酒会。正是在这个场合，他像一个狂妄的自吹者不愿承认自己不会游泳。他差一点淹死，这更加剧了他的羞耻感。在村里，他生活在一个像母亲又像阉割者的人物的看管之下，这使我们想起《漂亮的塞尔日》中那个威严的饭店小老板。他在向埃莱娜示爱之前，讲述了自己对母亲的爱，他把母亲的照片摆满床头柜。但在遭到婉拒之后（可爱的小阿尔比），他的嫉妒不属于男性的对抗而是属于怨恨。他的攻击性并没有指向丈夫或情人，而是转化为一种玷污女性形象、摧毁女性纯洁和美丽的意愿，如同摧毁那个抛弃他的基本单位 —— 家庭一样。

因此，在阿尔比向我们描述的行为中，他只是越来越深地陷入自

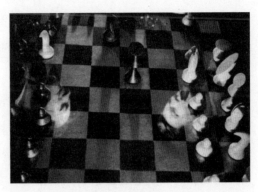

沃尔特·雷耶（饰安德鲁·哈曼）与雅克·沙里耶
（饰阿尔比）在《魔鬼的眼》中

己的思维逻辑和心理错乱。观众很快就抛弃了他，因为夏布罗尔在影片中到处展现他神经质性格的错乱表征。这明显参照了精神分析的理论，并很快提供了一个"病例"。在阿尔比把船划到湖心时，女人的画外笑声显得更加可怕：这种奇妙的效果又通过一个主人公大画面和面部特写镜头的交替剪辑得到加强。总体而言，他的偷窥迷恋，开始还是诱人的，后来变得具有侵略性。就这样，阿尔比一点一点接近他调查的对象，歪曲事实以迎合自己的欲望，甚至深夜潜入哈曼的住宅去破坏他们的汽车。

　　最明显的身份认同决裂出现在啤酒节上，阿尔比跟踪埃莱娜和她的情人。至此，观众开始感到有点不适：毫无缘由地窥视一对男女让观众感到讨厌，而观众对参与观察者过于反常的行为越来越没兴趣。最终，人们希望看到的秘密出现了，但就在导演刚刚激起人们对情节产生兴趣并将我们的身份认同与主人公连接在一起时，他又横加一个断裂。当我们跟着阿尔比进行追踪，甚至有时超过他时（这是主观摄影机的特殊用法），我们会突然转向他，看他给这对男女拍照，他成

为自己目光的对象。这种粗暴的颠倒要求我们只把这位叙事者视为整体的一个成分，要求我们试图通过各种不同的身份认同与突然的分解，来捕捉真实的不同方面。

阿尔比发现了进入他人世界的不可能性，便间接地毁灭了他不可能得到，也不可能知道的东西。但影片给我们讲述了他的故事。正如让·科莱所说，他"试图通过叙事、记忆来获得他只能毁灭的东西"[1]。观众在经历了一番追逐后达到一个新的跨度：他们拥有了各种不同的视点，其中包括叙事者回望的视点。比如阿尔比描述的一次失败，我们看到他如何无意识地用叙述将这次失败变成了一次成功。

与希区柯克不同，夏布罗尔不是要描述某种精神桎梏，让我们进入物体（以及我们自己）的内部。他从外部给我们指出意识中的东西所引发的刺激。当一个人遇到真相，表示不相信，并以粗暴的方式来对待它时，他实际上是承认了这种真相的存在。与此同时，他可以意识到自己的错误和幻觉，知道是他的主观性把他带入其中，或保持这种状态，而观众被置于人证的位置上，他们可以自由地得出结论。

[1] 《快乐的知识》，《电影手册》第133期，1962年7月。

3

寻找夏布罗尔式的主人公

《表兄弟》与《巴黎见闻》之《耳塞》

让—克鲁德·布里亚利（饰保罗）、热拉尔·布兰（饰夏尔）与克洛德·夏布罗尔在《表兄弟》拍摄现场

不打碎鸡蛋，没法做炒蛋。

<div align="right">—— 萨尔登谚语</div>

　　夏布罗尔场面调度的基础是身份认同与分解的游戏。在这种游戏中，一系列意外之事会打碎幻觉并不断提醒外表具有欺骗性和揭示性。人们从中经常可以看到许多玩笑，尤其是在拍摄《淑女们》《马屁精》《沦陷分界线》或《玛丽—尚达尔巧斗卡医生》这些影片的时候。确实，夏布罗尔喜欢搞一些恶作剧，并且四处发表带有挑衅和暧昧但意味深长的访谈，比如："我希望当人们说'啊，开心的玩笑'时，是最真心、最真诚的时刻；反过来，最模糊、最妄想的时刻恰恰是包含真相的时刻；当人们表面上讲严肃的事情时，要表现得很滑稽。"[1]如果事情并不总是（永远？）如它们所看上去的样子，这里面一定有最初的真相，电影导演的活儿就体现在这里："树就是树！如果人们觉得它

[1]　与让·科雷和贝尔特朗·塔维尼耶的访谈，《电影手册》第138期，1962年12月。"新浪潮"
　　　专号。

美，它就美……要表现它自身的美只有一种拍摄方法，不是两种。树本身是美的，它在拍摄前就是这样……我说的基础，就是这个。"[1]

如果观众不能完全接受《魔鬼的眼》中那个被明显个性化的主人公，那么是否存在一种"夏布罗尔式主人公"，他为作品提供原料，形成基本细胞，然后再构建主观表现和各种幻觉？

在夏布罗尔式主人公中，首推《漂亮的塞尔日》中的弗朗索瓦（让－克鲁德·布里亚利饰），因为他是影片的真正核心。我们跟随他来到村庄，并通过他的眼睛来观察；我们同他一样，只知道我们预先知道的东西；也是通过他，我们实现了"拯救"塞尔日（热拉尔·布兰饰）的"梦想"，把他及时带回家，赶上了他儿子的出生。

弗朗索瓦具有良好的道德和宗教情感，在萨尔登度过大部分童年时光后到巴黎上学。作为《费加罗报》的读者，他缺少对农村生活的了解，他以一个高傲的城里人的眼光看待农村，对自己的生活方式和价值观充满优越感。由于身体不好 —— 刚刚患上肺结核 —— 他更需要确认自己的优越感和灵魂的高贵，这些都来自童子军和对基督的笃信。他承认自己钟爱这种舒适（不仅是身体上的），并以此作为行为准则。

虽然他不赞同塞尔日姐姐玛丽（贝尔纳黛特·拉封饰）的放纵生活，但也毫不犹豫地利用了她的这个特点。当玛丽告诉他没有人要求他管别人的生活，尤其是塞尔日的生活时，他承认他"非管不可"。如果他要求伊沃娜（米歇尔·梅里茨饰）离开她的男朋友，这根本不是为她男朋友好，而只是因为他讨厌伊沃娜，他宁愿这样想。

[1]　与诺埃·辛索罗的访谈，《影像与声音》第228期，1969年5月。

"你看我们就像在看昆虫,"玛丽对他说,"你不爱任何人。"错,弗朗索瓦爱他自己。他的举止不仅仅是借用疾病和替补家庭这个保护伞小心翼翼地躲藏。那个饭店老主人既严厉又像母亲一样慈祥,是家庭替补的象征。他的参与主要是想在思想上让自己更加坚定,轻蔑自己实验品的实际利益。当格罗莫(弗朗索瓦·波尚饰)指责他睡了"他的"女儿时,弗朗索瓦毫不客气地回击说没有人敢当面跟他这样讲话,因为玛丽不是他的女儿。他保持着自己的良知(他拒绝村民的虚伪),但由于酗酒,他强奸了这个女孩,打破了乱伦禁忌。

《漂亮的塞尔日》中大多数形象都有这种自恋倾向(影片的名字已经破题),也都在逃避现实。玛丽一上汽车就被弗朗索瓦看中,好像是为了保留自己的童年回忆。当他揭穿格罗莫谁都知道的秘密时,人们可以发现这些回忆。他当时还自戴一个保护面具,人们还在猜疑这是否出自他的"直率"。后来,当他拜访神父时,他突然找回了这些回忆,表现出要面对自己的"使命"和真实本性的意志。

塞尔日的抱负与弗朗索瓦相同,但他用讥笑、过激和病态的小聪明来保护自己,尤其是借酒来回避自己的处境和责任。格罗莫也是靠酗酒对尽人皆知的事实视而不见,为成了一个"私生子"的父亲而羞愧一生。玛丽陶醉于感官刺激,以此逃避萨尔登的生活困境,这种困境通过一池浑水来象征,没有人还想让它清澈可鉴。神父为了忠诚于自己的使命和人格,为几位老人僵化地做着所谓的弥撒,履行着自己的职责。

伊沃娜好像是最真实的女人,无论风狂雨骤,她都操持着自己的家务,完成一个妻子和未来母亲的义务。但她并不清醒,她不是也表现出一种无意识的受虐倾向,看上去像是经常挨打的狗和殉难的处女

《漂亮的塞尔日》中的热拉尔·布兰（饰塞尔日）

吗？弗朗索瓦只是用铁棒在这个伤口上拨动：有人暗指伊沃娜是塞尔日不幸的根源，正是她的怀孕让塞尔日娶了她，由此放弃了自己的理想。

《表兄弟》：牺牲品与捕食者

很快，夏布罗尔的主人公就有了双重面孔，我们今天能够看得更清楚。《表兄弟》通过夏尔（热拉尔·布兰饰）和保罗（让—克鲁德·布里亚利饰）这两个人物将塞尔日和弗朗索瓦的对立绝对化。夏尔这个来到巴黎的外省人对保罗的世界带有偏激的看法，而弗朗索瓦也是这样看待萨尔登村庄的。与前一部电影不同，这些偏见没有直接通过文化和社会优越感表现出来，而是用一个外省人的情结加以展现。在夏尔与弗罗朗斯（朱丽叶特·梅尼耶饰）的长谈中，他以母亲教育他的口气讲话，根本没有做好准备去应对他所生活的世界的残酷性。夏布罗尔式主人公寻求保护的倾向凝结在这个人物身上。在遇到第一

个困难时，他到最熟悉的地方躲避，即工作处，一个没有窗户的狭小房间，台灯永远亮着。他在这里可以防御阴险的诱惑和沙龙的狂欢。在考试失败后，他想到辍学。

这种自卑感把他变成了一个极其幼稚的牺牲品，由于表现出鲜明的清教主义倾向，他投向他人的目光里没有偏见。他对菲力浦[1]（让—皮埃尔·穆兰饰）的同情首先来自他对弗朗索瓦兹（斯特法尼·奥德朗饰）的轻蔑，后者被明确界定为"婊子"。夏尔对拉莫的直接反感，与他看见拉莫同弗罗朗斯在一起，而晚上又看见他与弗朗索瓦兹在一起有关。正是这种清教主义使他将弗罗朗斯直接理想化，而当她不再符合他眼中纯洁和朦胧的母亲形象时又抛弃了她，把她最终归类于被社会排斥的人。[2]他对工作的投入与弗朗索瓦的基督受虐倾向如出一辙。同弗朗索瓦一样，他想以自己的牺牲作为榜样，以证明他的生活方式，并否定保罗与克洛维（克鲁德·塞尔瓦饰）以及弗罗朗斯的生活方式。他的失败把他引向谋杀的边缘，但他的软弱和怯懦又阻止他发展到这一步。于是，他开始玩俄罗斯轮盘赌（不知不觉地接受了保罗游戏人生的价值观）。

夏尔集中体现了夏布罗尔式主人公的外向性格。他周围的人没有任何真实性，他们只是用来满足自我需求和自我标榜的自恋倾向："表兄弟，不错，但我才是名人……"没有什么可以阻止他，他必须操纵一切和所有人（"国王，是我！"）。他在亨利叔叔家中感到惬意，因为

[1] 夏尔的另一种清教主义表现：他对菲力浦不感兴趣，他在访问协会时看到菲力浦烂醉如泥。只有在菲力浦表现出简朴时，他才对菲力浦有一点同情。

[2] 拉莫是两个女人之间的中介，在影片结尾处，人们看到他与克洛维在一起。可在酒吧，夏尔曾看到他与弗罗朗斯在一起。

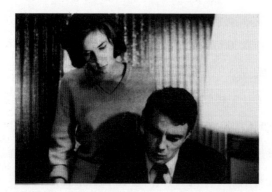

朱丽叶特·梅尼耶（饰弗罗朗斯）与热拉尔·布兰（饰夏尔）在《表兄弟》中

让—克鲁德·布里亚利（饰保罗）在《表兄弟》中

这里布满武器、猎物标本和一队猎人士兵，而影片就是从这队猎人士兵开始的，然后才是片头字幕。对于热尼维耶芙这位让他弄大肚子的女人，他表现出烦恼，为她支付了堕胎费后草草了事。在他与克洛维密谋的晚会上，各种余兴节目（电视台男高音）都在吸引自己的小圈子，而夏尔却在强调他的节目（瓦格纳的夜间漫步曲），旨在引起人们对他本人的注意。他甚至登台（有服装和灯光）背诵了诗歌。

保罗不仅要把他所属的"中产阶级"社会（"你爸爸和我爸爸是一帮蠢货"）踩在脚下，还要用蔑视粉碎这个构成他生活环境的"蠢人帮"。他不仅接受贵族的生活方式，而且更倾心于纳粹、德国军官帽、表现主义特色的德意志风格以及歌德的诗歌，这是他模仿盖世太保、叫醒犹太人马克的方式。往大了说，这是种族主义：当克洛维将一个黑人从家里赶出去时，他不去阻止。与其说他表现了一种高傲的优越感，不如说他更像是一个虚无主义的捕食者、一个野蛮人。

身体力量的概念在《表兄弟》中随处可见，比如砸电视机，还有对被视为"弱小"的菲力浦的教训。然而，保罗也不是没有缺陷。这个性格外向的人生活在一个我们只能看见室内的房子中，没有一个窗子可以向外看，没有一丝光线可以射进来。当然，除了影片的结尾处，或是当弗罗朗斯出来晒太阳时（她责怪保罗挡住了阳光）。只有当夏尔来到时（克洛维为他开门，镜头是从外部拍摄的，这是唯一一次），我们才能看到房子的前厅，由一个像母亲一样的女看门人（让娜·佩雷斯饰，在《漂亮的塞尔日》中饰演饭店女老板）守着。这所房子的其他出入口都是从内部拍摄的。各种生物只有跨越了这个界限，进入保罗控制的世界才可以生存。我们看不到任何夜间漫步（保罗讲过），只有一次除外，夏尔被困在克洛维的汽车内，有过一个惊恐的面部镜头。

协会（对当时权力机构的讽刺，当头的是一个叫勒庞的人）的唯一功能是揭露保罗的舒适和影响。但正是在这里，夏尔第一次从他手中逃脱了。夏布罗尔只让我们看到了学院的门脸，保罗在一个叫克洛维的女人的帮助下，从学院里走出来。他只有在自己的公寓里才能获得舒适感，不受外界的伤害。[1]

实际上，保罗的控制力是有问题的，尤其反映在他对夏尔的支配上。夏尔一到，他先在高处用望远镜观察他，这是他显示自己优越感和将夏尔控制在他的视线之中而又与他保持距离的方式。在带夏尔看专门为他准备的"明亮和奢侈"的房间后，保罗启动了一个自动装置。但当协会派人来访时，倒是夏尔抢先表现出对弗罗的兴趣，没等保罗给他介绍。这个外省人首先拒绝表弟的任何介入，然后让他失去机会，让自己获得足够的满足。他又一次因跑出去追年轻女孩而失去了机会。自此，保罗的全部态度都集中在挽回越来越失去控制的局面，和让夏尔接受外来影响（比如书店老板）的措施上。

从这个角度看，保罗必须摧毁夏尔和弗罗朗斯之间萌生的伊甸园式爱情，因为他们可能摆脱他的控制，并通过承认力量、诱惑、金钱和统治关系以外的价值摧毁他的道德体系。保罗不再是游戏的中心，而是变成了看客：当弗罗出现在晚会现场时，夏尔一直搂着她，并把她带上楼梯——这是神圣的，因为他正在接近最圣洁的地方，即保罗的床。在这个场景中，弗罗朗斯打来电话，保罗盯着他们，不让自己的表兄弟看到，幸好，这对男女只是在房间外面亲热了一会儿。年轻

[1] 保罗给克洛维吃的喝的，让她处理外面的问题（热尼维耶芙的堕胎和检查），但给她钱却是为了具体的工作。"我活着不是靠你的三明治，我亲爱的奥古斯蒂娜！"他这样说道。伯爵总是在保罗藏钱的狮子头中偷钱。

的弗罗此时试图让保罗远离夏尔（"我用世界上最美丽的声音说"），而夏尔也在想象表弟的讽刺："先生在偷偷地写诗！"

　　这是典型的夏布罗尔风格的场面调度：不可能在这一时刻区分保罗行为中的无意识或放荡部分。人们只有通过思考才能发现，保罗的这些偶然性或决定符合他深层的毁灭欲望。他用表面上的不羁，带领大家去散步，结束了佛罗伦萨伯爵和克洛维过分亲密的举动，他十分自然地在便道上迎接弗罗并把她送上车。但他的头脑已经记录下夏尔想与弗罗同车离开的欲望，而结果是这对情侣被分开了，又回到了他的控制之中（与此同时，他又成为晚会上的明星）。还有，有意思的是，克洛维不是靠放荡不羁，而是靠聪明把夏尔拖到《肥纳什》之中。虽然对耳机事件没有过多描述，但人们可以从逻辑上分析出这是保罗干的。[1]他的拖延战术失败后，只能孤注一掷，用自己的人格冒险，重新成为游戏的中心。

　　弗罗朗斯的诱惑这场戏是重要的，因为它凸显出克洛维这个角色。克洛维用保罗刚说过的话教训这个女孩，但时间有些不符，实际上是保罗用了克洛维的话而不是相反。早些时候，根据克洛维的亲疏程度，保罗对热尼维耶芙的语气也忽硬忽软，此时这位年轻女人已有身孕。保罗的弱点使他决定在房间里（他在这里感到更随便一些）接待她，这引起了克洛维的愤怒。

　　保罗对自己的力量和道德的有效性并不自信，他只能做得更加无耻。在他的舞台亮相后面隐藏着一个弱者，听从良师的驱使，金钱既

[1]　这个电话耳机在两兄弟睡觉时处在正常位置上，保罗先起床，当夏尔向他要弗罗的电话时，保罗表现出很为难的样子，并使用了克洛维拒绝伯爵的理由。这个失败的冲动行为已经不重要了。

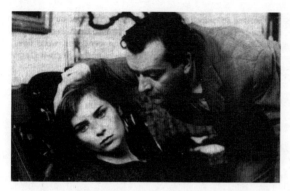

朱丽叶特·梅尼耶（饰弗罗朗斯）与克鲁德·塞尔瓦（饰克洛维）在《表兄弟》中

是他优越感的基础，也是他的薄弱环节。克洛维给他提供某种安全感，并保护他不受外界的伤害，但他必须接受克洛维的荒谬行为（伯爵、男高音），并演好自己扮演的人物形象。

保罗意外杀死夏尔，由此实现了自杀和牺牲表弟的无意识欲望，也为此提供了理由。在把夏尔带入游戏时，保罗服从一个无意识逻辑，这个逻辑要求他消灭对他不怀好意的人，哪怕是表面上的。但这种逻辑与自己的道德和克洛维的道德相对立，后者要求消灭弱者，维护精英种族，而他还要追求风格的完美和潇洒。保罗沉醉于从下面打来的魔幻灯光（大烛台场景），毫无目的地迷失在房间里，空洞和荒谬对他来说就像早晨的第一缕光线。他被带入自己播下的混沌之中。他在咖啡馆中终于发现那些真正的"强者"生存了下来：克洛维、弗罗朗斯和拉莫才是控制者和游戏的统治者。

两个人物形象

在夏尔和保罗这两个不可分割的夏布罗尔式主人公之外，还衍生出一系列人物形象，人们可以按图索骥再分为两个群体，但不敢说这种分类是彻底的：一个来自夏尔，另一个来自保罗。

在害羞的人、难为情的人、胆小的人这个序列中，这些人的首要任务是保护自己不受外界的侵害，而且经常带有初恋的伤痕，人们可以看到安德烈·诺斯林，主要扮演身体健壮、思维拧巴的人物，他在《连环计》和《奥菲莉娅》中饰演了令人难忘的心灵脆弱的人。另一些人则挣扎于家庭或婚姻的陷阱之中，如《丑闻》中的保罗·瓦格纳（莫里斯·罗奈饰）或《肮手无辜者》中的朱丽·沃姆塞（罗密·施奈德饰）。这也是毁灭《分手》中的夏尔·雷尼耶（让—克鲁德·图奥饰）的一种机制。

《魔鬼的眼》中的阿尔比·梅西耶带来另一个分支，这些人的情感伤害（或社会伤害）导致智力方面的残疾（这是夏布罗尔最著名的"恶搞"）。这里面有《血婚》中的情侣和《纳达》中的特费（米歇尔·杜舍索瓦饰）。这种人物在情感上受到威胁时，会强化一种非常危险的攻击性，同时掺杂着没有危害且执着的温情和纯真。如《鹿》中的维（雅克琳娜·萨莎饰），还有《不忠的女人》和《傍晚前》中由米歇尔·布凯饰演的兼具冷淡、保守和固执的人物。

夏布罗尔式主人公最知名、最刺激的是另一个序列的人物形象：性格外倾的人、戏剧化的人、幼稚的人，有时还包括激情型的人。《马屁精》中的罗纳德（让—克鲁德·布里亚利饰），《淑女们》中开摩托车的安德烈（马里奥·大卫饰）、朗德鲁（夏尔·德纳尔饰）、卡医

生（阿甘·达米罗夫饰），《禽兽该死》中的"禽兽"（让·雅尼饰），《十天奇迹》中的德奥·冯·沃尔（奥逊·威尔斯饰），《分手》中的吕道维科·雷尼耶（米歇尔·布凯饰），《普保罗医生》中的保罗·西迈（让—保罗·贝尔蒙多饰），《纳达》中的迪亚兹（法比奥·戴斯蒂饰），《派对享乐》中的菲力浦（保罗·热古夫饰），《蜡鸡》和《拉瓦丹探长》中的拉瓦丹（让·普瓦雷饰），《面具》中的克里斯田·勒卡纽（菲力浦·努瓦雷饰），这些都是极有代表性的人物。

夏布罗尔式的同性恋者存在吗？

这种简明扼要的回顾使我们感觉到分类的随意性。原始论据在影片中不断被推翻，而每一个论据又总是不符合实情。每个人物依据选择的时间都可以属于这个或那个系列，有时选择是同时的，但经常是随着影片从一个系列过渡到另一个系列。在夏布罗尔的影片中，有一句话经常出现："不要相信表面现象。"它无关痛痒，而且总是以逸事的方式出现。

还存在着一些一下子难以分类的人物，比如朗德鲁，这是一个冷酷的系列杀手，但也是丈夫和父亲，在一心一意地养家；雷昂·拉贝（《制帽人的幽灵》），这是一个没有任何道德感的残酷的人，也是一个受到生活伤害，无法抑制冲动的可怜人；维奥莱特·诺吉耶，这是没有任何明显动机的弑父母者，却因一种地道的中产阶级家庭和婚姻生活恢复了名誉。

毋庸置疑，夏布罗尔式主人公中最典型的形象是普保罗（让·雅尼饰），一副标准的"屠夫"形象。他凸显了"夏布罗尔式同性恋"最

矛盾的倾向。外表野蛮粗暴，对埃莱娜小姐却表现出慷慨、幼稚和脆弱的情感。他为她准备了一个包装成花束的羊腿，把自己眼中最能代表生活和快乐的东西赠送给她（这块肉具有情欲的隐喻），这是他采用的唯一符合社会习惯的方式，也是这位信仰和实践瑜伽的清教主义小学教师可以接受的方式。但普保罗同时也是一个愚蠢的情人和专杀年轻女人、肆虐这个地区的魔王。这两种相反的倾向最后导致真正的"短路"，并以最大的电压将其毁灭。

童年的矛盾心理

这个例子体现出"夏布罗尔式同性恋"的幼稚乃至天真的特征。儿童只是在特殊情况下才在夏布罗尔作品中占据核心地位，但儿童的出现总是重要的和有意义的。在《不忠的女人》中，夏尔和埃莱娜的儿子米歇尔成为这对夫妻之间无法言说的紧张关系的牺牲品，这种紧张关系存在于这对夫妻的内心，是每个人态度的反映。

童年的矛盾心理，作为生命与死亡、活力与沉寂的元素，也表现在《禽兽该死》中。夏尔·泰尼耶（米歇尔·杜舍索瓦饰）的儿子米歇尔，作为一个无辜的牺牲品，给父亲带来做执法者的力量。夏尔要惩罚那个肇事司机——可恨的保罗·德尔古（让·雅尼饰）。但这位一心要报仇的父亲也成为跟"禽兽"一样的凶手，无辜的米歇尔不仅是这次车祸的动机，还间接造成了保罗的儿子菲力浦的转变。无论在行为上还是在动机上，米歇尔都成为一名弑父母者。保罗和米歇尔都被指控为"禽兽"凶手。米歇尔自视为一个执法者，他把执法者看作精神之父，把自己看作迷失的孩子，同一家庭的两个成员饰演了菲力

浦和米歇尔这两个角色。[1]

其他的孩子或年轻人也都有相同的功能。《血婚》中吕西安娜（斯特法妮·奥德朗饰）的女儿埃莱娜（埃里亚娜·德·桑蒂斯饰）为了证明自己的母亲无罪，捏造了摔倒的证言。《血缘关系》中纯真的女孩帕特西娅（奥德·兰德里饰）表现出炽热的爱情，却有着致命的嫉妒和错乱的虚伪。《爱丽丝或最后的逃亡》中女主人公的精神和幻觉世界既是儿童的也是病态的，既是幼稚的也是错乱的，很像儿童经典《爱丽丝漫游仙境》的作者、对前青春期感兴趣的路易丝·卡罗尔。著名的系列色情片《埃马纽》中"纯洁"的女主人公爱丽丝·卡罗尔这一角色就来源于此。

母亲形象：《耳塞》

夏布罗尔唯一反映儿童/青少年生活的影片是《巴黎见闻》之《耳塞》，影片表现了夏布罗尔式主人公中真正的"母亲形象"。为了不听父母（克洛德·夏布罗尔和斯特法妮·奥德朗饰）的争吵，小伙子（吉尔·舒索饰）戴上了耳塞。这样使他与世隔绝，听不到摔倒在公寓楼梯下母亲的喘息声，他进入一个由无声构成的抽象世界（也是巴黎的一个街区）。作为一个令人窒息的家庭环境中的牺牲品，他因被关闭在沉寂的精神黑暗中而成为杀手。

这些人物有许多特征，被分配在不同影片中的不同的人物身上，或者集中体现在同一部影片中的多个人物身上。然而，夏布罗尔式主

[1]　马克·迪·拿波里饰菲力浦，斯特拉尼·迪·拿波里饰演米歇尔。

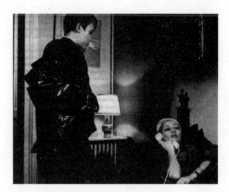

吉尔·舒索（饰儿子）与斯特法妮·奥德朗（饰母亲）在《耳塞》中

人公并不是窝在一家西班牙小旅馆中（如希区柯克的主人公那样），而是一个可变化的人物，他与观众或其他人物的关系随时在变。在《表兄弟》中，当夏尔问保罗谁是克洛维和弗罗朗斯时，保罗只回答说："这是克洛维……这是弗罗朗斯……"每个人物的不可逆转性，既是唯一的，也是有共性的，由许多影片中相同的姓来体现，比如保罗、夏尔、埃莱娜、米歇尔、弗朗索瓦……因此，从《漂亮的塞尔日》到《表兄弟》，布兰与布里亚利互换角色，保留下来的是他们之间的关系。夏尔们和保罗们的存在只对对方有意义。让—路易·科莫利在评论《不忠的女人》时写道："这些人物没有灵魂，没有任何心理活动，只有一种戏剧逻辑支配他们，即影片的戏剧逻辑，他们落入和挣脱陷阱的逻辑。摄影机根据每个人物的视角定位的事实，表明影片的主人公不是这个或那个人，而是影片本身，人物一个接一个地为它牺牲。"[1]

[1]　《克洛德·夏布罗尔或受罚的不一致性》，《不忠的女人》分镜台本序言，《电影前台》第92期，1969年5月。

我们知道评论家克洛德·夏布罗尔对剧本及其结构非常重视。如同他
的第二个老师弗里兹·朗格一样，这位导演首先是一个建筑师。

4 建筑师导演
《制帽人的幽灵》

米歇尔·塞罗（饰拉贝）与夏尔·阿兹纳夫（饰卡舒达）在《制帽人的幽灵》中

"保罗要想了解自己，就必须作为压抑他心灵的克洛维，和作为他外省表兄的夏尔。我不想借此指出三位一体——夏尔、保罗和克洛维三个人。我只想坚持一个事实，他们相互体现各自的重要一面……不过，人心隔肚皮乃人之常情。欣赏与轻蔑、爱与恨、友谊与敌视只是他人存有这一基本秘密的不同表现方式。所有这些行为都建基于对他人的不了解。因为他人只会部分地呈现自我。你只能知道他想让你知道的东西。因此，没有必要为了确定与他人关系的意义而进入认识领地。这是希区柯克体悟到的东西，从法国小说的传统意义上看，他对人心的了解是陌生的。人与人之间的关系属于通过他人了解自己的领域。自我意识就是他人意识，他人意识就是自我意识。所以，从存在的意义上讲，自我意识就是'同与异的统一'。我是他人，但这个他人也是我。我们离不开这种辩证法，这些跨主观性的关系本质上是矛盾的，也是辩证的，而它的模糊性就是界定它的维度。"[1]这是让·多马奇为《表兄弟》写的最精彩的文章之一《从克洛德·夏布罗尔的作品说起》中的一段话。

[1]　《保罗或模糊性》，《电影手册》第94期，1959年4月。

从《漂亮的塞尔日》和《表兄弟》起，夏布罗尔的影片没有一部不遵循这条原则：不存在本体角色，每个角色都存在于他与其他角色的关系之中。这不是一种简单的戏剧手法，而是一个准本体论真理，即人不由自身特征界定，而是投射在对面之人的身体里，同时也是这个人的反射。多马奇在文章中具体解释道："保罗是克洛维，也不是克洛维。他是夏尔，也不是夏尔。更准确地说，克洛维是保罗可能成为的样子，夏尔是保罗希望成为的样子。这种统一与分解的双重运动，界定了保罗与克洛维和夏尔的关系。在此，吸引与排斥并存。"

呼应电影

从这里衍生出许多原则，规范着夏布罗尔的电影和职业生涯。首先是一些影片之间的关系。当各级人物由他们的关系和搭建他们的结构界定时，只需稍微变化其中一个成分就可以改变系统整体，这就是我们常说的主体。热拉尔·布兰和让—克鲁德·布里亚利在两部影片中的调换使用，凸显出《漂亮的塞尔日》与《表兄弟》之间的亲缘关系，也表现出两者的根本对立。《表兄弟》的剧本实际上又派生出《马屁精》和《鹿》等影片。

许多影片都是这样彼此相连的，发挥着双重性和反射性的功能，比如朗格的《绿窗艳影》《血红街道》《酷热》《人之欲》《夜阑人未静》《高度怀疑》等。同一个演员的出现经常会确定亲缘关系，如《连环计》/《奥菲莉娅》（安德烈·诺斯林）、《老虎爱吃鲜肉》/《老虎拿炸药当香水》（罗歇·阿南）、《不忠的女人》/《傍晚前》（米歇尔·布凯）、《禽兽该死》/《屠夫》（让·雅尼）、《醋鸡》/《拉瓦丹探长》

让·雅尼（饰普保罗）与斯特法妮·奥德朗（饰埃莱娜）在《屠夫》中

让·雅尼（饰保罗·德尔古）与米歇尔·杜舍索瓦（饰夏尔·泰尼耶）在《禽兽该死》中

（让·普瓦雷）等，但也有一些影片可以自我呼应，无须任何客观成分指出这种关联，如《朗德鲁》《制帽人的幽灵》。

在这种简单呼应的游戏之外，一部影片还经常是前一部影片的发展。夏尔·马松和夏尔·德瓦雷这两个人物都是由米歇尔·布凯分别在《傍晚前》和《不忠的女人》中饰演的。他们非常相似，尽管杀人动机不同：夏尔·德瓦雷是为了消灭一个对手，重建夫妻和谐，夏

尔·马松是因为一次情欲的冲动。往深刻里讲，德瓦雷必须把自己的负罪感融入埃莱娜（斯特法妮·奥德朗饰）的思想中，以此向她表达自己疯狂的爱情。马松的行为延伸了这一原则。由于埃莱娜和弗朗索瓦（弗朗索瓦·佩里耶饰）原谅了他的行为，所以，应该把马松公之于众，而不是通过驱逐来消灭他。马松考虑向警方自首，而德瓦雷在《不忠的女人》结尾处是否真的被捕已经没有意义。

《禽兽该死》中的保罗与《屠夫》中的普保罗也发生了同样的事，这两个人物均由雅尼饰演。保罗基本上是负面的，但他在这种负面性中找到了自己的实在性：一种本性的原始力量。他甚至因为精力过剩（速度）而成为杀人犯。为了向观众表现他的正面性，夏布罗尔必须配以一个冷静和精于算计的复仇者。在《屠夫》中则不需要这个对应者，因为普保罗一个人完美体现了这两个方面。

但不应该夸大这种参照游戏。夏布罗尔的职业生涯远非像他的朋友侯麦那样，被安排得井井有条且优先服从商业需求。这种对人物结构的关切主要用于支撑每部影片本身的结构。夏布罗尔从不掩饰他对所谓情节的冷漠，完全由自己决定的情节通常是线性的和朴实的，如《漂亮的塞尔日》《耳塞》《不忠的女人》《屠夫》《分手》《傍晚前》《血婚》《制帽人的幽灵》等。"我的影片的主体，是人物和形式，不是情节，它令我不舒服。遗憾的是，拍电影不可能没有情节。麻烦的是，要展开情节，而人们在展开情节的同时，浪费了时间。反过来说，建立结构更好玩，更吸引我。我喜欢情节简单、人物复杂。"[1]

克洛德·夏布罗尔所有的重要影片都表现了人物的双重性，正如

[1] 《与吉尔·雅各布的访谈》，《电影66》第109期，1966年9—10月。

多马奇在谈到《表兄弟》时对他们进行的肯定。人们可以在回顾《漂亮的塞尔日》时对其进行分解：塞尔日既是弗朗索瓦，也不是弗朗索瓦，他是弗朗索瓦惧怕的人，也是弗朗索瓦可能变成的人，但从能力上看，塞尔日还是他愿意成为的人（头脑清晰、精力充沛、已婚并有能力让女人受孕）。同样，弗朗索瓦是塞尔日想成为的人（巴黎人，有文化，至少从外表上看有社会地位），也是他在本能上反感的人（脱离现实社会，孤独，忧虑，看不起人，生活需要依赖）。

最基本的结构是将两个男性人物对立起来，经常是围绕一个女人，如罗纳德/亚瑟（《马屁精》）、阿尔比/安德雷（《魔鬼的眼》）、夏尔/维克多（《不忠的女人》）、夏尔/保罗（《禽兽该死》）、夏尔/弗朗索瓦（《傍晚前》）。有两部影片是让两个女性人物争夺一个男人，即弗里德里克/维（《鹿》）、穆里耶/帕特西亚（《血缘关系》）。

《制帽人的幽灵》：两个观者

这种结构类型最典型的影片无疑是《制帽人的幽灵》，导演为此进行了长时间的筹划。雷昂·拉贝（米歇尔·塞罗饰）是制帽人，在卡舒达（夏尔·阿兹纳夫饰）裁缝铺对面开店。当然，他窥视到对面这家亚美尼亚犹太人店铺中所发生的一切，包括偷看她的女儿。后者主动暴露自己赤裸的身体，用窗纱稍加遮掩。至于卡舒达，他像一条忠诚的狗跟踪拉贝的一切活动，尤其是他常去的咖啡馆。在那里，拉贝每天都要和公证人、医生、警长和议员玩纸牌。一次，这个裁缝发现了邻居的一个大秘密：拉贝是城中女人被杀案件的系列杀手，并用报纸字母拼写匿名信评论和告发自己的行为。此后，卡舒达继续跟踪拉

贝，既是为了证明自己可以保持镇定和沉默，也是为了享受对凶手杀人事实和行为的疯狂迷恋。与此同时，制帽人也愈加铤而走险。最终，他在杀死最后一个妓女贝尔特（奥罗拉·克莱蒙饰）后，因贪睡而被捕。这时，卡舒达也死了，倒在冷枪之下，成为盯梢的牺牲品。不久，拉贝说出了全部事实：几个月前，他杀死拉贝夫人，并在一个模特的帮助下编造了自己的生活故事。此后，他就必须把来为他庆祝生日的女友们一一杀死。

这部西默农小说改编的电影有三个特点：首先，没有任何悬念（尽管使用了明显的希区柯克佐料，如《后窗》中对对面房客的窥视、《迷魂计》中的盯梢、《惊魂记》中木乃伊化的女人）。从最初几分钟开始，人们就知道拉贝杀死了自己的妻子，是全城都在议论的杀人犯。由于人们很快就知道卡舒达发现了这一切并会守口如瓶，所以只能等着看这两个人物的思维逻辑如何发展和了结。

其次，社会背景被精心抹掉了，呈现为一个模糊的环境。这个时期非常不明确，掺杂着20世纪三四十年代（这是1949年写小说的背景，还有1938年家乐福的海报）和50年代的一些细节（1959年《宾虚》的海报、骑自行车披斗篷的巡警）。笼罩在城市上空的恐惧几乎未被渲染（远不如小说的描写），以至于表现拉贝和卡舒达相继出门的实际理由变得很不明显。一种神秘的诱惑力代替了夜晚穿越城市的恐惧。

最后，他们的关系不是心理层面的。卡舒达表现出来的迷恋从未得到完整解释，也无法解释：是受到一个他从来无法企及的高尚地位，或者他不敢触犯的罪行的吸引？这种迷恋不清晰，就像促使拉贝杀人的力量不清晰一样。这种力量来自一个非常普通的判断（夏布罗尔式杀手对性和女人都有清教徒式的吸引与排斥的特点），以至于他没有意

夏尔·阿兹纳夫（饰卡舒达）在《制帽人的幽灵》中

识到逐渐支配制帽人的疯狂，他的言语（重复或词不达意）、他的面孔（笑与紧张）和他的举止（惊颤和机械性不断增加）越来越不正常。

　　人物之间发生的事情只能交给纯电影材料来表现。由于夏布罗尔人物的观念（自闭性，只用自己的人格感觉现实社会）与电影装置的主/客观机制有着密切关系，双重人物的结构就是电影的自然外延。每个人都把别人看成自己的影像，或者不妨说是他自身在别人身上的部分反射，包括最好的部分或最坏的部分。电影里贴满城市的海报无所不在，邻街裁缝铺墙面上的海报更多，而且从片头字幕起，各种元素就已经出现。在画面中，描写完雨中行人后，摄影机开始接近卡舒达的铺子。在玻璃后面，人们看到他正在工作，并拥抱他最小的孩子。接着，摄影机又穿过街道，来到拉贝的窗前，看到他正在往一个模特头上戴帽子。每个人都生活在自己的"小兔笼"中，批评家夏布罗尔从《后窗》中看出了门道：关门和关窗的仪式控制着影片的节奏，每个人都被锁在自己的小笼子中。但在这里，不只存在一只观看的兔子和一只被观看的兔子的多样性，因为每只兔子都隐掩着另一只兔子，

分不清主体与客体连续或同时出现。

裁缝与制帽人的社会地位也不尽相同。卡舒达有一个看上去正常和幸福的家庭，他存在于生活中而不是生活的戏剧中。相反，拉贝的日常生活一塌糊涂。闪回镜头告诉我们，他的夫妻生活就像地狱。卡舒达的热情具体反映在他对中产阶级闲静生活的向往，如同向往"正常"的性生活（他大女儿的裸露反衬出乡村女仆"大奶牛"式的纯洁爱情）。拉贝由于无法拥有这种生活，他的欲望，如同《魔鬼的眼》中的阿尔比，转变为毁灭性的仇恨：杀死自己的妻子、妻子的朋友（他认为这是出于自卫），杀死保姆，最后杀死妓女。但这些罪行仍无法确定他的人格以及思想和道德优越感。对于这些东西，他不仅要看到，还要投射到别人的脸上，这就是他写匿名信公开自己行为和冒险的原因。他的安排（他让模特站在窗前，让人相信拉贝夫人的存在）首先是为了防范，实际上却掩盖了他真正的动机。就在此时，卡舒达参与进来，成为他的特殊观众和知情者。

卡舒达是拉贝首先要吸引的人。他把卡舒达变成自己真实人格的特殊证人，并无意识地使其模糊地看到各种"正常性"中隐藏的缺陷。他要让裁缝了解一切才能分享他的秘密和罪行：卡舒达不是也受到邪恶的吸引，不再满足自己"城市大生活"之外的小家生活吗？作为知情的囚徒，他死于自己内心深处的发现 —— 拉贝完成了裁缝无法实现的罪行 —— 如同死于疾病。

这两条轨迹的平行发展在戏剧上成为完美的情节，场面调度又给予了充分的烘托。最后一个场景是对片头字幕的反衬，从卡舒达躺在床上的尸体面孔，移向睡在贝尔特尸体旁拉贝的面孔。罪行的转换完成了，可怜的裁缝被精神错乱的制帽人的公开秘密吞噬了身体。拉贝

也表现出一种神经质或孩子般的恐惧，他的邻居一生都在表现这种恐惧："不要打我！"这种情感证实了他这个人，并最终在代表社会的观众眼中获得救赎。人们在咖啡馆不是常提到这样的事实吗？罪犯一旦被捕，就会用疯癫作为借口，而后被草草地送进疯人院了事。

替身的游戏与双重游戏：可逆性原则

这是大量德国浪漫故事（霍夫曼、让—保罗、海纳、沙米索等）或者表现主义电影（斯特伦·赖伊的《布拉格的大学生》及亨瑞克·加林的同名影片，或罗库斯·格利泽的《失去的影子》）的主人公，替身、反衬、影子的消失（卡舒达跟踪拉贝，如影随形）导致死亡。这无疑是人们对沙米索的《彼德·施密特的神奇故事》（1814）的解读，这个故事后来派生出许多类似的故事。丹尼·德·鲁热蒙[1]的描述不仅符合这部影片的特殊人物，也符合夏布罗尔的全部主人公："什么是影子？一个根本不起眼的东西。……影子是肉体的可耻体现 —— 说可耻，这是那些把理性置于神的位置，希望被人们看作有理智的人的看法。……但失去肉体，就意味着死亡。……施密特是最危险的中产阶级分子，一个羡慕富有的资产者的穷中产阶级分子，这是他自卑感的来源。魔鬼知道这一切，并通过这一切来控制他。……他经常一想到最普通的幸福就大哭不止 —— 好像所有人都掌握这种幸福的秘密，都嫉妒他！……这是丧失社会接触的典型。金钱无法重新建立所有这些关系。……人们

[1] 《沙米索与失踪影子的神话》，载于《德国的浪漫主义》10/18丛书，1966年。1949年《南方手册》再版，主编为阿贝尔·贝甘。

喜欢施密特的一切，但这不是他。……他的世界观就是一个可怜的没有追求的俗人的世界观，他希望相信道德——如果他内心不缺少这种道德的话。……他的现实生活与他想象中的所有飘泊相混淆。他甚至能够找到一种纯粹描述性的活动类型，他是真实的、孤独的，甚至机械的。……概括地说，这是自卑情结、迫害妄想、社会脱节、负罪感、逃避需求、怪癖行为。"人们还可以用德·鲁热蒙借自弗洛伊德《性学三论》的观点加以补充，它完全适用于这个制帽人："一个在某一范围中被认为是在社交和道德方面不正常的人，他在自己的性生活上也可以被视为是不正常的。"

但是人们清楚地看到夏布罗尔如何继西默农之后，将神秘的施密特的特征分配给两个人物："羡慕富有的资产者的穷中产阶级分子"更像是卡舒达而不是拉贝。卡舒达有更多的自卑情结和迫害妄想——这个神秘的影子，一旦他用金钱换取自己的独立性就变成了暴君，并迫害它产生的主体。在这里，暴君是拉贝，肉体上的灭亡是影子。卡舒达放弃了抓捕凶手的赏金，因此，这个裁缝难道不是制帽人这个影子的肉体吗？当颠倒原则达到极限时，就会变成可逆性原则。夏布罗尔的主人公都是双重的，所以只能提供一个从前者身上颠倒出来的对称映像。德·鲁热蒙更具体地讲到《制帽人的幽灵》："一个病人或疯子的心理状态与健康人的心理状态有本质上的区别吗？它们是否只是一种简单的状态定型，通常这种定型会随时变化并发生逆转？"

我们不妨跟着德·鲁热蒙的思路，援引帕拉塞尔斯的观点，人类的创造性正在面临考验。人类的性表现只是"人类精神创造能力的生理表象"。拉贝不是创造者，他只是复制从巴黎买回来的帽子。他不能成家，也无法要孩子。他对年轻办事员粗暴的父辈式的态度，既反

映了他对父爱的渴望，也反映了因缺少孩子产生的愤怒。所以，当他得知保姆路易丝在享受性生活时便把她杀了。相反，卡舒达制作、设计服装，生育也毫无问题。拉贝下意识地要惩罚他的这种（创造和性）能力。

这种精神分析模式只限于其基本形态，夏布罗尔又赋予它一种纯电影的形式。拉贝亮相的场面调度是他所能表现的唯一创造形式。这是一种负面的创造性，因为这种创造性旨在摧毁能够阻碍他行动的人和随意摆布他手中的模特。为了展示自己的生活和现实的表象，必须在生活中，即在观者中寻找模型。为了给拉贝的内在自我配上肉身，他必须吞噬卡舒达的生命实体。在夏布罗尔的主人公身上，总有吸血鬼马布斯式秘传创世说的意味。夏布罗尔有一个计划没有实现，即改编理查德·麦瑟森吸血鬼主题的魔幻小说《我是传奇》。

影片从橱窗中的人物开始，把橱窗当作银幕，在结尾则表现了贝尔特房间中制帽人的苏醒。邻居和警察都站在床前，像观众看戏一样。然后，人们带拉贝穿过人群来到家门口，像演员结束表演后的谢幕，接受那些不相信自己眼睛、希望接近有血有肉的偶像的人的欢迎。制帽人完成了自己的变身：他在观众心目中是裁缝，并通过这一人物实现了自己人格的存在，但他这时完全失去了载体。作为一个空壳、一个没有实体的人，他害怕被前来抢夺财产的公众撕成碎片。观众的这一重要功能在影片中间曾有明确表现，如路易丝当着拉贝脱鞋时，她疲倦的面孔转向摄影机，然后立即出现头脑中的画面，用闪回镜头（最长的闪回镜头）表现拉贝夫人被害的经过。这个人物好像在让观众作陪，把观众变成自己罪行的同谋（甚至是谋划者，残疾的马蒂尔德这时表现得极其痛苦，以至于制帽人的杀人行为给她带来解脱的感觉）。

夏布罗尔的主人公自认为是世界的中心，总觉得自己是上帝或者上帝的化身。我们必须看到拉贝的不安（用与上帝有关的宗教编码[1]），当他准备杀害他认为的最后一个牺牲品时，"上帝"立即找到他，并"好心地"提醒他，这是一位女教士。沮丧的制帽人在自己的店中做好一切杀人准备，但都没有成功，只能寻找替代的牺牲品，所以，可怜的路易丝、妓女贝尔特就成了刀下之鬼。人们在她们各自的房间里看到一个金属十字架，在拉贝的家中却看不到，但它出现在卡舒达的床的上方。

克洛德·夏布罗尔更多地用他的人物，而不是情节来结构他的影片。这种方法蕴含着一个非常严格的戏剧构思，各个场景相互呼应。在《制帽人的幽灵》中，拉贝去探访病中的卡舒达的场景，便呼应了前面裁缝的女儿寻找医生地址的场景。某个世界的某个成员对另一个世界的突然进入，是通过制帽人的某种恶习表现的。一方面，他曾说过"我担心他会死/我怕他死"；另一方面，又常提到"冉通医生/冉特医生"。在《面具》中，这是连接克里斯田·勒卡纽（菲力浦·努瓦雷饰）和罗朗·沃尔夫（罗宾·雷努西饰）的对立/迷恋的中介，两盘棋标志着两人关系的最好时刻。《连环计》中的两组闪回镜头是雷诺房间唯一的内景。最典型的影片可能是《玛丽—尚达尔巧斗卡医生》，它的复杂情节体现在好医生朗巴雷和坏医生卡的双重身份上：影片开始于火车，结束于飞机，其中还有两家饭店（瑞士/摩洛哥）、两杯毒酒、两个间谍（俄国/美国）搜查同一房间、两次穿越沙漠（吉普车/救护车）、两个雪景场面（瑞士）、两次杀人的用餐（饭馆/约翰逊家）等。

[1]　拉贝（Labbé）在法语中是"神父"的意思。

双人结构离不开第三人

夏布罗尔影片的结构不局限于两个人的游戏。人们很容易发现，即使在最简单的影片中，人物的双重结构也是存在分身的。比如，在《表兄弟》中，夏尔是保罗的化身，但保罗也存在于克洛维的身上，夏尔本人又分身为拉莫，而且总是由安德烈·诺斯林饰演这个神秘的看上去像是同性恋的人物。夏尔在书店找到他的另一个模型，又在菲力浦·弗罗朗斯身上找到自己的感情反射。弗罗朗斯属于表兄，属于表弟，也属于弗朗索瓦兹和热尼维耶芙。《分手》的结构更加复杂一些。吕道维科·雷尼耶（米歇尔·布凯饰）存在于放荡的保罗·托马斯（让—皮埃尔·卡塞尔饰）的身上，失望的父亲比奈利（让·卡尔麦饰）存在于夏尔（让—克鲁德·图奥饰）——一个走向父亲社会和身体反面的儿子的身上，即使是当律师的儒尔丹（米歇尔·杜舍索瓦饰），也有一个道学家在效仿。同样，埃莱娜（斯特法妮·奥德朗饰）从比奈利夫人（安娜·科尔迪饰）的力量和严厉中，从埃米利·雷尼耶（玛格丽特·卡桑饰）的母爱中找到自己的正面化身；从索尼娅（卡特琳娜·胡韦尔饰）的性放纵中，甚至从爱丽丝（卡迪亚·罗曼诺夫饰）这样被洗脑和操纵，并可能成为自己的人身上找到自己的三面化身。这个小游戏对于理解人物之间的关系和夏布罗尔式情节发展很有益处，通过各种外延可以应用于所有影片上。

夏布罗尔的场面调度产生视角的多样性，这些视角最终被融合到观众的视角之中，人物的两重性包含着一个参照元素。这不是一个核心人物，而是他的知情者，即放置于主要替身间的"镜子—人物"，用以反映他们的失败或真实人格的映像。在大多数情况下，这个人物

被抹杀，几乎是无表现力的，看上去没有自身实存的简单对象，比如《表兄弟》中的弗罗朗斯（朱丽叶特·梅尼耶饰）、《连环计》中的雷塔（A. 卢阿尔迪饰）、《马屁精》中的安布罗奇娜（贝尔纳黛特·拉封饰）、《鹿》中的保罗·托马斯（让—路易·特雷迪昂饰）、《面具》中的卡特琳娜（安娜·布罗歇饰）等。相反，如果《魔鬼的眼》中的埃莱娜仍属于第一群人，那么反过来，第二群人则宁愿从被动处境过渡到主动角色，尤其是斯特法妮·奥德朗在《不忠的女人》《屠夫》《傍晚前》和《分手》中扮演的角色。

大金字塔的秘密

从这个三角形的形态中，很自然地会出现金字塔结构的影片。它所包含的大量人物都遵循这个分身和三角化原则，最终形成一个巅峰，即统治型和狂妄型人物。最典型的影片是《十天奇迹》，金融和工业寡头德奥·冯·沃尔（奥逊·威尔斯饰）是一个统治者；还有《分手》中那个不足为奇的吕道维科（米歇尔·布凯饰），以及《玛丽—尚达尔巧斗卡医生》中的朗巴雷/卡这对人物。《丑闻》也表现了一种特殊的金字塔结构，它有几个重叠的头，如克里斯蒂娜（伊沃尼·弗尔诺饰）和秘书（斯特法妮·奥德朗饰）；在她们身后还有第三个头，即克里斯托弗（安托尼·帕金斯饰）的头。这种结构最终倒塌，影片在绝对暧昧中结束实属必然。在这种复杂形态上建构的影片延展了夏布罗尔人物的一个基本现象：化身人物为统治他人所展开的斗争，并指向家庭和社会范畴（《丑闻》《分手》），或者索性指向宗教和形而上学范畴（《玛丽—尚达尔巧斗卡医生》《十天奇迹》）。人们从简单的力量

和迷恋关系过渡到父亲的权力或社会与经济力量，甚至是神或魔鬼的力量。

剧本的严谨结构构成了推动影片发展的基石，但导演并不准备创造精心设计的对象。这种构想所取得的眼睛和思想的愉悦，也是一个艺术项目或道德意愿的组成部分，这就是观众的快乐。

奥逊·威尔斯（饰德奥）在《十天奇迹》的拍摄现场

5

快乐与认知之道
《漂亮的塞尔日》《奥菲莉娅》

米歇尔·杜比、让·谢尔连与克洛德·夏布罗尔在安德鲁·文弗尔德的短片《好消息》中

我发现了一个情况，就是人们不快乐，所以我希望我的影片能让他们快乐一些，我不说让他们更快乐，我说，快乐一些（或不那么痛苦）。[1]

任何影片都是混沌不存在的证明，因为它整合混沌的元素。[2]

——克洛德·夏布罗尔

夏布罗尔对每部影片主题的处理与他对观众的考虑可以说珠联璧合。除了对秩序、严谨和逻辑的高度要求外，还有一种拍摄的永恒激情：他要把人与人、人替人、人为人的关系传达给观众，他相信幸福与快乐可以通过清醒兼而得之。人们的不快乐来自他们的幻觉、盲目或愚蠢。夏布罗尔的作品只探讨快乐与认知这两个密切关联的基本问题。

[1]　与诺埃·辛索罗的访谈，《影像与声音》第228期，1969年5月。

[2]　与米歇尔·马尔多尔的访谈，《电影62》第64期，1962年3月。

《漂亮的塞尔日》：质疑天主教义

从第一部影片开始，即当弗朗索瓦（让—克鲁德·布里亚利饰）在萨尔登找到塞尔日（热拉尔·布兰饰）时，他就发现塞尔日并不幸福。但弗朗索瓦的故地重游也说明，他在离开这里后没有获得成功。影片的基础是每个人都试图以自己的方式找回失去的幸福。与此同时，弗朗索瓦沉迷于读书看报，相信可以通过知识找到成功的钥匙（如同《表兄弟》中的书店老板总是能用书上的警句回答各种问题）。这种应用于具体现实生活中的抽象知识会带来灾难，弗朗索瓦因此决定对抗这个现实社会，也带着塞尔日这样做。弗朗索瓦自认是纯粹的思想者，比麻木的农民优越，他要自己的朋友跟他一起蹚浑水。他不知如何看待世界和周边的人群，只对一件事痴迷：让塞尔日看到自己孩子的出生。

《漂亮的塞尔日》是夏布罗尔少见的"正面"作品之一。严格地说，这种情况还出现在《分手》中，埃莱娜·雷尼耶（斯特法妮·奥德朗饰）在摆脱了针对她的可怕阴谋后，也逃离了充满强迫症的家庭疗养院，不再让人们把她的儿子当作毒品来控制她。

在《连环计》的结尾，查理（安德烈·诺斯林饰）在拉兹洛（让—保罗·贝尔蒙多饰）的劝说下，决定向警方自首，他的举动就像一部自动装置，有点像埃莱娜·雷尼耶。他摆脱了母亲的控制，但更多的是追求自主而不是清醒。他对自己的罪行没有任何忏悔，只是一味地做出（耶稣式的）牺牲，以便将母亲从痛苦中，将父亲（或他自己）从肉体的腐败中拯救出来。最后一个镜头中的灯光不是表现他已豁然清醒，而是表现他陷入了黑暗之中。

　　人们知道夏布罗尔对自己的处女作持部分否定态度："这很简单，《漂亮的塞尔日》很不像样。但它至少起到一点作用：它让我彻底不信基督教了。我让这部影片承载了一种愚蠢的象征性。……当时，我总想装进太多相互碰撞的东西。……在这个语境下，那些'玄奥'的企图可以得逞……"[1]

　　人们惊奇地发现，这部影片在当时居然被接受，被视为法国乡村生活的现实主义记录，甚至说它是"法国新现实主义"。经过仔细研究，可以发现那些纯描述性符号其实是很苍白的，即几处过渡地点（空旷的广场、混浊的野塘、无人的教堂）、休闲场所（小酒吧、弗朗索瓦的房间）、娱乐场所（舞厅）；几个标志性形象（面包师伙伴、旅馆老板、醉鬼、慕男狂女人、神父、两个入伍的新兵、一条狗等），没有任何经济活动（塞尔日的卡车总是空载），甚至对人物的过去和家庭也没有任何交代。夏布罗尔在做一种提炼，最初的剪辑长达三小时，其中包括一段有关烤面包的纪录片。[2]

　　确实，从纯物质的角度看，有几个隐藏的元素是不可演绎的，但它们指向了另一个维度。[3]结尾的长段落场面调度（雪后）转向梦呓和幻想（霞光照射在人物身上，主要是弗朗索瓦，突出黑白对比、与

[1]　与米歇尔·马尔多尔的访谈，《电影62》第64期，1962年3月。

[2]　同上。

[3]　在评论中（《电影手册》第93期，1959年3月），让·杜歇指出了这个场景。塞尔日坐在街头，听到一个踢足球的孩子在喊叫："传给我，弗朗索瓦，传给我。"随后他站起来，开始不厌其烦地寻找他的朋友，人们可以在许多镜头或段落中看到这种提示概念（朗格和茂瑙的专利）。于是，当塞尔日与玛丽躺在床上时，人们听到教堂的钟声。他要立即去教堂。杜歇把该片描述为"将行为客观化的主观场景，如在希区柯克影片中一样，我们身处一个欲望的、无法表达的潜在世界，突然它变成了现实"。

声音的分割等），以烘托孩子的降生并让塞尔日的面孔转化为死人的头颅。这种对日常现实主义"菜肴"的拼凑，吸引人们用隐喻甚至象征的手法来解读影片。

这种解读显然要被确定在基督教范围中，由一系列符号重点强调。比如，教堂、教士、墓地、塞尔日着魔般的笑声、对《圣经》中蛇的指涉（强奸后），或者对弗朗索瓦的耶稣式态度的隐喻，以及他回来后的受难，等等。

弗朗索瓦患肺结核病，正在康复期，所以仍生死未卜。接触死亡这个事实把他变成一个思想家。他乘汽车回乡意味着一次下坠，不是下地狱，至少也是坠入物质世界；因此，他必须从他的家中"下凡"，去完成他最后的"使命"。这是一次灵魂追寻肉体的"首航"，而他的肉体已经被疾病侵蚀。村庄和村民对应原始物质的世界，终受本能、麻木和困境的折磨（水塘、土地、性、酗酒），如同遭受邪恶、错乱、引诱的折磨（不需要教士，也不需要医生）。

弗朗索瓦在经历失败之后，一连几天把自己关在房间里。这时，神父（克鲁德·塞尔瓦饰）来看他，使他鼓足勇气，决心离开这个村子。在背叛了用邪恶对抗希望这一使命的教士面前，他重抖精神，坚定了"要为村民做点事"的决心。助人者，天助也。上天对他的赐福是以降雪的方式实现的，对大地进行最高尚、纯洁的覆盖，也是对即将分娩的伊沃娜（米歇尔·梅里茨饰）召唤的回应，因为这是考验、牺牲和救赎的时刻。当然，这也是救赎垂死的格罗莫（爱德蒙·博尚饰）的时刻，格罗莫给伊沃娜和玛丽（贝尔纳黛特·拉封饰）派去了医生。玛丽来看他的假父亲，几乎原谅了他对她的强奸。于是才有了这位"拯救者"的最后一句话："我相信！"

热拉尔·布兰（饰塞尔日）在《漂亮的塞尔日》中

　　第一种解读无疑忠实于作者的主观意愿，于是作为"基督教信徒"，夏布罗尔没有刻意表现其风格，却表现了希区柯克的道德与形而上学的精神世界。但也有一些成分可以反驳，至少质疑这种解释。让最后一个镜头中越来越模糊的死人头颅转变为塞尔日的面孔意味着什么？是为了简单强调生来自死（弗朗索瓦的真实或象征性的生消隐在他最后一口气中）？弗朗索瓦是基督，还是他的代表？他是这样想，或者如医生所说，他自诩耶稣？他的英雄行为是真实的，还是想象（梦想）？人们可以用最后段落的梦呓特征来解释它吗？在什么情况下死亡的象征可以具有另外一种意义？夏布罗尔似乎并不是自愿或主观地提出这样的双重解读，但人们绝不能说它是不清楚的。

　　为了使一些细节具有说服力，应该借用一种秘传象征，塞尔日被变成了吕西弗的代表，一个想当上帝（在和谐世界中制造混乱的建筑师）的堕落天使，但他受材料的诱惑（在船上下棋，怀孕的伊沃娜）而最终成为将世界和他本人推向毁灭的魔鬼的仆人（当他要压死弗朗索瓦时，发出魔鬼的笑声）。

从这个视角看，塞尔日来弗朗索瓦房间的场景是十分重要的。彩绘纸代表一面石墙，充分体现了塞尔日越来越迷恋用材料支配"思想"。当他们相见时，180度反打镜头首先表现了弗朗索瓦那张被床头灯照亮的脸。在镜头交替中，他被掩藏在黑暗里，而塞尔日的脸则总在半明半暗之间。从这时起，邪恶的力量开始一点一点地攫取弗朗索瓦的心灵，他在神父的亲自引导下犯下傲慢之罪（自诩上帝或基督），甚至失去了吕西弗。当他自以为能战胜精神时，他能完成这个魔鬼计划吗？他曾对已经把利他主义视为无物的塞尔日说："为我做这一切吧！"而最后的"我相信……"这句话则是认输。夏布罗尔没有表现那个新生儿，塞尔日的喜悦已渐变为一张死人的脸。这难道不是邪恶力量的胜利吗？它最终带走了弗朗索瓦的灵魂（身体开始衰弱），为魔鬼帝国催生出一个幼苗。

第二种解释，我们暂且这样说，也可能遭到与第一种解释一样的驳斥。它可以被用来思考并证明一些明确的元素，可以表明一种模糊性，但并不表明这种模糊性完全是刻意安排和支配的。最鲜明的模糊性是那个著名的"赎罪"身份（梦幻还是现实？）产生的模糊特征。夏布罗尔有意在人物，尤其是弗朗索瓦的行为上，叠加一个抽象密写格子（基督教），从而催生出自己的电影和自己的本体现实主义。他从中提出了一系列问题：精神与现实影像间的混淆、符号的混淆。结果是这部影片不是模糊不清，而是充满混淆。基督教的解释在这里占了上风，因为它首先得到观众的广泛接受。

然而，《漂亮的塞尔日》的说教是丰富的，导演极善此道。如果说他喜欢给观众提供至少两种解读、两条轨迹（以小说的方式和亨利·詹姆斯短篇小说的方式），那么电影势必让它们面对物质的真实

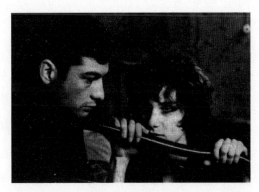

让一克鲁德·布里亚利（饰弗朗索瓦）与贝尔纳黛特·拉封（饰玛丽）在《漂亮的塞尔日》中

性，并根据一种准实验的方式决定各自的有效性。于是，他拒绝想象与真实之间的肆意混淆 —— 除非它像《丑闻》一样，是影片的主题，我们下面会看到 —— 尽管他给观众留下了一个永久的陷阱。在夏布罗尔的作品中，理论同最疯狂的妄想一样，都融解于拍电影的行为中，在物理现实中留下它们的印迹。认为通过拍摄《漂亮的塞尔日》，电影将夏布罗尔从宗教幻觉中拯救出来的看法，显然超出了批评的权力范围，但巧合无处不在。

如今，对于任何解释、象征、宗教、意识形态，以及文化或政治秩序的宏大结构，导演都是无法强加的，或者说其所谓地位是不可触动的，但它可以明确地来自人物本身。《表兄弟》的故事发生在一个客观层面，或者说，一个客观化的主观层面：保罗与夏尔的思想都反映在他们的行为、言语和具体关系上。《连环计》运用传统的、直截了当的手法，用闪回镜头对父与子的心理意识做了客观描述。人们已经看到《魔鬼的眼》既使用了阿尔比的视角（叙述的故事），也讲到了这个视角的来源（对阿尔比的画外评论）。

《奥菲莉娅》：第三只眼睛

最有特色的例子无疑是《奥菲莉娅》，它不是文学改编而成，因为它对莎士比亚《哈姆雷特》的改写过于自由，也不是玩故事中的故事，在影片故事的场面调度中设计自己的叙事机制。这部影片是夏布罗尔的第七部故事片，他比任何时候都更明白无误地演绎了自己创作的秘诀，（当然是不情愿地）给第一系列循环画上了句号。

莎士比亚的素材从来不是这个故事的功能现实性的直接构件：伊万·勒索夫（安德烈·诺斯林饰）既不是戏剧导演，也不是演员或作家，更不是莎士比亚专家。影片突兀地使用伊丽莎白时代的戏剧作品，只是因为人物错乱思想的需要。克洛迪亚（阿利达·瓦莉饰）在父亲去世和母亲改嫁后，与叔叔亚德里安（克鲁德·塞尔瓦饰）生活在一起。伊万幻想重新经历丹麦亲王的故事，他将这部戏的情节与人物投射在自己的身边。他相信亚德里安有罪，对一些偶然和巧合进行解释，并把它们作为充分的证据。他还进行了角色分配：亚德里安/克劳狄斯、克洛迪亚/热尔杜德、露西/奥菲莉娅、安德雷/波罗尼斯、弗朗索瓦/奥拉迪奥等，而他自己的角色是哈姆雷特。只要他需要，他就会将原剧中有用的阴谋放到自己看到的现实之中。为此，他给村里人放映了一部无声短片——《圈套》，这部戏与莎士比亚的"戏中戏"具有同等功能。

《奥菲莉娅》似乎出自伊万不健全的大脑，只能通过悲剧感人的手法或最偶然的情节来反映生活。这种"片中片"吸取了戏剧的风格和言情片的不连贯手法，一些原始传说可以印证这一点。莎士比亚的《哈姆雷特》抒情地描述了一种复活、一个创世纪的理想故事——国

安德烈·诺斯林（饰伊万）与朱丽叶特·梅尼耶（饰露西）在《奥菲莉娅》中

王、克劳狄斯和哈姆雷特三个人的死亡换回了弗尔坦布拉的权力，他的父亲被哈姆雷特的父亲所杀——而伊万的场面调度与现实生活接轨时则大大走样。父亲死时，亚德里安给他讲述了悲惨且滑稽的真相：他是他的亲生父亲，不是伊万指控的杀人凶手！这位恼羞成怒的哈姆雷特不是重建公正、和谐与和善，而是制造混乱。影片最后一个场景又一次将观众投入不确定性之中：伊万/哈姆雷特在意识到自己的错误后，留下来陪露西/奥菲莉娅，因为她在这个美好的世界中多少代表了理性和希望的声音（露西代表光明）。与莎剧中的人物不同，他们都没有死。这是一种乐观主义，伊万通过他所创造的幻觉和罪行，最终抵达一片清醒和人性的净土。但是，它是不是伊万的错乱意识对原著的延伸，以确保他的胜利和统治？就像棕色皮肤的、穿着暗色衣服的新奥菲莉娅这个娇柔妩媚的角色所确认的那样。总之，伊万以各种可疑的手段成为财产的继承人，就像丹麦国王继承王国一样。这种秩序和虚假和谐的重建，确认了以"无辜者"死亡为代价的阴谋和罪行的胜利，这一点还出现在此后的两部《拉瓦丹探长》中。

这种终极模糊性犹如讥讽和狂欢的最后转变，与《漂亮的塞尔日》的模糊性毫不相关。夏布罗尔的影片表现多种现实层次，它们虽有轻微交错，但从未完全重叠。比如，奥菲莉娅故事发生的村庄名字Erneles，是莎士比亚戏剧中地名Elseneur的变体。通过情节展开不同的画面，以凸显间离效果。这些效果只部分地出现在人物眼中，因为它们只是拼图的局部和拼凑的零件，永远不可能有完整视角。人物只知道部分真相，他们的不幸在于把局部当作全部，以偏概全。或者如夏布罗尔谈及伊万时所说的，他们是棋手，自认为执白，实际上执黑。只有观众掌握全部线索，并能以全面视角将它们整合起来。这是一种变动和辩证的目光，即第三只眼。

夏布罗尔拒绝用虚构中高级的和决定性的直观意义来终结这部影片。这种拒绝赋予夏布罗尔的电影以一种神秘乃至虚无主义的表征。《漂亮的塞尔日》的根本错误在于将情节建立在道德真实性的升华上。无论人们是否接受这种基督教义的阅读，他们都会接受一个高级秩序的存在，如宗教或宇宙的秩序，也就是说，一种先验性的存在。自此，夏布罗尔的电影以类似尼采的方式宣布了上帝的死亡，并质疑所有终极真理。于是，他寻找各自不同的幸福和清醒的障碍：宗教、梦想、幻觉、理想主义、道德、哲学、逻辑学、社会秩序、权力、金钱等。他的许多影片都是这样表现的，一个由邪恶、混乱与混沌统治的世界的表象。从莎士比亚最唯灵论的戏剧《哈姆雷特》中，他提取了一种粗俗和消极的滑稽。夏布罗尔还把《麦克白》这个最凶残的故事改编为剧本，这是一个只知毁灭的恶霸的故事，其中的人物都是暴君、罪犯、骗子或疯子。

夏布罗尔曾断言希区柯克不是形式主义者，而是注重外表的人。

以这种方式看，夏布罗尔的电影，即他的宇宙观不是唯物主义的，而是纯粹的。人们对他最好的影片，对其描述的"坏人"的最极致的狂喜，不属于毁灭性的、撒旦式和魔鬼般的大笑（莫奇倒是经常这样笑），而是对各种形式材料的享受，对世界上和精神上所有财富的快意饕餮（当他们不反驳前者时）。

6 上帝死了
《马屁精》《玛丽—尚达尔巧斗卡医生》
《丑闻》《十天奇迹》

让—克鲁德·布里亚利（饰罗纳德）在《马屁精》中

下身是一般人无法自诩上帝的原因。

——尼采

　　在《漂亮的塞尔日》中，弗朗索瓦寻找机会想做一件"好事"，以此激活和证明自己在一个人们似乎已经放弃行动的社会中的生活。《表兄弟》描述一个人们已看破红尘的社会（保罗、克洛维），它摧毁了过去传承下来的所有价值（夏尔）。这两部影片在超越它们表面对立的同时，都提出了一个"堕落"的证明。一代人已经丧失了善与恶的感觉（看一看保罗在听到夏尔给他解释人们模仿盖世太保对一个年轻犹太人的反应时幼稚和真诚的惊讶）。这代人越来越缺少或者已经（彻底？）丧失了生活的理念。道德沦丧只能让夏布罗尔拍出一部完全消沉的影片，不是内容上，而是证明上的消沉，一部关于空虚和向往空虚的影片，比如《马屁精》。

《马屁精》或空虚的迷惑

面对这样一个题目，人们会惊讶于埃里克·侯麦的热情，因为他反对从萨特的存在主义和加谬的荒谬中继承下来的任何衰落的世界观。但这位严格的清教徒及《电影手册》的编辑宁愿接受平淡的现实主义之外的观点："漫画不是一种众人皆知的类型吗？在这部影片和前一部影片（《淑女们》）中，就存在着漫画，而且是最好的漫画，我想说这种漫画绝非来自某种书写的怪癖，而是来自理解事物本身的视角。我可否冒昧地说夏布罗尔的艺术是我们这一代年轻电影人中最'形而上学'的艺术？为什么不？只要他不是从主题粉饰中，而是从发现观念中提炼美就行。"[1]

《马屁精》将《表兄弟》中的社会推向逻辑终点。为了摆脱布努埃尔、伯格曼、安东尼奥尼或费里尼等一些导演时常使用的语汇，可以说，《马屁精》描述了"一个没有上帝的世界"，或者"一个没有先知的世界"。在这里，《淑女们》的误会已经不可避免，从摄影机的视角看，这些轻佻的城市少女没有任何过人之处。

在《马屁精》中，一切都在刺激人们追名逐利。诱发故事的是嘲弄。我们都处在一个圣·日尔曼·德普雷式社会：任何实际欲望、任何道德、任何价值都无法激励和证明影片中的人物。这是混沌和荒谬的王国。

由于有人跟罗纳德（让—克鲁德·布里亚利饰）开玩笑，开走了

[1] 《美的品位》，载于《电影手册》第121期，1961年7月。收录于《美的品位》，明星出版社，1984年。这部影片是由克洛德·夏布罗尔与保罗·热古夫联合摄制的，与埃里克·侯麦的《狮子星座》中的描写相去甚远。

他的小汽车，他在气愤之余，开始酝酿针对亚瑟（夏尔·贝尔蒙饰）的报复阴谋。他认为亚瑟是这次"亵渎君主"罪行的元凶。他把自己的尤物安布罗奇娜（贝尔纳黛特·拉封饰）送入亚瑟的怀抱，让他们彼此生情，再让亚瑟遭受分离与嫉妒的折磨。罗纳德表现为一个阴谋家，堪比撒旦，而罗马的狂欢节明显参照了酒神，是狄奥尼索斯的拉丁版。但罗纳德和亚瑟不再是积极或消极价值的承载者。当罗纳德在一个赶时髦的女人面前上演一出可耻的慈悲表演时，这位小姐对他的兴趣还不如对表演的兴趣高。罗纳德的挑衅性格由于这个段落的延伸而失去所有意义，因为烦恼很快取代了嘲弄。美学和文化价值不再受到保护：讲究的罗纳德参加一个音乐会，起初专心倾听，很快就跟着安布罗奇娜一起吵闹起来。亚瑟在一次画展上散发的打喷嚏粉失去了效用，因为他对任何形式——即便是艺术创作——都毫无兴趣。

每个人都标榜的无政府主义，最终导致对现存社会秩序的幼稚挑衅，没有一点反价值意义。弗朗索瓦和塞尔日（《漂亮的塞尔日》）、夏尔和保罗（《表兄弟》）都是某种道德的守护者，哪怕这种道德是有争议的和虚无主义的。罗纳德和亚瑟则是追求空虚的代表，他们不是自我肯定，而是绝对否定，包括否定自身和表面欲望：罗纳德更多地执着于完成自己的复仇，而亚瑟则想要实现他对安布罗奇娜的追求。影片可以概括为一场假装怀孕的年轻女郎的散步，和一辆从楼梯上滑下的没有孩子的儿童车：爱森斯坦与革命精神受到的尊重远逊于对上帝、爱情、童年、夫妻和生育（创造）的尊重。

"这是一部关于无用的影片，而影片的不成功也来自它是无用的。……这里面有一个场景，很好地表现了我的意图，可惜它被剪掉了……贝尔纳黛特拿起一瓶白兰地，把它藏在窗帘后面，然后说：'我

夏尔·贝尔蒙（饰亚瑟）与贝尔纳黛特·拉封（饰安布罗奇娜）在《马屁精》中

想喝点白兰地，酒没有了，快去找！'贝尔纳黛特真正的想法是与布里亚利亲热。贝尔纳黛特与布里亚利一起来到厨房，但第三个男孩发现两人已走，于是到厨房找他们，正好看到他们在亲热。……他们必须继续玩找酒的游戏。他们找遍所有的房间，最后，他们说：'我们不喝白兰地了。'他们又回到原来的地方。……整部电影就是要表明，人们在享受无用或以此为生时所表现出来的快乐。最初有了想亲热的念头，它是真实的，所以人们想干点什么，但这种想法很快消失了，只剩下它的形式，促使你做无休止的走动。"[1]

这样的场景也是这部影片的画面，由双重运动构成。[2]《马屁精》的前半部讲述亚瑟故事的发展，直至博物馆那个虚假的幸福大结局，观众确信他与安布罗奇娜结婚了。后半部则一点一点地否定了前面发生的一切。最后，所有人物又回到原点。创造与毁灭在一种绝对

[1] 《电影手册》采访，第138期，1962年12月。

[2] 安德雷·S.拉巴尔特，《爱马仕手帕》，《电影手册》第119期，1961年5月。

《马屁精》中的罗马狂欢

的保守主义中彼此呼应。安布罗奇娜好像是应罗纳德的神奇呼唤而生的——她出现了，走上便道，刚刚得到撒旦的保佑——但她又回到了虚无中（她提到一艘美国驱逐舰，说她嫁给了舰长，但影片只给我们展示了一个简单的画面，即一艘小船）。确实，罗纳德的呼唤是给敌对的神秘力量听的："我要报仇，但无从下手，上帝会支持我。我需要一个奇迹！撒旦属于我！"

　　这种空虚、否定和保守主义的感觉始终萦绕在夏布罗尔的心头，也为他提供了许多形式。夏布罗尔的世界（据一个符号学家说，是叙事性的）完全是静态的：所有发生的事都是人物想象的结果（在这里指安布罗奇娜），并不影响影片的外在平衡（指人们在银幕上看到的东西，即电影性）。无论从正面还是负面看，场面调度都不是用来强调情节，不是给情节以终极意义，而是要指出它的无用性、空洞性和荒谬性。

《玛丽—尚达尔巧斗卡医生》或上帝的两面

这是一部间谍片，20世纪60年代最时髦的一种类型，夏布罗尔在这个类型上针对一个高度形而上学的问题增加了许多抽象变化。比如，什么引导世界？商业上的失利使他思考此前拍摄的四部同类影片中提出的主题：一种纯修辞学，或一种修辞学本身的可能性的尝试。场面调度在这里只有一种功能，即构成景观，从而削弱了原素材（类型与剧本），因为它摧毁了所有语义的内含。总之，这就是他命名的"恶搞"。两部"老虎"系列影片基本属于此类，另外还有《科林斯之路》，尽管其主题看上去没有很好地实现这些意图。恶搞实际上包含攻击某种类型的意愿，借助一些外在的、不明确的价值（如良知、作者的主题、真实的逻辑等），让情景与人物回到虚无上来。相反，夏布罗尔非常尊重他与观众签订的契约，就像遵守制片契约一样。观众期待的节目与景致都会出现在银幕上。

实际上，这些影片延伸了《马屁精》或《淑女们》中对空虚的迷恋，但它们没有表现出足以引人入胜的手段，从而让观众情不自禁。为了让观众投入，就必须让他们进入故事虚构的复杂多变的游戏中，如《马屁精》中的安布罗奇娜、《淑女们》中骑摩托车的人、《奥菲莉娅》中莎士比亚的戏剧。一种平淡无奇的现实主义手法只能加剧空虚。夏布罗尔很快悟出，第二次虚构必须符合观众已经接受的结构和神话，它可以作为诱饵——现实的替代——占据银幕空间。朗德鲁事件就是

这样，《沦陷分界线》中抵抗运动的神话和记忆也是这样。[1]

间谍的模糊世界可以同时反映人物和观众简朴的世界观，尤其是当观众在戏剧机制中找寻自己的代表时。所以，困难在于发展这个固定的镜像体系，以满足观众的自恋期待，让他们逐渐清醒。无疑需要引导他们发现这些思想、道德，甚至哲学范畴都无法表现的情境的复杂性。

同《科林斯之路》一样，两部"老虎"系列影片仍是认同与嘲弄的老套游戏，而《玛丽—尚达尔巧斗卡医生》则另辟蹊径。很明显，这部影片在形式上更加精致，在主题上更加大胆，超出了假心理的设计。在这里，夏布罗尔作为编剧之一，把玛丽—尚达尔（玛丽·拉弗莱饰）这样的人物引入雅克·沙佐流行连环画中的间谍世界。总之，这是一个双重人物。她极其天真和幼稚，对国际间谍领域中的潜规则和做法一无所知。她是观众的最好代表，但同时也是一个轻浮的人，没有高尚的追求，不放弃任何一个可以填补精神和身体空虚的机会。当有人告诉她这是布吕诺·卡恩的女人时，她这样喊道："一个来夜总会的寡妇，我不能失去这个机会！"

一种外遇的欲望充斥着深受巴黎时髦风尚影响的日常生活领域（这里指冬季运动的习俗），也支配着女主人公的行为。每个段落都由两个时间来表现。在第一个阶段，年轻女人将自己置身于狭窄的参照体系中。在火车上，当布吕诺·卡恩（罗歇·阿南饰）交给她一只眼睛镶着红宝石的蓝豹首饰时，她先是被这件首饰吸引，以为是一件赃

[1] 夏布罗尔每次遇到困难就使用这种原则，依靠一个已经被观众意识认同的世界，如来自畅销书的故事，《傲慢的马》就是这样。但把观众抛弃的东西看作想象的（民间的）世界的事实并不成功，导演肯定无法让人接受这种距离和由此引发的幻灭。

物。同样，她也只能把美国旅客约翰逊（夏尔·德纳尔饰）的秋波解释为对其不可抵抗的美色的自然倾慕。巴科（弗朗西斯科·拉巴尔饰）跟她谈当间谍的事，让她立即扮演另一个角色。下面的事实更加刺激和确凿：卡恩和约翰逊都是间谍。于是她进入了一个知识（和想象）的高级范畴，无意识中抛弃了赶时髦，以及愚蠢的表兄于贝尔（皮埃尔·莫罗饰），作为对于过去的无知（包括观众的无知）的陪衬。

因此，玛丽—尚达尔逐渐穿越了这个表象世界。影片充满惊险和死亡，尸体从舞厅的天花板上掉下来，片中人物永远不是他们外表的样子：美国间谍在没人听他说话时用巴黎口音讲话；俄国人（塞尔日·雷吉亚尼饰）总是高喊"我的天啊"；酒吧男侍（克洛德·夏布罗尔饰）拥有双重身份；法国记者巴科是一个南美籍间谍；那对俄国间谍的大脑好像一个孩子；奥尔加背叛了卡，但她的背叛是卡的计划的一部分；玛丽—尚达尔和于贝尔互换服装；等等。

最有意义的当然是最终的揭秘：好医生朗巴雷和坏医生卡原来是同一个人（阿甘·达米罗夫饰）。和马屁精想的一样，观众以为看到了影片的结尾：所有电影修辞学编码都确认了这一点（摄影机后移、两扇门关闭）。对影片的解读仅限于此，对情节的解读也一样浮浅。第一次旅行结束时，玛丽—尚达尔（传说中的人性心灵）发现了世界的秘密：上帝（指朗巴雷）死了，由造物主接替。作为颠覆这一切的人，卡拥有绝对权力（藏在蓝豹红宝石眼中的病毒），决定让世界重归原初的混沌。但玛丽—尚达尔留下红宝石，欺骗了卡。"我难道也被假象欺骗了吗？"这位世界的主人在通过翻转门消失前自问道。

这是天真、真诚、纯洁和善良的胜利吗？玛丽—尚达尔关于爱情和小鸟的美丽话语表明，她已经失去了纯洁，并把她本人带向谋杀。

斯特法妮·奥德朗（饰奥尔加）与玛丽·拉弗莱（饰玛丽—尚达尔）在《玛丽—尚达尔巧斗卡医生》中

玛丽·拉弗莱（饰玛丽—尚达尔）、斯特法妮·奥德朗（饰奥尔加）、阿甘·达米罗夫（饰卡医生）与安东尼奥·帕萨利亚在《玛丽—尚达尔巧斗卡医生》中

通过卡，她得知世界是由假象构成的，可以无限地操纵。她使用同样的武器——谎言、引诱和假象（微型手枪）进入这个服从魔术和幻觉规律的魔幻世界。在巴科的帮助下，她摆脱了卡的控制，破解了所有圈套：由于他们的逼真假象，他们不再有死亡的危险，甚至为自己准

备葬礼，好像已经跨越了现实与想象、人间与灵界的分割线。[1]这次冒险的幸存者们在机场相逢，但这只是开始。

影片的结论具有抽象和讽刺意味，但也体现出一种比较清醒（无耻？）而非绝望的道德：玛丽—尚达尔保留了装有不可毁灭的死亡病毒的红宝石，将之改装成耳环，非常好看。没有什么能证明它们落入了比卡和朗巴雷更坏的人之手：玛丽—尚达尔至少没有说教、上道德和幸福课，她在生活！间谍的芭蕾伴随她无尽地轮舞，由于我们知道了其中的规则和界限，也就不是十分危险。"世界会怎样？——先生，它随着自己的变大会变老的。"这是影片援引《雅典的泰门》的一个片段给我们留下的启示：世界会走向毁灭，生命会走向死亡，我们必须学会生活，并从中寻找快乐！"我手上有一件首饰。"首饰商补充说。为了享用世上奇宝，必须注重眼前的东西。[2]

[1]　此外，所有这些元素都在电影层面上得到证明。观众在接受并相信这个间谍世界的真实性时，必须接受间谍规则和简单性，间谍片这个类型就是这样描述的。这样的话，一切都是可能的。从卡的失踪到玛丽—尚达尔的不可战胜，电影成为一个纯粹的模拟游戏，可以摆脱真实性的规律，去适应观众和导演的乐趣。观众和人物同卡一样，体验了身体和精神的高人一等、一种失重的状态：在最后的段落中，所有人物都在飞机上相遇（被抛在空中？）。

[2]　在莎士比亚的这部戏中，泰门是一个富有、善良和慷慨的人，他毫无算计地分发自己的财富。人们的忘恩负义和不公正让他对社会和人类彻底失望。因为物质世界是由永恒的毁灭和普遍的邪恶构成的，与其让这种腐败继续存在，泰门更喜欢对它进行判决。但他的行为仍没有超过卡的行为（卡遵循相同的道德轨迹），他的诅咒没有改变事物的发展。

《丑闻》或崩溃的逻辑

《马屁精》中的罗纳德[1]、《奥菲莉娅》中的伊万或玛丽—尚达尔，每个人都服从一个内化的逻辑理念。他们在一个极小的元素上重建世界，电影负责将这种开始时的抽象变成现实。观众希望看到的心理过程是一种经典程序的、让果归因的过程。这种理念、推理只能建立在对一个有序世界的信仰上，在这个有序世界中，现象的多样性最终可以归于一个金字塔视角：在每个阶段，一个唯一的因（上帝或至高单位）可以分解为一些次因，这些原因本身蕴含效果的多样性。

《丑闻》的结尾非常暧昧，但它留给焦急的观众一个简单的解释。它可以把利迪亚/雅克琳娜（斯特法妮·奥德朗饰）变成杀害克里斯蒂娜·贝琳（伊沃尼·弗尔诺饰）的凶手和阴谋的制造者，她要把保罗·瓦格纳（莫里斯·罗奈饰）这个著名香槟品牌的继承人变成疯子，并控制其财产。克里斯蒂娜嫁给了克里斯托弗（安托尼·帕金斯饰），这是一个男扮女装的人，也是利迪亚的帮凶。如果仔细分析，这种处理有许多破绽，即便这是一个娱乐性的故事。保罗是真正的凶手吗？如果这里根本没有凶手，那么克里斯蒂娜的谋杀就是保罗的梦幻，比如他醒来——或梦见自己醒来——的场景是用准梦境镜头拍摄的，用来让人们入梦。

[1] "马屁精"这个词出自埃里克·奥利维的小说，可以读为God（上帝）和Luron（快乐无忧）的缩写。至于《奥菲莉娅》中的伊万，人们很容易想起陀思妥耶夫斯基小说中的伊万·卡拉马佐夫，他声称上帝不存在，一切皆可为。最后，布鲁诺·卡里安（罗歇·阿南饰，《玛丽—尚达尔巧斗卡医生》）寓意黑暗的控制（棕色和阴影）如同对空虚和虚无的支配（子虚乌有）；而"老虎"系列第一部剧本中的人物（罗歇·阿南饰）可以代表整个类型。

　　夏布罗尔刻意收集这些暧昧以及酗酒、梦境、回忆和变形（利迪亚/雅克琳娜）的场景，但做得并不过分：在纯现实主义镜头中，一切都清晰可见、可以解释。客观上讲（如果能这样说的话），这些假设可以归纳为三种：利迪亚是凶手，保罗是凶手，其他结果。重要的不在于解开这个含有多种未知可能的方程式，而在于让观众体验这种心理状态：让观众接受一种非亚里士多德的逻辑，即一种结果不排斥它的反面（恰恰相反！），或者相悖的假设可以并存。《丑闻》是一座迷宫，观众在这里必须放弃传统的推理才能体验其他的假设、其他的逻辑类型。"这里没有可预测的镜头。……人们永远不知道镜头何时开始，何时结束，被什么扰乱！……在最后两分钟里，（人们）或者不知所以，或者只理解A，或者只理解B。不过，这三种方式都是好的。……最理想的结果是观众能够懂得A和B什么都不是，也就是说，影片在说清楚之前，或者没说清楚之前就已经结束了。……如果观众带着不同于自己习惯的推理离开影院，他们会感觉好一些。"[1]

　　如果电影是为了打破观众的心理习惯，那么《丑闻》完美地实现了这个目的。不明显的是，影片实际上把观众引向其他心理程序，而不是让观众与一种更全面的观念发生关联。其实，影片仍处于警探情节和纯抽象游戏的界限之中，就像一场不完整的拼图游戏或是一盘难以破解的棋局。支持影片的（或从影片中推演出来的）推理方式与形而上学之间的紧密关系在这里是难以感知的。

[1]　对吉尔·雅各布的采访，《电影66》第109期，1966年9—10月。

斯特法妮·奥德朗（饰利迪亚/雅克琳娜）、安托尼·帕金斯（饰克里斯托弗）与莫里斯·罗奈（饰保罗）在《丑闻》中

《十天奇迹》或失败的上帝

《十天奇迹》是夏布罗尔经过十年酝酿的项目，是一部传统情节的"侦探片"（根据埃勒里·奎因的小说改编），最后转化为形而上学。这里面有《马屁精》中的虚无主义、《玛丽—尚达尔巧斗卡医生》中上帝的消失和《丑闻》中被质疑的逻辑。影片从心理混乱开始，导演选取了最矫揉造作的影像加以表现：摄影机摆动，直至旋转90度，去表现一个站在地平线上的人物。此时，一些远焦镜头在收放这个欲望空间，主观影像通过德奥·冯·沃尔（安托尼·帕金斯饰）的处境来表现，为我们重构了对它们的感知：夏尔正处于疯狂与吸毒的关卡，为了寻找平衡，他向崇敬的老师保罗·雷吉（米歇尔·比科利饰）求救。他要求老师找出发生在冯·沃尔家中奇怪事件的原因，并解决一桩复杂的敲诈案件。

这样的开始也把观众带入一个价值观颠倒的世界。[1]冯·沃尔家族由代表父权的德奥（奥逊·威尔斯饰）掌管，他是老富翁和暴君。影片回溯到1925年，那时，全家靠他养活。他收养了农民家的弃儿夏尔，视为己出。此前，他收留了埃莱娜这个可怜的孤儿并娶她为妻。世界起源与亚当神话的平行展开是非常清楚的：造物、原罪（年轻人相爱）、愤怒和神的惩罚（德奥策划敲诈）、逐出人间天堂（夏尔与埃莱娜虽然幸存下来，但终日生活在恐惧和内疚之中，至死无法解脱）。

如果说影片遵循的创世纪和人类发展模式与《旧约》故事一脉相承，那么这绝不是这个新版本想要提供的。夏布罗尔又一次埋下伏笔，提供了多种解读。德奥是否如他的名字所展现的一般狂妄自大、自比上帝？夏尔和埃莱娜是否在德奥身上投射了《圣经》中复仇上帝的形象？总之，我们只能通过年轻人的叙述来了解过去，它们是静态的、完全自然的影像，但被一系列变焦镜头变得不真实和风格化了。[2]

这两种假设都有效且并不矛盾，更有趣的是玛丽—尚达尔的变化：我们不再面对一个双面上帝或者与一个占据创造者地位的造物主做斗争。造物本身是坏的、邪恶的，注定属于恶并会自我毁灭、无法救赎。这里没有歪曲原有的完美：种子寓于果实之中，与《旧约》中的上帝是同一个意思。

然而，影片主人公不是德奥而是保罗·雷吉，他是理性精神和观众的代表。他首先被放置在一个外表混乱的世界，其中有多种体系对峙。与观众面对《丑闻》时一样，他使用了连续推理。第一个推理活

[1] 这在夏布罗尔作品中是很特殊的，影片开始就播放全部演职员表，而一般情况下它出现在结尾。

[2] 从电影学上讲，变焦镜头产生抽象、非现实、心理活动的效果。摄影空间和摄影机都是静止的，只有它们之间的关系在变化，产生某种精神和观看客体的反射（或自我反射）。

动——纯粹是直觉的，因为他用《十诫》与观察到的神秘事实进行比对——使他认为夏尔是凶手。这种假设既满足了他的虚荣心，因为夏尔把他牵连到一桩偷窃案件中，也满足了他的理性欲望。此外，疯狂也是理性对抗非理性时的最好说辞。

但这个推论把他带入歧途：死者不是想象中的德奥，而是埃莱娜。夏尔是在一次精神错乱中意外死亡的（？），当他彻底弄清这种推论时，最终发现了"真相"。德奥是阴谋的组织者，这个阴谋导致夏尔为自己的错误付出代价。德奥是上帝。这位临时侦探的介入与思维错误只是这个阴谋计划的一部分。两天后，保罗告知老人他的发现，并说服老人自杀。

阴谋得逞了，这就是摆脱了神力重负的人？影片就这么简单吗？德奥用枪自杀后，顶楼的窗户还亮着灯，保罗满意地离开，这意味着什么？这种推理形式包含上帝和先验的思想。保罗只是除掉了他用推理创造出来的人，而且他的谋杀只使用了思想和语言的力量。他的胜利可能与夏尔的胜利一样是可悲的。同时，夏尔以为摆脱了养父，却在完成宙斯雕像后死去了。在最后的解释中，当德奥向保罗说他更有罪时，保罗反驳说："我同你一样残忍！"德奥有自己的理由，而保罗只是受到虚荣心的驱使，与这个阴谋家展开较量。当他否认德奥在最后一个环节使他落入圈套时，为什么不改正自己最初的错误？他难道是尼采"谋杀上帝"的鼓吹者[1]，为没有先验的世界、超人的统治、肉

[1] 对尼采的参照经常出现在夏布罗尔作品的字里行间，如对酒神、限制生活的父亲、上帝、先验论、虚无主义，以及滋生仇恨和坏心眼的天主教义进行影射。这种参照更明显地出现在1954年的一篇文章中（《希区柯克与恶》，《电影手册》第39期），主要参考了《查拉图斯特拉如是说》第6回、《谋杀上帝》第7章。但夏布罗尔更接近希区柯克的天主教义，而不是尼采的哲学。

体与精神的妥协开辟一条路？或者他是一个新替身，占据了上帝的位置？或者成为自己傲慢和思想狭隘的受害人？

《十天奇迹》的清晰内容引出的问题多于它给出的答案，而形式上的处理更加关键。场面调度表现了一场与所有推理、超越影像本身向意义过渡，以及用上帝或想象理性反射一个先验价值体系的企图的不懈斗争。这使得影片看上去自相矛盾，人们经常指责其象征超载[1]和风格夸张，比如音乐的介入夸大了一些平凡元素，还有奥逊·威尔斯的超戏剧性，主要参照了阿卡汀这个人物。[2]

摄影机的运动体现了夏布罗尔的手法，它很少被用到这般地步。有两个运动非常具有代表性。第一个出现在保罗·雷吉到火车站的场景里。摄影机离开火车，拉高至某楼顶，看到一座大钟，然后直上云天，再突然下降到穿粉色皮草的埃莱娜身上，再用一个对保罗的突然聚焦完成这一运动轨迹。如果这个运动还不算毫无道理——大钟表现了冯·沃尔统治时间的停顿，聚焦镜头表示保罗突然出现在穿着奇装异服的埃莱娜面前——但花这么大力量绝无必要。

第二个运动伴随着德奥的婚礼。摄影机被吊起，离开了车队，提升俯瞰风景，经过教堂，而后重新回到人群并定格在夏尔身上。一段竖琴乐曲伴随这个无用的运动，好像导演面对这个煽情场景不知该如何处理这次升空运动，只能又可怜地回到原处。至于无处不在的变焦

[1] 不清楚的地方，如德奥的姓名，夏尔生父是Javet还是Yahve？在第一个段落中，夏尔手上戴的是基督标志；他的死很像基督被钉在十字架上，镜头中出现一些白色石头，如同《漂亮的塞尔日》中旅馆门前的石头，构成一个十字架（所谓教皇的制式）；伊甸园、《十诫》都是夏尔有意打破的东西。

[2] 夏布罗尔坚持用威尔斯，一是因为他带来了威尔斯式的神话（迷恋权力和统治），二是因为他的当代电影之父的地位。

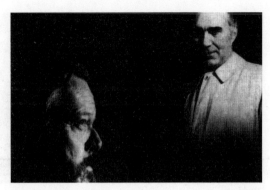

奥逊·威尔斯（饰德奥·冯·沃尔）与米歇尔·比科利
（饰保罗·雷吉）在《十天奇迹》中

效果，它们的功能主要是用逆向运动，或者简单地说，用摈弃所有实际用途的手法，剪除一切叙述情感或美学价值。比如，那个拍保罗、夏尔和埃莱娜在湖边交谈的镜头，一下子又拍向树木在水中的倒影。

　　夏布罗尔运用一切修辞手段，把一件最不起眼的小事升华到一个高级意义层面。在保罗·雷吉乘坐的火车上，一群童子军高唱："在高山之巅！"在将它从实体中抽出来之前，又用另一个事实加以否定，或者把它应用在一些纯逸事元素上。

　　一些物品也被赋予了相同的无用增义功能，让人们联想到一个暗藏的意义网络，但又没有可以证明的证据。比如，将一个杯子的特写衔接到一个灯罩上，这是一种无节制的影像，它甚至侵占了前景中那盏灯在银幕上的位置（在德奥家第十天的场景中）。

　　我们发现所有这些效果都是通过影像的超载获取的——摄影机的运动、变焦、取景的角度、布景、物品，但从不歪曲现实，总是用"常规"（中景）镜头来拍摄。通过夸大现实和复制，使人物升华出一种脱离平庸的通奸行为的意义，与将事物归结于其物质价值的日常生

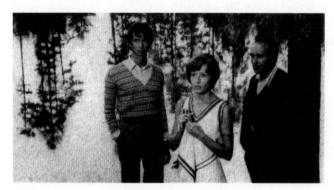

安托尼·帕金斯（饰克里斯托弗）、玛尔蒂娜·诺贝尔（饰埃莱娜）与
米歇尔·比科利（饰保罗·雷吉）在《十天奇迹》中

活压力之间，营造出一种永恒的张力。

　　如果说夏布罗尔的主人公们都想成为具有神性的魔鬼，从中获取
先验的证明，那么目光与摄影机却不断把我们带向他们的内在性。[1]

[1] "形而上学把先验性当作概念来研究，人们承认它的存在，而我越来越不相信这个概念。我认为
先验性应该是内在的，人本身可以继承它，而不用通过神灵概念的中介。"与居伊·布罗古尔谈
《十天奇迹》，《银幕72》第1期，1972年1月。

7

社会混乱

《朗德鲁》《分手》《纳达》

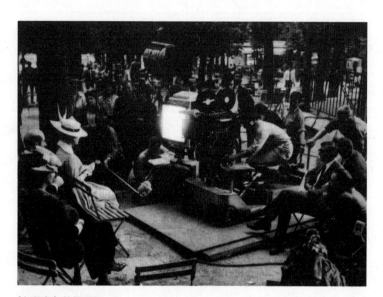

《朗德鲁》拍摄现场

如果说《十天奇迹》这样的影片明显引发了一种哲学乃至形而上学（反形而上学）的思考，这是因为它们可以提供一种由摄影机捕捉到的、切实的、贴近物质真实性的阅读。在20世纪70年代，夏布罗尔作品最多使用的，就是这种所谓的"现实主义"方式。[1]

夏布罗尔的人物追求想象多于现实的先验性，他们必须生活在一起。一种深层的本能驱使他们保住这种余生，以他们的身体对抗世界、对抗他人，乃至吞噬或毁灭他人。正如《漂亮的塞尔日》中的台词："不打碎鸡蛋无法做炒蛋。"但他们也可能在追求相同的风险需求时成为他人的牺牲品。为了保持最低限度的平衡、满足和幸福，必须建立某种社会秩序。那么建立这种社会秩序，或者保证每个人的冲动不越界的规则基础是什么？是一种建立在神性或理性基础上的崇高先验性，但它被证实是不切实际、无效，有时还是有害的。社会法律必须是更加实用的。因此，它们不能成为从外部约束人性的新桎梏。夏布罗尔在寻找清醒和普遍幸福时，发现了所有阻碍个人平衡发展的障碍，而

[1] 见居伊·布罗古尔的著作《克洛德·夏布罗尔》，Seghors出版社，1971年版。这本书过于纠缠夏布罗尔关于中产阶级生活方式的问题。

没有设计好的社会结构可能是其中的重要原因之一。

在夏布罗尔的早期作品中，社会证明从未间断过。从《漂亮的塞尔日》中死气沉沉的村庄，到《沦陷分界线》中沦陷的另一个村庄，村民彼此揭发、明争暗斗，使用各种招数；还有《表兄弟》中的丛林法则、《淑女们》中的致命窒息、《马屁精》中的危险轻浮、《连环计》《奥菲莉娅》《耳塞》中的失和家庭、《朗德鲁》中血腥魔鬼为生殖而战以及国际间谍的无情世界。这种令人毛骨悚然的视角在《丑闻》最后的镜头中登峰造极。当从吸血鬼口中逃生的人们还在无耻地相互争吵时，摄影机拉起，与之拉开距离，显示出自己的高度。

与其说是秩序，不如说是一种社会混乱。这个社会被证实不仅无法保证幸福和限制本能的放纵，而且还在使之诱发和扩散。

《朗德鲁》或逼迫犯罪的社会

朗德鲁（夏尔·德纳尔饰）是夏布罗尔历史片或虚构片中的头号罪犯形象，随后又出现了屠夫（《屠夫》）、维奥莱特·诺吉耶（《维奥莱特·诺吉耶》）和拉贝（《制帽人的幽灵》）等犯罪人物。在上述几部影片中，导演未对个人及其动机进行深度分析，所有人都深不可测。为什么朗德鲁会变成魔鬼？他的精神病为何达到这种不道德的程度？第一个秘密又带来第二个秘密：朗德鲁是凶手吗？"我会心安理得地离开人世，先生们，请接受我的敬意，希望你们也能像我这样死去。"

无论在现实还是虚构中，朗德鲁都体现出一种完美的无辜。与众多夏布罗尔的人物相反，朗德鲁内心和谐，既不反射他人，也不用替身投射自己。他不仅人格完整，对自己完成的任务满意，还能在最后

时刻拒绝周边人身上的所有缺点，如警察、神父和检察长等社会秩序范畴的任何代表。

夏布罗尔只对朗德鲁这个人的社会意义感兴趣。影片开始时的家庭吃饭场面一下子把我们带入主题："肉馅，又吃肉馅！"朗德鲁夫人（弗朗索瓦兹·吕卡涅饰）："亨利，你还想吃什么？这是战争年代。……总之，用上周给我的这几个法郎就想……"女侍的哭泣更突出了这些特征："夫人，我的未婚夫乔治，他溺死在马恩河中了……"这个家庭场景的后面是一段描写前线混乱的新闻报道，里面夹杂着军乐和蛙叫。画面上，一条女人的围巾和一只鞋子正顺流而下，最后飘来一段歌剧乐曲。

导演给我们留下一系列象征和逻辑启示：食品的需求、生存的艰难、战争、男人死亡、社会混乱、女人被害、失衡和冷漠的自然、对高尚和谐的向往。

大战不仅仅是一个适合的历史背景，也是朗德鲁活动（假设）的真正起点。战争直接揭示了社会基础。这个社会基础不是维护和平，而是主张集体杀戮，主张大规模屠杀以维护自己的生存。由于战争导致成千上万的人死去，朗德鲁为什么不能杀几个女人保护自己的家庭？战争给这个家庭只带来不幸吗？于是，这些女人，如《淑女们》中的雅克琳娜自愿充当牺牲品，只是为了填补日常生活中情感和性的空虚；而男人们慷慨赴死，用花朵点缀枪支，坚信他们在保卫社会和平。布兰警长（让—路易·莫里饰）无意识地道出了真相："我们处在一个可怕的时代，一边是男人死，一边是女人死……不久，世上将无人生存。"

至于和平，当它必须是社会秩序的核心关切时，它在统治者眼中

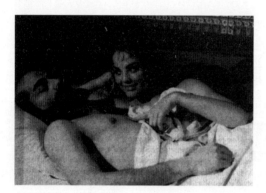

夏尔·德纳尔（饰朗德鲁）与卡特琳娜·胡韦尔（饰安德雷）在《朗德鲁》中

比战争更加危险。克雷蒙梭的办公室主任说："我们在出卖法国人的鲜血，我们的协议一文不值。"克雷蒙梭回答说："这个和平比战争还要残酷，他们最好干点别的事。"社会不仅需要战士的鲜血来维护它的平衡，也需要像朗德鲁这样的罪犯。

　　从此，杀人犯朗德鲁的轨迹就成为一种不可动摇的逻辑。最初，他冷酷地杀人，亲自动手。"今天，人们无法想象一个老实人为了生存必须做这种事。"他要保证自己家庭的物质需求，他对自己的妻子缺少疼爱，但在这方面，他绝不逊于任何一个忙碌的商人。此外，朗德鲁夫人也承认："亨利，我不应该抱怨。"这是一个精细的人，他在那个著名的小本子上记录下每一笔支出费用，喜欢算来算去。他杀人只是出于需要。在他的行为中，看不出一点病态痕迹。他的情人费尔南德（斯特法妮·奥德朗饰）在法庭上确认了这一点："他很特别……但很正常。"

　　凭借经验或习惯，朗德鲁体会到了杀人的乐趣。出于物质需求的紧迫性，原来只限于选择漂亮女人的准则，开始不那么严格了，财产

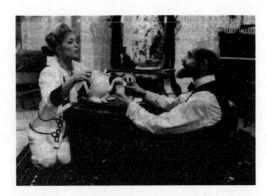

斯特法妮·奥德朗（饰费尔南德）与夏尔·德纳尔
（饰朗德鲁）在《朗德鲁》中

多少和年龄大小都无所谓（比如古兰夫人/玛丽·玛尔盖）。同时，他
又体现出一种建立在对女性的理想化，以及对无法控制的性欲的恐惧
基础上的清教主义。他对最能刺激肉欲的安德雷（卡特琳娜·胡韦尔
饰）坦白了这种心理："看这些花朵，多脆弱，多温柔；看这金色的花
蕊，正等待蝴蝶的授粉；看这些半开半放的花瓣，纯洁无瑕……所有
女人都在这花中……我喜欢这种柔美。"他还是像杀其他人一样杀了
她，从她的财产数量上看，她不应该被杀。[1]

　　他选择做情人的女人，思想不是主要的魅力元素，很多人都没有
思想："在我们周边的混沌世界中，你是唯一自然的女人，我亲爱的费
尔南德，唯一令我愉悦的女人……"

　　在发现了自己的"本性"的同时，朗德鲁也对社会产生了其他看

[1]　这种对女人的迷恋夹杂着对性的憎恶，也体现在他对波德莱尔的参照和对费尔南德谈起达丽
　　拉时的动情上，很明显，他对歌剧的美没有对《圣经》神话敏感："啊，女人……她想控制
　　桑松……想让他堕落，让他沦为奴隶。她所说的这种温情，是纯粹的诡计，一种背叛、一种卑
　　鄙，这女人是一个魔鬼。"

法。作为文化人，他喜欢诗歌、音乐、歌剧、摄影和美物（但讨厌印象派画家——"这些疯子"——和乡村）。影片开始时，他做古董生意，后来为了费尔南德开茶舍卖掉了古董店。但社会与其建立文化与美的统治，不如放纵原始本能。"当人们寻找解决这些问题的方法时，"他对妻子说，"人们被冲昏头脑，但又必须这样做，这很可怕。"作为社会机制的产物和成员，朗德鲁希望做一个世俗的人。"你是上帝存在的证明。"这是塞莱斯蒂娜·布松（米歇尔·摩尔根饰）对他的肯定。后来，他又向对他说起波德莱尔的安德雷宣称："人们总是把天才叫作魔鬼——你为什么这么说？——为了将来。"

朗德鲁揭露了这个社会的秘密。在一个建基于犯罪之上的社会中，人们只能通过犯罪求生，人们只能变成一个罪犯。因此，他在法庭上的从容是必然的。他完全是无辜的，因为这种无辜只有与其他人的无辜相比才有意义。他只是在一个小圈子里执行了这条普遍法则："我没有时间去对付男孩子们……"这也是他保守秘密的原因。"这是我个人的事。"当他的律师问他是否杀了这些女人时，他诡异地做出了这番回答。向社会承认自己有罪，等于宽恕了这个社会。

朗德鲁是一个快乐的"耶稣"，黑皮肤的耶稣或基督的敌人：作为赎罪的牺牲品，他没有掩饰人类的原罪，而是鲜明地说出真相。作为唯美者，他将自己的生活变成一部艺术作品。如同波德莱尔对诗歌的贡献，他不是在维护社会秩序层面上——他从不寻找物质证明，因为他知道他的选择必须包含惩罚——而是在恶之花这个瞬间的阴暗层面上创造艺术和文化，以便抵御这个绵延的世界，他没有感到有罪或耻辱，而是庄严、潇洒和激情地承认有罪。

夏布罗尔把这部影片处理成一部完美的唯美主义作品：激烈的戏

剧冲突（内景，摄影机占据第四面墙的位置；演员的过度表演，突出了游戏快感，尤其是德纳尔的表演，以及弗朗索瓦·萨冈的精彩对白）与美学的考究奢侈（色彩、布景、道具、照片、服装、音乐）。

我倾向于认为夏布罗尔很少直接把自己投射在影片中，但却在朗德鲁这个人物中表现出与自己人格相近的特征，它们在文化层面和逻辑层面上（错乱？），以及在对社会的实用主义思考上都很相似。

《分手》[1]或脏钱

朗德鲁要向这个被称作"恶"的社会申诉自己的无辜，《分手》的女主人公则试图在这个她认为已腐败成风的社会中坚持自己的无辜。"昂多马克"的题铭被印在信的下方："这么深的夜怎么一下子笼罩了我？"埃莱娜（斯特法妮·奥德朗饰）发现自己越来越被一个黑暗的世界包围，这里面有疯狂、毒品、金钱、权力、占有、虚伪、毫无顾忌，以及最放肆的性欲和谋杀。

影片以《禽兽该死》的方式开始，表现了一个令人毛骨悚然的场景。这是一个平常的早晨，埃莱娜一边准备早餐，一边与儿子米歇尔闲聊。这时她的丈夫夏尔（让—克鲁德·图奥饰）突然闯进来，神色惊恐。他要掐死妻子，儿子阻挡，父亲把儿子重重地摔在地上，妻子举起平底锅杀死了夏尔。

这段前奏预示了影片的展开：埃莱娜第一次用一件日常物品战胜了一种难以辨识的，可以用异乎寻常来形容的恶。随着这位年轻女人

[1]　又译作《春光破碎》。

进一步面对这种操纵，她只能逐渐地、模糊地感觉到它的原因，而影片为观众慢慢揭示了这种社会混乱和将人们带入心理及哲学异化的操纵机制。

《分手》的结构是一个与《十天奇迹》相似的金字塔模式。最高点是吕道维科·雷尼耶（米歇尔·布凯饰），他是一个商业巨头和房地产商。他从不接受儿子夏尔与一个曾跳过脱衣舞的女人结婚。他凭借自己的地位，以给儿子治疗的名义，把儿子抢到手，但他让儿子吸毒，加重其病情。他摧毁了儿子的精神，也无法再控制他的身体。由于儿子跑了，他只能来抢孙子。他雇用了一个形迹可疑的人——保罗·托马斯（让—皮埃尔·卡塞尔饰），让他寻找和制造埃莱娜不守妇道的证据，这样在她离婚后，孙子的抚养权可归爷爷所有。

夏布罗尔很少在自己的作品中对这样一个普遍现象做如此勾陈：金钱是权力和腐败的代表。在这部影片中，人们很容易看到对中产阶级社会以及一个阶级建立其统治方式的激烈和独创的讽刺。这个社会发展过程如实复制出《旧约》中可怕的上帝对人类行使统治权力的过程。导演在谈论《十天奇迹》时这样说："真正的资本主义就是要将金钱的力量等同于上帝的力量，而资本主义的中产阶级根据自己的要求创造上帝。这算不算是金犊崇拜？"[1]

没有必要把重心放在吕道维科的荒诞无耻上，他利用钞票及银行支票操纵和控制人；也没有必要太看重每个人的精神错乱，埃莱娜除外。这个话题既不新鲜也不独特，尤其是在"1968年事件"两年后的法国。重要的是夏布罗尔处理这个主题的方法，他将两种现实镜头叠

[1]　与居伊·布罗古尔的访谈，《银幕77》第55期，1977年2月。

加在一起，这是他的一贯做法。

　　从一开始，场面调度就表现了这两种特征。我们首先根据法国的现实规则，完全从外部观察这位年轻女人的姿态和日常话题。摄影机紧跟着在房中穿梭的埃莱娜，突然背对着我们停下来，这时我们看到场景深处一扇门正在打开。夏尔缓步走进来。他的举止、僵冷的面孔、直勾的眼神和满口怪声使人们联想到魔鬼弗兰肯斯坦。这种感觉在影片结尾将得到证实，他在一面破镜子前，重新穿上皮靴和厚重的外衣，与詹姆斯·惠尔影片中的主人公不分伯仲。

　　从这时起，这个场景失去了现实主义特点：零碎的镜头、仰摄镜头、运动分解被快速剪接在一起，如父亲打儿子（以《艳贼》中的坠马方式）。一个想象的、幻觉的和魔鬼的世界突然降临，撕破了现实这张网。埃莱娜的出逃把米歇尔引向医院——侧面的移动镜头越来越快，从一辆行驶的汽车里拍街面建筑的门面，配以皮埃尔·冉森的音乐，这种拍摄犹如向非现实世界不可抗拒地坠落。当红字题目突然打断这个运动时，银幕被分为两部分，同爱丽丝一样，埃莱娜走到了镜子的另一面。

　　此时影片呈现出非现实色彩，大量使用表现主义手法。比如，年轻人租用的铺着蓝地毯的玻璃房，以及强烈的色彩对比（医院冰冷的白色与警察掀开的红色帷幔），还有完全失真的结尾镜头，这是喝了混在橘汁中的毒品的效果。演员的表演也是过度的，所有人的表演都超出自然范围，只有斯特法妮·奥德朗除外，她的非正常矜持更突出了这种反差效果。这里充满着对魔幻神话的公开参照，比如，寄宿学校的三个看守在有轨电车上的长途旅行，很容易让人想到茂瑙的影片《日出》中的旅行。

我们从一个现实主义的简单证明过渡到一个由黑暗势力统治的世界，这等于又回到世界是由一个万能的上帝—父亲（吕道维科）或命运看守主宰的老问题上来。社会经济分析是否已无法说明问题？夏布罗尔是否非要皈依宿命才能解释世界的命运？这样想就忽略了影片的另一面，即想象与毒品的作用。影片中每个人物都是一种迷恋的牺牲品，这种迷恋使他们接受自己的环境或者把自己关闭在想象中。很显然，吕道维科一心想毁灭埃莱娜并夺回米歇尔，他的妻子埃米利（玛格丽特·卡桑饰）是夏尔的崇拜者和保护者。保罗·托马斯只认金钱，他的情侣索妮亚（卡特琳娜·胡韦尔饰）只要性。家族寄宿学校的成员更是如此：比奈利夫人（安娜·科尔迪饰）只考虑自己在学校的责任并寻找未来产权变化后的栖身之所，她用酗酒来忘掉自己的女儿爱丽丝（卡迪亚·罗曼诺夫饰），后者是一名智障儿童，因孤独症而封闭自己。悲剧作家杰拉尔·莫斯代尔（马里奥·大卫饰）只为他未来和假想的角色而活着。布朗·夏尔医生总是忙忙碌碌，对医院外发生的一切无动于衷。更不用说前面提到的三位老女人，整天凑在一起玩塔罗牌，兴致勃勃地议论身边发生的一切。

当想象不能满足需求时，人们就会求助于更加多变的刺激形式。夏尔无疑是为了挽救陷入困境的创作才开始吸毒的。比奈利夫人喜欢葡萄酒，这是她联系社会权力与想象世界的纽带。酒精与毒品都由金钱提供（当金钱本身不是交易对象时），并且只有一个目的：异化个体，将他们封锁在精神世界之中，以便加以控制和操纵。身无分文的夏尔如何能够获得这些令人迷失的东西？如果父亲不给他的话。而给他提供足够金钱，购买让可怜的爱丽丝精神错乱的物品的人，也是他的父亲。

　　夏布罗尔影片中连接各种明显矛盾镜头的机制，从未像这次一样交代得如此清楚。想象在这里被描述为异化的完美工具。在社会秩序的运作功能和一个阶级对另一个阶级的控制方面，这是必要的。影片提供的神秘、秘传、神学、神话，或者干脆说意识形态的解释，都是人物精神状态的鲜明反映。它们总是间接受到吕道维科神经中枢系统的刺激，如权力、金钱等。杰拉尔·莫斯代尔从悲剧经典中汲取看守的创意，正好与三位不伤人的老太太重叠 —— 在埃莱娜的妄想中，这三位老太太是支持她对抗保罗的。但这个想象的世界离不开演员，吕道维科深谙于此。他试图用提供角色的方式收买演员，虚构是最重要的部分；他还在被践踏的、可悲的尊严中找到了理由，并对此愤愤不平。他告诉埃莱娜针对她的阴谋，让她在现实中扮演他所希望的角色。[1]

　　因此，罪恶并不是一个正好叠加在物质世界之上的结构，它直接产生于这个世界。金钱本身不是力量，它只有在个体愿意赋予它权力时才具有权力，尽管它后来获得了一种几乎自主地支配人类的形式。在这里有两种对立的态度。保罗·托马斯的态度是接受拜金主义，用金钱异化自己的自由和顾忌，结果搬起石头砸了自己的脚。相反，埃莱娜拒绝雷尼耶的金钱。她对让夏尔脱离自己家庭的可能性不抱幻想，

[1]　这段叙事最有意思，它引入两个重要元素。一方面是节目的异化/反异化功能。过去的神话再现可以产生现实的虚假印象（看守），还可以通过节目让人们脱离现实。莫斯代尔的戏剧态度对埃莱娜有利，同时，他的漫画应该让那些更关注其他角色的观众产生一种积极的间离感。另一方面，悲剧节目的内容如同演员的真相，是一种过时文化的参考。不过，我们正是要把埃莱娜的生活机遇与人类历史的衰退挂钩，有时通过寄宿学校的陈旧特征和陋俗，有时通过影片中文化和神话的参考。演员必须处在一个较近的未来，似乎在空间和时间中，存在着一个更加模糊的世界。

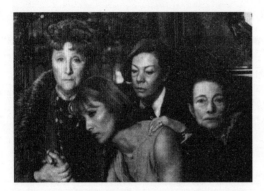

斯特法妮·奥德朗（饰埃莱娜）与三个老太太（玛丽亚·比奇、玛尔戈、路易丝·舍瓦利耶）在《分手》中

但她会拯救儿子和自己。片中的一切安排并不是为了牵连她，而是为了异化她。医院里，在警察的注视下，人们建议她服用一种药。她被药性催眠，然后送进寄宿学校。片尾，毒品损害了她的理智，让她看到一个表面美好的世界。

但她总能采取非常实用的行动摆脱困境，从开始时用锅打人，到后来向吕道维科索回保罗从她那里偷走的东西。最后，在她的妄想症变得愈加厉害，也就是在她患上精神病时，她总能抓住唯一的客观元素——儿子。这个想法使她产生了逃离寄宿学校的念头。

夏布罗尔忠实于自己的原则，让观众自己得出结论：这部影片在妄想与清醒的半途戛然而止，表现了吕道维科如何与保罗相互损害，并落入金钱万能的神话和自己制造的幻觉中。尤其是他遇到了这样一种现实——爱丽丝的现实主义——呼唤"另一个埃莱娜"（精神错乱的女人）和现实的实用主义，但吕道维科仍迟疑不定。

《纳达》或革命的神秘感

这个名字已经表露出马屁精们的"空"，就像它表现夏布罗尔的暴君们的虚无主义一样，但这部影片吸引我们的地方恰恰是它所反映的虚无。大量无用的思考都是针对"夏布罗尔这个中产阶级批评家"的，他代表了"后1968"时期的高点。导演用漫画——根据让－帕特里克·曼切特的小说改编——表现了一个恐怖团伙和警察的斗争，他们（在妓院！）绑架了美国大使。当然，最后的胜利属于警察：恐怖团伙在一场血腥的战斗中被消灭。这个信息非常明确，甚至过于明确，即恐怖主义是危险的，它可以被社会"控制"，社会可以培养一个更强大、更具破坏性的反恐力量。

人们可以从夏布罗尔20世纪70年代初的许多影片中看到中产阶级"恶"的本质。比如埃莱娜·雷尼耶，她是平民出身，成为中产阶级阴谋的对象，目的在于消灭她或者使她进入木乃伊状态，以便完全控制她。但这些只是想象的海市蜃楼，中产阶级并不沉醉于此，它也不是一个阶级的特性。恶是一种更深层的东西，它植根于人类思想结构之中，即使它根据社会组织类型采取了各种不同的表现形式（中产阶级与资产阶级占有特殊地位）。人们不能把发生在《漂亮的塞尔日》和《表兄弟》的小社会中的事情归结为资本（弗朗索瓦？保罗？）与无产阶级（塞尔日？夏尔？）的斗争，尽管经济因素对剧情不无影响。"我不认为《纳达》是一部比《表兄弟》更政治的影片。"导演对此做出了明确的声明。[1]

[1]　与弗朗索瓦·德比兹和德尼·奥弗瓦的访谈，《电影人》第6期，1974年2—3月。

对抗中产阶级社会，希望以一次革命行动将它摧毁，这意味着一个替补方案。夏布罗尔似乎也没有从现存方式中找到一个更令人满意的方式。《分手》确实暗示了一种生活方式，用以对抗传统中产阶级的伦理与行为。保罗和索尼娅的公寓总是昏昏暗暗，墙上贴着革命海报和裸体女人招贴画。性、毒品、酒精是他们的家常便饭。这是一个"堕落"世界的缩影，尽管这个世界曾经有过辉煌时刻。人们看到，这里讲的自由只是另一种异化形式，直接来自现实社会，不只是金钱。另一方面，吕道维科·雷尼耶作为中产阶级生活方式的代表，并没有根据完全不同的原则生活，尽管这些原则被掩饰起来。

在《纳达》中，革命行动和革命意识形态等同于《奥菲莉娅》的主人公。《哈姆雷特》的世界等同于比奈利的匕首和雷尼耶的毒品。由无政府主义者、托洛茨基分子、暴徒、抵抗运动老兵和民族解放阵线所形成的网络，他们不是因为认同一种共同的斗争理念走到一起（一份愉快的暧昧宣言），而是因为对于行动的陶醉。他们中的大多数人都有自己治疗生活苦痛的药方：埃波拉（莫里斯·卡雷尔饰）靠扫兴和与卡什（马里昂吉拉·梅拉多饰）的艳遇，梅耶（迪迪耶·拉南尔饰）用暴力，达雷（卢·卡斯代尔饰）用酒精，特费（米歇尔·杜舍索瓦饰）口气很硬，实际上很懦弱。至于迪亚兹·布纳凡杜拉（法比奥·塔斯蒂饰），同他的名字一样，是一个谜：他既信仰革命，又信仰宗教（他是天主教信徒和西班牙人）。

这些"左翼"的漫画形态，使影片受到右派和正统左派的青睐。人们甚至送给导演一个"正统法共"的称号："就我个人而言，出于健康和谨慎的缘故——因为人总要信仰点什么——我只限于接受一些有时限的学说。比如，就目前而言，我认为正统的马克思列宁主义比

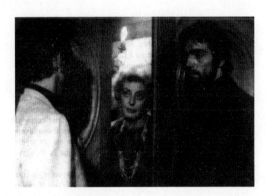

保罗和索尼娅的公寓

其他学说都有理，这是一种可能的研究设想！因此，我们以此为基础，不做其他幻想。"[1]健康、信仰、有时限的学说、没有幻想的研究设想，这些都是几乎没有任何马克思列宁主义色彩的怀疑主义概念。这部影片则更加明确：影片的目标不仅涉及恐怖主义，还涉及任何产生盲目性、幻觉和信仰的学说。迪亚兹承认错误后，不再从事革命斗争，而是神秘地投身于与戈蒙探长的一场特殊的自杀性对抗之中。

在《纳达》之后，夏布罗尔还有一个叫*Goddy*（英语发"上帝"音）的电影计划："我想这个计划在《纳达》之后会很合理，因为它涉及信仰这个小元素、这扇小窗户。关闭这扇小窗户或者不全部关闭，不失为一种做法，至少可以尝试看清它是怎么回事。"[2]

[1] 与安德雷·科尔南和帕特里可·戈里耶的访谈，《电影》第279期，1973年12月。

[2] 同上。

8

衣冠禽兽

《鹿》《禽兽该死》《屠夫》
《血婚》《派对享乐》

克洛德·夏布罗尔在准备《血婚》

拍一部影片是很平常的事，就是说所有影片都在讲述世界从起源到今天的故事，不管拍得如何，它们都一直在讲。

　　　　　　　　　　　　　　　　　　——克洛德·夏布罗尔[1]

　　如果乞灵于神话起源或宗教与政治的精神结构，并与个体任何自我展现的可能性相违背，那么，生命本能能否保证个体的生存？埃莱娜·雷尼耶的案例（《分手》）使人相信这一点，因为她本人曾依靠本能和直觉，有效地逃脱了各种被异化的企图。

　　夏布罗尔的绝大多数人物都属于有闲有识阶层，彬彬有礼的外表让人觉得他们在社会、家庭以及心理上保持着和谐。他们当中也会出现被排斥的人，或者当压力过大时，有的人会一下子暴露出来。一些影片甚至把这些本性搬上银幕，一是要展现其属于直觉力量的表象，二是要显示这种本性在催化剂作用下的真实表现。

[1]　与安德雷·科尔南和帕特里可·戈里耶的访谈，《电影》第279期，1973年9月。

《鹿》：离经叛道与因循守旧

把《鹿》归在这个范畴，看起来有悖情理。实际上，故事发生在中产阶级上层社会非常讲究的人群中，他们不仅有闲还有钱，可以支付圣·德鲁佩斯旺季的高额消费。[1]但从他们的原初态度上看，他们似乎离经叛道，试图摆脱传统中产阶级的生活方式。

弗里德里克（斯特法妮·奥德朗饰）是一家造船厂的富有继承人，她遇到在巴黎塞纳河艺术桥便道上画鹿的女人维（雅克琳娜·萨莎饰）。弗里德里克用五百法郎买下一幅画，并把画家带回家，又把她带到位于圣·德鲁佩斯的庄园。这是一段有施虐—受虐情结的同性恋情。这时，保罗（让—路易·特雷迪昂饰）出现了，他是弗里德里克的朋友，而维正热恋着弗里德里克。从第二天起，弗里德里克开始勾引保罗，并移情于他。维因无法介入这两个人的关系而陷入疯狂，杀掉弗里德里克，然后穿上她的衣服，与保罗约会。

人们首先会发现这两个年轻女人的家庭背景看上去是矛盾的，但她们的内心非常亲密，也非常相配。如同《分手》中的保罗/索妮娅，维那种"垮掉的一代"式的生活方式必须依附于弗里德里克的生活方式，即金钱。前者对后者的迷恋更多的是因为钱而非性，这一点可以通过两个女人间"吸引"的轻易性得到证实。当弗里德里克给维买与自己相同的衣服，并由此变成维时，两个女人完成了身份认同。

同性恋是夏布罗尔作品中经常出现的主题（弗朗索瓦/塞尔日、

[1] 实际上，这部影片并不限于本性/文化这个层面，人格的交换与共谋犯罪是本片的重要元素。为了阐述的需要，我们按影片主题分类，因为它们由一个复杂多样的网络构成，希望读者自己在每部影片中进行破解。

保罗/夏尔及他们的对手），但从未处理得这样直白。[1]这个主题给两个女主人公的行为喷洒上一层恶之花和破坏伦理与社会道德的香气。她们的错乱本性扰乱了人们共同约定的规则，制造了悲剧，打碎了光鲜的外表。或者干脆说，对于弗里德里克，这种离经叛道是她这个圈子赶时髦的一种做法，只不过人们用罗贝克/里埃这对情侣（同性？）把它漫画化了。[2]这是一种体现高尚品位特权和满足自身统治本能的方式。

至于维，她对女伴做出明显的让步，只是为了取悦她，享受女伴所提供的好处。像她的名字一样，维不受控制，她假装成一个顺从的被动对象任人摆布。她唯一的错乱就是将自己的身体委身于弗里德里克，但要保持自己的秘密（和处女身）。

而这里恰恰是本性守护的地方。弗里德里克克制所有欲望，但却在与异性接触时发现了自己的欲望。异性恋把她从一个人为的环境中拯救出来（这两个聪明的恶作剧者被驱逐）。维感到被抛弃了，她无法用同性恋和异性恋实现自己的期盼（包括提升自己的社会地位）。[3]她只能自我封闭，只能通过手淫来实现自我，这是对唯我论的影射，夏布罗尔的每个主人公都有这种倾向。她沮丧万分，从深层本性上要复仇，而复仇的首要目标就是杀掉代表社会价值的人（弗里德里克被

[1] 一种比先生们的玩笑和革命抱负更细腻的隐喻。新小说派又回来了，采用更加可笑的形式，比如《禽兽该死》开篇中外省沙龙的讨论。

[2] 在这里，夏布罗尔使用了弗洛伊德最早的模式，把同性恋视为正常性取向早前阶段的滞留。但它更多的是一种隐喻，在夏布罗尔的影片中有自己的位置，作为自恋和错乱的形象。

[3] 很明显，同性恋没有满足维的身体需要，因为她立即对保罗产生兴趣。但她没有得到这份异性恋，因为弗里德里克重新制定了规范性的文化与道德规则。实际上，人们看到她的退缩，在一次三人大战之后，维对这对情侣说了如下的话："我非常喜欢你们俩。"

雅克琳娜·萨莎（饰维）在《鹿》中

杀），然后再在别人身上最终否定自我：她的身体在弗里德里克身体的明显假象中融化。

《禽兽该死》，人也一样

从片名可以看得很清楚，这是一部谈兽性的影片，由保罗·德尔古（让·雅尼饰）这个人物来体现。[1]他拒绝一切文化，固执于自己的深层本性。他当众侮辱自命不凡的妻子（阿努克·费尔雅克饰），给每一位来宾标价，粗暴地对待动作迟缓、内心敏感的儿子菲力浦（马克·迪·拿波利饰）。他对饮食和性的欲望，以及他感染上的"腹泻"都表明他活力四射，这使他无法遵守自己的社会阶层和社会生活的任何规定。但他的粗鲁膨胀并不都是因为本性。这位修车人反而是一个非常适应以生产力为基础，反对任何无回报支出的资本主义经济规律的杰出代表。他不喜欢人们"浪费财物"，他追求时髦且肤浅的文化，会因儿子没有吃相、学习不好而大发雷霆，这解释了他的不适应和做噩梦的癖好。他的愤怒和过激来自他的超级敏感——他不是对一个易变的女人十分任性，并用愚蠢的办法刺激儿子的学习吗？——他感觉到周围人的轻蔑与虚伪，就连他引起的车祸也是部分因为缺少指示信号。逃避是他保守本能的表现，他在峭壁上滑倒时对海的恐惧和恐高便是佐证。

他的对手夏尔（米歇尔·杜舍索瓦饰）是一名作家，自诩是纯文

[1] 我们在第四章中已经谈到这部影片中的一些现象。我们注意到，当夏尔准备买一艘既无用又昂贵的游艇时，他对保罗拼命为他杀价表现出不屑和不解。

化产品。环境把他引向过去，使之具有儿童作家的素质。他必须抛掉文明人的表面光环，掌握媒体的亚文化手段才能实现自己的目的，即勾引电视明星卡罗琳娜（卡罗琳娜·塞里埃饰），她是这位年轻、愚蠢的乡下人的偶像。他甚至拒绝这个无力的社会结构，以此来证明自己。他袒露心声的日记记录下他从天才创作者向蹩脚自恋者的转变过程。

于是，面对文化，这两种态度发生了碰撞。保罗依靠本能，拒绝所有衰退的文化形式以期适应经济规律：他成为赤裸的唯物质主义（治疗"腹泻"的药）和"自由野蛮"的社会观念的牺牲品。他要么死在被他的所谓"文明者"感觉粗暴伤害的儿子之手，要么死在一个为无辜者复仇的父亲之手，这是"为生活而战"信条的胜利。夏尔是一个文明人，把自己交给了复仇本能和非理性的反射。他也是失败者，因为无论谁是真正的凶手，夏尔都必须牺牲自己来试图拯救菲力浦，因为他差一点毁掉菲力浦的生活。

本性与文化确实不可调和吗？人们已经注意到影片只涉及一些错乱的文化形式：少数有闲阶层（赶时髦）或被愚弄的大众（电视）。文明的想法在这里只具有破坏的意义，任何个体都没有实现自我的可能性。然而，这些人物的电影化处理不同凡响，明确表达出导演的同情。

夏尔的文化外壳只是一种绝对空虚：假设他"不打破鸡蛋"也能实现自己的目标，但换不来他的孩子。相反，保罗却留下一个儿子和他的实用主义成果——生活保障。夏尔在给卡罗琳娜的诀别信上这样写道："禽兽该死，人也一样。"信中提到勃拉姆斯的《旧约·传道书》。泯灭本性意味着文化的终结，因为如果没有这个物质基础，文化则无法存在。他用自己的死吸取失败的教训：他的文化使他顽固拒绝

米歇尔·杜舍索瓦（饰夏尔·德尼耶）与马克·迪·拿波
利（饰菲力浦·德尔古）在《禽兽该死》中

最基本的自然法则，而他首先拒绝了生死无限循环的规律。

开始的段落通过孩子与汽车的平行剪辑描述两种轨迹，这两种轨迹不可避免地以朗格的方式（《慕理小镇》被明确引证）相交。在片头字幕结束的部分，用仰拍镜头拍摄一个教堂，由教堂连接演职员表的末端。结尾处则引用《圣经》这个宗教象征符号，此时，又使用平行剪辑表现追随自己命运远去的夏尔和正在读诀别信的卡罗琳娜。

这种完美的呼应体系也反映在由命运和天道概念代表的哲学中。这种哲学很符合夏尔的思想状态，他想充当崇高主义的工具并依靠好运完成使命。这一文化恶性循环涉及所有人，包括保罗。影片开始和结尾的勃拉姆斯乐曲[1]与引用《圣经》说明了这一点。在所有出现保罗和夏尔名字的影片中，前者总是杀死后者，而保罗的死体现了他的疯

[1]　保罗在汽车里听这段音乐，收音机是开着的（摄影机拍了两次），他不相信任何心理真实。

狂和懦弱。[1]为了不让卡罗琳娜和菲力浦陷入同样的混乱，他只有消失。禽兽的死亡也意味着人的死亡。

《屠夫》：肉与灵

这一次，文明的概念出现在夏布罗尔最好看和最成功的影片中。故事地点距史前人生活过的岩洞很近，人被放在一个广阔的历史视角中，但故事情节却只限于杜尔多涅的一个小村庄。人物也很少，只有普保罗（让·雅尼饰）、屠夫和小学女教师埃莱娜（斯特法妮·奥德朗饰）。

情节的简单性符合夏布罗尔的模式论。[2]本性/文化这对矛盾无法用比较抽象的语言表述：前者涉及村民"吃"这一基本需求，后者涉及其思想的培养。戏剧性也很单纯：普保罗的情感和性欲需求遭遇冷漠并自我封闭，以及埃莱娜的孤芳自赏。他的本性遭到文化的摈弃后，先是对社会不满（杀害年轻女人们），然后对自己不满（屠夫的自杀）。

夏布罗尔总喜欢重复这句话："应该用简单的方式讲复杂的事情，

[1] 夏布罗尔无疑留下了悬疑，人们可以接受这两种方法的有效性：第一种情况，夏尔是凶手，他在片尾说出了真相，最后一次做"天使"，良心发现，做出好榜样；他至少让菲力浦指责他不做解释，并彷徨了一夜，下不了决心。第二种情况，由于夏尔的出现，菲力浦杀死了自己的父亲，正是这个原因使他有意识地放纵杀人的欲望，企图掩盖（或掩护）夏尔的罪行。这一切使得这次借刀杀人更加可耻，尤其是谋杀的策划妄想躲藏在"无辜"执行者的身后。但如果夏尔真的失败了，他必须离开保罗的房间，无法完成这项正义使命，他还会不会在餐馆里吃下这只大鸭子 —— 这种情况在夏布罗尔的作品中很少见，这是一道完美大菜 —— 并如此狂喜？导演一直把观众蒙在鼓里，让他们作为"好"父亲的同谋，直至愿意让这个"好"儿子成为杀人犯，以维护道德和思想上的自我安慰。

[2] 见第三章。

而不是相反。"这种简单性也体现在影片的创作中，人物、布景、道具都是直接的表象。人们只能隐约看到摄影机运动的特点：先围着一棵树转一圈，然后发现悲剧发生的房子，如同《分手》中的第一个镜头。影片最大的成功之处不在于寓言的抽象，而在于高度尊重传统的现实主义（又一次体现出朗格风格，而不是希区柯克风格），对于寓言进行极为具体的体现。当主体——一个戴着善良、胆怯、笨拙的痴情商人面具的魔鬼杀手——能够将真实与表象融入危险的游戏时，夏布罗尔决定只拍摄表象。我们知道普保罗借这些表象犯下的罪行，比如村民们议论的事情，孩子们、警察、杀手本人，还有哈麦勒夫人的尸体。摄影机从流血的面包片一直上移到手，然后拍埃莱娜发现尸体和普保罗的打火机，这种运动可以产生各种推测。

从这一点看，婚姻的场景是有意义的。当歌唱者（安东尼奥·帕萨利亚饰）哼唱《小岛，卡布里》时，摄影机先是对准她，然后由起降机逐渐拉开，让它俯瞰所有宾客，然后再回落到人群中新娘、新郎这两个人身上。这里采用了最大限度的写实主义，绝对尊重这些重构的事件，因为夏布罗尔举办了一场真正的婚宴，邀请村民参加，而场面调度只是引导观众的眼球观看故事中他认为重要的东西。摄影机的提升运动避免了总是直接对着可笑的歌唱者，而她的跑调保留了这个场景的真实气氛：作为一种民间集体欢庆的实证性，以及对逃避和输入亚文化的否定性。对普保罗和埃莱娜的重新聚焦，表明他们之间的关系建立在融入这个集体的愿望之上，尽管各自的理由不同。

选择这种创作策略不是没有缘由的，实际上，片头字幕出现在史前人生活过的岩洞中的绘画上。这些绘画所凸显的简约和模式化，已经点明《屠夫》的风格界于写实主义与抽象之间，但最重要的内容仍

隐藏在它们给人类留下的谜团中。我们对史前人生活方式的了解实在太肤浅了。这些绘画在史前人信仰中的位置无法确定，比如狩猎者行猎前的神秘咒语、祈祷超能力以获取食物、获取画中动物能力的愿望、驱死术、丧葬礼仪……我们仅限于对这些残存痕迹进行几乎无法证明的假设，如同我们只限于通过影片的写实主义来表现这些纯现象——普保罗（和埃莱娜）难以理解的行为。我们注意到，这种艺术的起源建立在夏布罗尔两个电影基本原则之上：由史前人岩洞中留下的手印体现出来的占有欲（在片头字幕滚动时，可以看到手的双重印记），以及这种象形艺术包含的反射现象。

小学教师带领学生参观古涅克—高尔东岩洞，是影片主题的一次真实的呈现过程。埃莱娜解释说，在史前人那里，"本能、情感乃至智慧都非常人性化"，他们与现代人的差别存在于解决自己生存问题的方式上。她补充说："如果这些史前人无法在他们生活的地方存活，你们也就不存在了。"在这两种人之间有一个明显的相同点："只要有可能，就画下来。"

关键问题不是这些史前人的身份，而是他们从兽性走向人性，从能人走向智人，从本能走向文化的进化过程。人类的思想、意识依靠什么可以穿越回距我们数百万年的石器时代？由此，影片提出第二个问题，由刚走出洞口的孩子们天真地提出来："如果史前人现在回来了，他们会干什么？"这位知识代言人回答说："或许他们会变成我们这样，和我们生活在一起，或许会死。"这又是我们的假设，除非我们相信一个小姑娘的本能信念："我敢肯定他们很可爱。"那么，人们在用怎样的文明人的偏执，来想象这些通过他们的斗争和创造性让我们活下来的人？小学教师抓住这个机会又上了一堂语文课：生存意味着

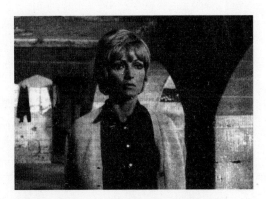

斯特法妮·奥德朗（饰埃莱娜）在《屠夫》中

让·雅尼（饰普保罗）与斯特法妮·奥德朗（饰埃莱娜）在《屠夫》中

幸存，当他们远离野蛮后，欲望被叫作期待，随着文化的发展，自然的真实性更换了名称和意义。现在个体拥有的知识工具能否满足他的最基本需求？

在这样的语境下，人们很难不把流放到远方十五年之久的普保罗和战争的野蛮比作一个史前人。让·雅尼用自己矮胖的身形和笨拙的行动来体现这位心直口快、文化水平低下但通常"彬彬有礼"的家伙。

对他而言，史前人可能也爱吃红肉，也会感到自己缺乏教育，也会对埃莱娜表现出同样的爱慕。

但这只是一种精神上的表现。普保罗与野蛮人毫无关系，尽管他的动手能力很像史前能人（史前能人通过使用工具完善了动物的生存本能）。他是一个文明人，而且是一个因文明而迷失的人。他受到过战争和军队的惊吓（尸体、残酷、逻辑和自由的缺失），他有一个父亲，一个地道的"浑蛋"，让他恨之入骨。回到家乡后，他要寻找和谐：想当善良的屠夫并融入"老实的"村民之中。其实，他将社会规则和禁忌牢记心中。他知道，他本能的尤其是性方面的欲望只能用"期待"的方式表达出来，就是说进行伪装，披上遵守习俗的外衣，成为"可爱的人"（把羊腿变成花束）。他的怯懦和笨拙也来源于此：他知道该做什么（尤其是不该做什么），但不知道该如何做。

他在女教师那里没有遭到多少冷遇和说教，只是无法战胜自己以及自我设定的禁忌。他吃惊地看到，还没有到达惊讶的程度，埃莱娜竟然在大街上吸烟，还邀请他去家里。从她要求他不要拥吻她起，他就没有打破这条禁忌，甚至当他看到她已经情不自禁时，还建议她适可而止。他的态度可以用其幼稚的称呼方式来概括——"埃莱娜小姐"，他高估了她所代表的教育和她提出的禁忌。[1]

埃莱娜同普保罗一样，也处在相同的矛盾之中。她经历过一次感

[1] 我们注意到埃莱娜照顾最多的一个孩子叫夏尔。同普保罗一样，他也受到社会规则的约束。在喝香槟时要得到许可，或者当埃莱娜出去时，他也摆出埃莱娜的威严，维持课堂秩序。他看到老师把打火机借给普保罗，但拒绝他的拥抱。人们发现哈麦勒夫人的尸体时，他也在场。但他与屠夫都面临同样的困惑：交叉的生活和欲望的问题。奇怪的是，普保罗没有杀掉夏尔，至少是从肉体上。但屠夫的死使这个孩子预感到灾难来临，至少是精神上的。他同屠夫一样，在生活以及相同的心理和文化情结面前束手无策。

情失败，从此躲在教师的"使命"中避难，让自己进入一个世外桃源（瑜伽），以及一种主张自我封闭和放弃自我开放的文化中。她给学生们听写巴尔扎克片段时的口气是一种"高尚的气质"，一种"高贵的坚定"和"深深的情感，即便是最野蛮的灵魂都会为之感动"。她在学校木楼上的公寓，连厨房都铺上地毯，挂满了招贴画和艺术复制品。但她对精神的"期待"流露出对性的不满足，靠近床的墙面上画满了裸体画。她的衣服、迷你裙和显形的裤子都非常性感、毫不保守，更不用说她给普保罗的香烟和打火机的象征意义，这些东西把她变成了"勾引者"。这种给烟的方式与屠夫给肉的方式在某种意义上是一样的，只是她不让普保罗拥吻她。

因此，女教师与屠夫是用各自的禁忌来控制性欲，这些禁忌的来源已经做了清楚的交代。教堂的钟楼出现在第一个镜头中，俯瞰整个村镇，而它的钟声在影片发展中暗合着村民的生活节奏。犹太—基督教（埃莱娜的父姓是大卫）不再需要反映在身体上，除了少有的几处（如葬礼）。钟楼支配一切，因为它的钟声也是世俗学校的铃声。这种僵化的文化（过去的形象和文字）是死亡的符号：从学校前的烈士墓到普保罗死后的医院门口，可以听到同样洪亮的钟声。

同样，屠夫不是史前人的复活，而是对史前人的否定，文化功能早在远古旧石器时代就被颠倒了。乔治·巴塔耶在关于莱斯科岩洞的著作[1]中把史前绘画的发现与节日，即对死亡和性的禁忌的仪式性破戒联系起来，视为"重要事物顺序"的混乱。

所有这些元素构成了《屠夫》这部影片。夏布罗尔没有一部影片

[1]　《莱斯科岩洞》，乔治·巴塔耶，Skira出版社，1955年。

像它这样如此表现主人公的职业活动细节 —— 他在肉店，她在教室批改作业。[1]婚礼和村镇节日的准备工作表现了对性的严格禁欲，同时也表现出破戒的强烈愿望。[2]对杀人禁忌的破戒开启了人类杀戮，巴塔耶这样写道："在古代，祭司在观看者的静寂中将祭品处死，古人从他的罪行中看到一种罪行，祭司在知情和焦虑的情况下打破了杀人的禁忌。"区别在于当代世界的牺牲已没有任何仪式，而被完善或崇高的宗教（圣体圣事）摒弃了。普保罗没有任何"获得这种支配欲望的破戒状态的可能性，即对一个更深刻、更丰富和更崇高的，一句话，一个神圣世界的要求"（乔治·巴塔耶）。屠夫的自我牺牲是进入这个神圣境界的最后尝试，同时也是一种对失败，即自己的失败和文化的失败的承认。

因此，《屠夫》建构在一系列彼此毁灭的非常辩证的场景上。[3]开始的婚礼已经失去了节日破戒的特征，取而代之以欲望的诱惑和无处不在的压抑。女厨师长紧急请求帮助，享受品尝贝里科调味汁的快乐。新娘的父亲不敢长篇大论地演讲，恐怕在女儿老师面前说白字。今天的节日与其说让人破戒，不如说把破戒限定在一个极有限的范围内：父亲把拥吻新娘的权利（责任？）交给了丈夫。

[1] 这里体现出资本主义的完美逻辑，每个人都对自己的工作表达认同。对埃莱娜而言，普保罗同父亲一样，首先是村里的屠夫；对普保罗而言，埃莱娜首先是"埃莱娜小姐"。

[2] 应该领悟这些词最明显的意义。人们在准备村镇节日时，普保罗看埃莱娜的眼神表现出他的性幻想。他长久地看着她，直至她转身看到他。斯特法妮·奥德朗的臀部占据了银幕的中央，随后摄影机摇至她的脖颈。这种眼神似乎深深地打动了（无意识的）埃莱娜，她突然转向普保罗，拉他跳舞，这是一曲符合17世纪规制的、没有性感因素的舞蹈。

[3] 在绘画和岩洞上出现的片头字幕是这一过程的酝酿，并系统地让一个石笋的镜头连接一个钟乳石的镜头，而且上下衔接迅速。

　　婚礼后，这对新人在村里散步，来到新娘工作的地方 —— 学校（和纪念碑前），此时节日的刺激与（轻度的）酒力已经消退。埃莱娜的第一个举动是抹去教室黑板上留下的作文题目 —— 一次婚礼。

　　埃莱娜与普保罗的相遇，以及他们在这种语境下无法实现自己欲望的直接结果，表现在警车在村里的飞驰，这是第一次凶杀的迹象。

　　后来的圣诞晚会有点田园风格，但也是以返回工作的地方为结尾（这次是肉店），之后又去采蘑菇。埃莱娜阻止普保罗拥吻她，但赠给他一只打火机。节日 / 工作 / 破戒（转化为杀人）这个系列，又出现在穿着18世纪古装衣服的演出以及后来参观学校的过程中（动物本性的表现及其性符号、钟乳石和岩洞），由此发现第二次凶杀。

　　这种对当代世界意识形态结构的描写，反映出一种黑色悲观主义，但影片和人物表现出的活力并不完全是消极的。埃莱娜因其教师职位（甚至是校长的职位），比普保罗更贴近这个结构。从逻辑上看，她应该出现得晚一些，只能在第二阶段完成她当时未能立即做到的事情：把羊腿放回家，让普保罗在外等候，然后才请他进屋。她拒绝他的拥吻，但她可以拥抱屠夫，只是为时已晚。普保罗首先发起进攻，无意识地使用了破戒方式。当他完成自杀，将刀插入腹部时，这两个人物同观众一样，都陷入一片漆黑之中。接下来的镜头是埃莱娜闭上眼睛，最后一次尝试不去看眼前的现实（性与死亡）。当她走出这种无意识和欲望的黑暗时，她重新拿起了武器。一个简短的镜头对准她的手，手里拿着那把流血的刀：这种镜头一般表现她是杀死牺牲者的凶手。事实上，普保罗通过向她表明自己的耻辱，而把罪恶感转移给了埃莱娜。这种转嫁的结论，表现为医院中正在升起的电梯。这一次，女教师紧盯闪着红灯的指示盘，红灯闪动的速度越来越快，这是做爱的频率。

电梯升到顶点时，红灯停止闪动，最后熄灭。人们知道普保罗在这一刻死了。影片的结尾是埃莱娜在夜幕中僵直地站在河边，这是影片开始时的画面（紧接片头字幕）。她毫无介怀地接受了普保罗的罪恶感、他的破戒以及对本性的坚持。接替这些死亡符号的是水的直观物质符号，如同生活一样，流淌不息。

《血婚》与《派对享乐》

这两部影片可以反映当代世界的文化转向，虽然不是大制作，但很有代表性。《血婚》取材于很早以前的一则社会新闻，夏布罗尔只保留了其中的几个元素。尽管这样，影片也没能避免审查的麻烦，直至"布卡诺夫的魔鬼情人"的诉讼案结束都没能获得准映许可证。每个人都可以从中看出一个政治层面的决定：影片描写了一个右翼市议员从事房地产投机活动，所以，影片上映最好推迟到立法选举以后，这又是一次对主题的特别压缩。

影片讲述了一段爱情与凶杀的故事。皮埃尔（米歇尔·比科利饰）娶了残疾姑娘卡罗蒂德（诺阿诺饰），吕西安娜（斯特法妮·奥德朗饰）嫁给了富有的性无能者保罗（克鲁德·比耶布吕饰），皮埃尔和吕西安娜邂逅后疯狂地相爱。皮埃尔毒死了妻子。保罗发现妻子的奸情，敲诈皮埃尔，逼迫这位新当选的顾问（左翼）参加他的投机活动。于是，皮埃尔制造了一起车祸，帮助吕西安娜摆脱了她的丈夫。尽管此后两人避免见面，但流言已遍布小城。埃莱娜是吕西安娜婚前一次艳遇留下的女儿，她试图澄清真相。为了证明母亲是无辜的——因为母亲否认这些传言——她要求警方调查。可是在第一次询问时，吕西安

娜就招了，随后皮埃尔也招了。

《血婚》的戏剧性设置与《屠夫》正好相反。这对魔鬼情侣产生某种忧虑，想象他们的关系已被发现（首先被保罗，后来被警察），但他们沉溺于性放纵，像"动物那样"做爱，不择地点，或是在大自然中，或是等游客离开后在当地城堡的房间里。他们对自己的罪行毫不愧疚。他们无意识和天真地想象自己已经超越所有物质以外的禁忌（不会被抓住）。但尊重传统道德价值观的女孩埃莱娜加入支撑这个家庭的心理结构中，因为她作为私生女，更需要这个家庭。她坚信母亲不会跟她撒谎，想要为母亲洗清所有的罪名，维护母亲纯洁的形象，但她的行为导致了这对情侣的毁灭。保罗和吕西安娜落入自身智力局限性的陷阱，既愚蠢又缺乏想象力。他们竟然相信可以享受自己的激情，而无视社会维护的禁忌（教会的形象），他们无意识地或由于教育之故破坏了这个禁忌（十字架的形象）。不存在没有禁忌的破戒，吕西安娜错在拒绝让埃莱娜分享这一秘密和罪恶。

《派对享乐》与《鹿》都描述了一种生活方式，这种生活方式以为只有超越中产阶级的道德准则才能最终破坏它。埃斯特（达尼埃尔·热古夫饰）听从了丈夫菲力浦（保罗·热古夫饰）的劝告，过上了既自由又"现代"的性生活。她接触的知识分子圈子属于一群紧追时髦的人（阿尔、罗斯科、东方主义等），都是空洞哲学的夸夸其谈者。她接受了菲力浦的自恋与专制的共同价值的影响。这种君主式文化也是无能和平庸的，无法保证自己的发展。菲力浦发现最低限度的禁忌和规则还是必要的，为了相信否定这一切是可能的（他本身也是

米歇尔·比科利（饰皮埃尔）与斯特法妮·奥德朗（饰吕西安娜）在《血婚》中

保罗·热古夫（饰菲力浦）、吉安·卡尔罗·西斯蒂（饰阿比）、达尼埃尔·热古夫（饰埃斯特）在《派对享乐》中

这个禁忌和规则的产物，并完全接受它们），他甚至选择杀人，[1]并最终实现了对自己的最彻底的关闭（监狱）。[2]

[1] 夏布罗尔没有明确埃斯特是否真正死亡，也没有明确菲力浦的具体动机。与其说这是真正的破戒（杀人），不如说这是一种意愿，一种消除人们误解的哲学，以便在想象和孤独中重获尊严。

[2] 这个主题不是夏布罗尔特别关注的，而是应热古夫的要求接拍了这部影片。在特雷迪尼昂和蒙当缺席后，夏布罗尔选择自己编剧，条件是达尼埃尔担当女主角，因为热古夫刚刚与她离婚。热古夫的女儿饰演了菲力浦和埃斯特的女儿。对于演员—小说家而言，或者对于导演本人而言，这部影片成为一部真正的心理电影。一个充满宿命感的讽刺悲剧注定要发生在保罗·热古夫身上，1984年他死在一位情人的枪下。

9

社会背后的秘密

《不忠的女人》《傍晚前》《维奥莱特·诺吉耶》

《醋鸡》《拉瓦丹探长》

克洛德·夏布罗尔与米歇尔·布凯在《醋鸡》的拍摄现场

无论是通过赶时髦的方式还是逃遁于想象之中，史前人以后的文化已经变成腐败工具。它为保罗们提供了统治和摧毁的工具，给夏尔们提供了幻觉和异化的避难所。社会价值观颠覆了文化的原始功能。非但没有维护物种的生存和幸福，反而造成它的不幸和衰退。文化因善的胜利而建立，现在却在孕育邪恶，而且越来越侵蚀到这个体制的核心。知识不再使人清醒，反而使人盲目，无论是屈从还是被说服。

　　在一个一切都发生在镜子背后的世界中，如路易斯·卡罗尔的爱丽丝，美好的家园瞬间变成邪恶的地狱。为重建家园，必须再次扭转乾坤。柏拉图意义上的知识是对善的期望，而今天，这种知识只是对悖论的抵抗，因为存在邪恶。邪恶制造的丑闻也变成悖论 —— 无恶无善。是否真的存在一种幸福和知识必须经历的邪恶？

《不忠的女人》或不道德的胜利

　　《不忠的女人》中的第一组场景，表现了典型的中产阶级家庭的舒

适与和谐。[1]豪宅、女人、孩子以及"现代"母亲。夏尔（米歇尔·布凯饰）面含笑容和喜色，但这种笑容在他开始怀疑自己妻子的不忠，并处理了维克多·贝卡拉（莫里斯·罗奈饰）的尸体后消失了。

同《屠夫》一样，《不忠的女人》也严格遵守表象。开始时，我们只知道夏尔知道的东西。我们只是在夏尔确定了他的情敌并看到妻子与其会面时，才进入埃莱娜（斯特法妮·奥德朗饰）幽会情人的寓所。然后，我们只是从埃莱娜的举止、言语、目光中看到了她的精神轨迹。

但这种表面和谐显露出许多不谐之处。夏尔的母亲在翻看家庭相册时，发现儿子婚后明显发福，缺乏锻炼。晚上，他更喜欢看电视上的插播剧、看书或听音乐，而懒得回应妻子的明确建议。他必须在夜总会大醉一场才能完成做丈夫的责任。[2]由此引发出焦虑和疑问：这一切是否只发生在他怀疑妻子不忠之后？物质需求的满足——所谓"消费社会"——远不能解决欲望的问题，这让他窒息，也让他逃避（就像夏尔处理贝卡拉的尸体一样，将其慢慢地装进罐子里）。他首先出现在埃莱娜家，后来又出现在夏尔家。

场面调度集中在两个元素上，首先是丈夫和妻子的分手。他们属于不同的空间（办公室和家），摄影机轮流跟拍他们。为了强调这个差距的效果，夏尔在办公室享受妻子不在场的幸福。当他们出现在同

[1] 见第二章。

[2] 与此同时，夏尔的合伙人保罗是个跑步运动员。他有一个理论，坚定了夏尔的决心："大多数女人相信自己对性非常重视，但实际上，她们根本不把性放在心上。"后来，夏尔对埃莱娜说，自从保罗睡过布罗吉特，他的这位身穿迷你超短裙的乖巧秘书就变成一个不可理喻的人，必须摆脱她。这与夏布罗尔以前影片中表现的规则相违背。保罗（在这里只是一个次要人物）没有从身体上消灭夏尔，但他的影响足以使夏尔走向杀人，吞噬自己潜在的后果。

一镜头中时，画面会将他们放在不同的空间。在卧室的第一夜，埃莱娜被分切在灯火通明的三角形浴室里，她正在修脚指甲。而这时，摄影机用整幅去拍已经睡下的夏尔。我们连续跟随他们到达不同的空间，此后，他们只是在最后一个镜头里汇合，这是一个假设。

第二个书写原则是静止。不是说影片用固定镜头拍摄，相反，摄影机一直处于运动中；不是跟拍每个人物，就是用移动、变焦和全景镜头表现物质或心理细节。摄影机的每一次移动都是自相矛盾的。人们想接近因不明白情人为什么失踪而正在床上哭泣的埃莱娜，摄影机却在几秒钟后表现出相反的轨迹。在影片开始时，夏尔就对母亲说："我的生活方式上的一丝变化都会打乱这种和谐。"

他的全部问题，就是要重建被欲望这个令人不安的神秘瞬间打乱的和谐。作为精神顺势疗法的信徒，夏尔采取了以恶治恶的办法。在自己的罪行面前，他毫无罪恶感，就像埃莱娜对待她的情人。破戒的完成不可能不打乱表面效果，夏尔不需要别人的坦白或忏悔。他用贝卡拉的消失来掩盖自己妻子的罪行，而埃莱娜用烧掉情人照片这个表明夏尔罪行的证据，来掩盖自己丈夫的罪行。这不是要按照柏拉图或基督教的观念将可见物与暗藏物对立起来，而是要用超级遮掩法提高暗藏物，即藏得很深的秘密的价值。夫妻间背叛的升级导致凶杀的升级。从这些表象上看，世界只是一个面具，但这个面具与面孔混淆不清，这就是主人公的阴谋无法被看透的原因。在共同的秘密中，善不再对抗恶，它们在认同中相互抵消了，如同影片用解除进行建构。运动等于静止。在最后一个镜头中，移动—变焦镜头的技术手段反过来被用于象征性地否定夫妻的身体分开。以前，夏尔与埃莱娜在一起时，不知道他们结合的基础是什么；现在，他们结合在一起不是因为罪行

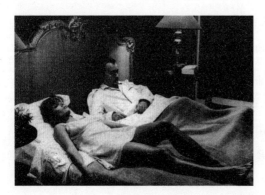

斯特法妮·奥德朗（饰埃莱娜）与米歇尔·布凯（饰夏尔·德瓦雷）在《不忠的女人》中

斯特法妮·奥德朗在《不忠的女人》中

本身，而是因为秘密。恶反而成为夫妻和社会新契约关系的悖论基础。这就是一个盲点，在这里，只要保持盲目，事物都可以存在。在一个把标准和精神健康视为最高价值的世界中，夏尔认为稍许的疯狂（《我疯狂地爱着你》）不仅是一种解药（如《傍晚前》中的马松），还是一种新平衡的基础。可惜，这是想象中的平衡，没有使他重获埃莱娜的爱情，却向她表明他的爱可以超越任何界限。实际上，他离爱情越来

越远，并且只能如此。在最后的著名镜头中，他的眼神落在妻子和儿子身上，这种眼神的张力反映了他撕心裂肺的矛盾，而埃莱娜的面孔充满着欣赏而不是忧虑。这是疯狂的爱情，也许怎么理解都可以。

《傍晚前》：秘密之夜

《傍晚前》[1]是《不忠的女人》的自然延续，但它们的区别还是非常明显的。首先，在这部影片中，夏尔·马松（米歇尔·布凯饰）要面对性这个深不可测和令人烦恼的秘密：他杀了情人劳拉（安娜·杜金饰），她是自己的朋友弗朗索瓦（弗朗索瓦·佩里耶饰）的妻子。劳拉强迫他玩施虐与受虐的游戏，结果玩出人命。与《不忠的女人》的主人公相反，他表现出自己的负罪感，至少他承认自己的杀人行为，表达了想要说出秘密的绝对诉求。

尽管两部影片很相似（环境、中产阶级豪宅、家庭、杀人、相同的演员等），但主题截然相反。夏尔·德瓦雷试图维护自己的生活和家庭的秩序与和谐，哪怕通过犯罪；而夏尔·马松犯罪后一直试图毁灭自己的世界。为什么会有这么大的差别？《不忠的女人》的世界是绝对保守的、多彩的，唯一的现代性表现是夏尔的母亲带来的，她总是对儿媳唠叨不停："你应该加强锻炼，否则会变成大屁股肥婆。"相反，夏尔·马松讨厌中产阶级的保守，主张"搞点前卫，避免僵化"。他通过着装（他在劳拉家穿的衬衫）、思想开放（阅读各种倾向的报纸并与黑人女佣同桌吃饭）、家中的布置，创造出一个超越资产阶级标准的世

[1]　见第四章。

界。在《不忠的女人》中，宗教没有发挥任何直接作用。唯一的影射出现在孩子朗诵的影集题目"诸神的起源"：人们这时置身于犹太—基督教情结之外。在这里，我们面对一种"前卫"的生活方式，这实际上是所有人物认同和期望的。房子是弗朗索瓦建的，他是建筑师，可以说是为自己量身定做的。大玻璃窗表现了对透明生活的向往，与弗朗索瓦家沉重的物质封闭形成对比。房间的格局可以适合各种层次，没有任何等级概念，这确定了该片的美学结构。一种迷宫式的交错替代了《不忠的女人》的线性结构。在夏尔的每一次忏悔尝试中，他的坦白都遭到埃莱娜和弗朗索瓦的坚决拒绝，最终迫使他在极度压抑的情形下执行自首和自杀的计划。还有一个细节，餐厅的矮桌具有东方情调，证明他对已经获得的现代西方生活方式的不满，以及回归一个更古老文明的朦胧需要。

如果说夏尔有一个情人，这也是因为他想超脱庸俗的中产阶级道德。从第一个场景开始，人们只能看到他的侧影，在画面的左侧，若有所思。右侧是黑色的，先听见劳拉叫他，然后是劳拉模糊的画面，赤裸着躺在床上。当夏尔把头转向她时，镜头才变得清楚。事实上，夏尔没有能力实现自己的主观愿望。如夏布罗尔所说，他希望"做爱做出点格调来"[1]。情人间的施虐—受虐游戏是有含义的：劳拉叫夏尔"强奸犯先生"，并威胁他如果拒绝，就进行报复（"来玩吧，否则，我会报复你"）。她允许他放开手段，纵情于性，同时又对他进行威胁，惩罚他的欲火，但给他提供性幻想的安全感。过分，太过分了。当她为夏尔摘掉他们第一次做爱后她给他戴上的徽章后，夏尔也消除了走

[1]　与居伊·布罗古尔的访谈，《电影71》第156期，1971年5月。

斯特法妮·奥德朗（饰埃莱娜）与米歇尔·布凯（饰夏尔·马松）在《傍晚前》中

向暴力的最后一个屏障（宗教）。没有了禁忌，也就失去了限度……他就这样跨过了想象与现实的边界。

夏尔后来的行为没有受到所谓内疚或惩罚欲望的影响，而是经受着主张宽容的现代性与自身所受基督教深层教义之间斗争的煎熬。因为这种讲求宽容的现代性可以消化和摈弃一切打乱自身平衡的东西，而基督教教义通过罪孽的概念，[1]给他提供了某种色情体验的必要支持，这种色情体验可以使他超越日常生活的平凡与无味。[2]他与埃莱娜长久的道德争论不无含义。"这与是非无关，你在用病态的肉欲伤害自己。"

[1] "我本应该先拍《分手》，然后拍《十天奇迹》，最后拍《傍晚前》，因为故事旨在拒绝上帝的概念，这是对《旧约》的威胁和报复……而《傍晚前》要用它对犯罪的焦虑来揭露《新约》的道德。"与居伊·布罗古尔的访谈，《银幕72》第1期，1972年1月。

[2] 人们发现夏尔这个角色，其持久的性欲在不打破生育秩序的条件下是可以接受的。此外，夏尔是干广告的，人们看到一个洗涤用品的招贴广告不时地出现在影片中，与其他事件同时出现在相同的镜头中。基督教原则在这里被用来兜售一种产品，以增加利润："过错可以消除肮脏。"相反，会计做假账（与保罗和夏尔共谋，他们没有提供必需的票据），以便带一个"女孩"潜逃。他的反抗不是彻底的，他被捕是因为他给妻子寄了汇票，但他对夏尔（也是对观众）喊出一句脏话，这是夏尔根本做不出来的。

她解释道。她相信他完全是无辜的，人们无法对自己在噩梦中的行为负责。他本该为自己的幸福拼搏。弗朗索瓦也这样认为，他劝说夏尔自首于事无补，要首先为埃莱娜和孩子着想。其实，早在他们谈论房子装修时，他就承认曾被夏尔忽悠得超出了自己的想象范围。在这里，他肯定夏尔会与埃莱娜上床；如果是劳拉的话，会让人猜想，他们夫妻生活的失败，在多大程度上与性游戏中拒绝超越某些界限和面对不当想法有关。

这两种情况都有对想象世界的看法，它涉及夏尔与劳拉的关系，也涉及杀人（让我们忘记这些征兆，弗朗索瓦大概是这样说的）或他对于被审判的迷恋。夏尔试图通过使用善与恶、罪孽与负罪感、正义与和平等观念，重新看待曾经被消极道德观摈弃的禁忌和破戒概念。只有这两个概念在支配他的行为，并使他的情欲带有神圣色彩。然而，当他回到来源于自己所受教育的基督教教义时，他试图进行的超越便不再轻松，而基本上是压抑和毁灭性的。

在与埃莱娜做最后一次讨论时，夏尔再次试图拒绝这个秘密，但她必须跟他谈劳拉的事。埃莱娜接受了，但只是为了否认这一罪行的真实性，把它变成一场噩梦。于是，一个椭圆形的镜子反射了她的分裂。她无法承受夏尔的负罪感，无法接受这个摧毁夏尔及其表面和谐的罪孽概念。慢慢地，夏尔接受了自己行为的非理性。自首与客观的道德概念无关，而是与道德概念的主观融入和由此产生的受虐相关。但他本人无力通过自杀结束忏悔和摆脱这个秘密的重负。他只能借埃莱娜之手来接受它，他需要她的帮助。同前面的埃莱娜一样，他也反映在浴室的镜子中。这时，埃莱娜正给他准备他要的安眠药，人们会猜想这个剂量一定是致命的。夏尔只有在否定自己时才同意重新融入

这个社会的表象世界。他最后的遗言有双重意义："天黑了。"对埃莱娜而言，这是他走向犯罪，以及现存社会秩序的基础。因为夏尔·马松不同于夏尔·德瓦雷，他没有能力接受恶，埃莱娜只能替他接受。马松只有在自己消失后才能解决自身的矛盾。埃莱娜维护了家庭和情感的门面，却在使他们的爱情破镜重圆的行为中失去了夏尔。

《维奥莱特·诺吉耶》：社会新闻的秘密

人类与性或死亡相关的阴暗部分是无法解释的。这也是恶的问题，在一些神学家看来，恶表现了人在面对无意义时的精神崩溃与焦虑。无论我们如何解释罪犯的行为，总有一部分原因是用强迫症细节分析不出来的。它可以是朗德鲁那个著名的记载他所有支出、捋胡子方式以及爱好歌剧的小本子。对维奥莱特·诺吉耶而言，它是对魔鬼的热爱，也是她无休止地改变自己的笔迹以模仿医生笔迹或他的谎言癖的方式。对于这些问题，人们可以做出各种各样的解释，但这些都只是无法证明的假设。

即使在一些评论和解释俱佳的影片中，也存在封装秘密的部分。似乎导演对于逻辑的痴迷只有一个目的，就是直击事物核心，即不可解释性和无意义。这也是克洛德·夏布罗尔作品的特点，这个特点甚至比其主题和风格还要突出。人们可以重现《血婚》中情侣锒铛入狱的轨迹，但永远不会知道诱使他们如此无意识地做出出格之事的原因，也不会知道是什么让《不忠的女人》和《傍晚前》中的夏尔们从想象走进现实，而其他人在相同的环境中却能承受这种条件反射，保留幻想。在《连环计》和《奥菲莉娅》这样既完全符合逻辑，又能从心理

学上得到解释的影片秩序中，查理和伊万的"疯狂"是合理的，这种疯狂在夏布罗尔的影片中被迂回表现，不是作为一个医学上的病理或病例（忧郁症、强迫症等），而是作为一堵不可逾越的完全不透明的墙，它的另一侧是"正常性"。"如果这是一个疯子，你们无法理解他，哪怕你自己也是疯子。"《制帽人的幽灵》中的一个牌手这样说道。

《维奥莱特·诺吉耶》来自夏布罗尔最喜欢的范畴，即界于逸事与奇谈之间的社会新闻。社会新闻的特点是什么？罗兰·巴尔特在《社会新闻的结构》[1]这篇经典文章中提出一种分析，将夏布罗尔作品中出现的大量人物做了分割。首先，巴尔特区分出政治谋杀，只有这种谋杀属于社会新闻。政治谋杀实际上涉及一种先于它而存在的知识，即政治。在《朗德鲁》中，克雷蒙梭利用朗德鲁这个魔鬼来掩盖一个令人怀疑的和平协定。最明显的例子是《血婚》中的省长："当社会新闻发展时，政治在倒退。"社会新闻本身就是证明，其自身包含了全部信息："它的内在性决定社会新闻。"（罗兰·巴尔特语）如果说它不反映外在因素，这是因为它本身包含一种因果关系，但这是一种畸形的因果关系："纯粹的（典型的）案例都是由于因果关系的混乱而构成的，好像这个节目……开始的时候，这种被不断确定的因果关系早已包含一种失效的苗头，好像这种因果性只能在它开始迂腐化、开始消失时，才能拿出来消费。"（罗兰·巴尔特语）对先验性的摈弃和对推理因果关系的质疑也体现在《马屁精》《丑闻》或《十天奇迹》中，它们都促使夏布罗尔挖掘社会新闻这个领域。

社会新闻的不可解释性也来自警察工作的结构：一个神秘的罪行

[1] 载于《评论集》，子夜出版社，1964年。

是由一种"迟来的因果关系"（罗兰·巴尔特语）构成的。侦探的作用是"找出将事件与其原因分离的奇妙和无法容忍的时间"，"结束对事物提出这些可怕的为什么"。在警察对传统悬案的侦察模式方面，巴尔特言之有理。但人们发现，在夏布罗尔的纯侦探电影中，对"谁"和"为什么"的解决只是一种提问的新方式：谁是德奥，谁在《十天奇迹》中最有罪？在《丑闻》中谁杀了谁？在《傍晚前》的结尾是否存在凶手？有时，影片把这种模糊性当作自己的主题和脉络，如《禽兽该死》。在两部《拉瓦丹探长》中，是探长本人混淆线索，不仅颠倒罪犯与无辜，甚至颠倒有罪与无罪的概念。

在社会新闻中，罗兰·巴尔特还找到夏布罗尔的另一种形态："人们根据思维套路，在等待一个原因，结果却出现了另一个原因。"这方面的例子很多。夏布罗尔甚至延伸和颠倒了这个过程。最明显的例子是他根据亨利·詹姆斯的小说《德·格瑞》改编的电视剧。

小原因、大后果、符号的增加、值得怀疑的偶然的因果性、巧合关系、宿命观点、"正在这时……发生……"的反衬套路（这是经典悲剧的"看家本领"）等各种元素，被巴尔特一一描述出来，作为不符合社会新闻结构的成分，暗示了许多夏布罗尔电影的环境或人物。让我们记住这位符号学家的结论："上帝在社会新闻后面游荡……这是一个暧昧的区域，事件被完全作为一个符号来体验，而这个符号的内容是不确定的……它的作用好像是为了在当代社会中保留这种理性与非理性、可笑与不可测的暧昧性，而这种暧昧性在历史上是必要的，因为人需要符号（这让他们安心），但也需要这些符号内容的不确定性（这使他们可以不负责任）。因此，人可以通过社会新闻依从于某种文化，同时也可以在最后时刻让这种文化充满人性，因为他赋予事实发

生的意义，可以不动声色地摆脱文化的人工性。"

同任何社会新闻一样，维奥莱特·诺吉耶的逸事也只有几句话。1933年，这位铁道维修工的女儿给父母下毒，只有父亲死亡。第二年，这个案子引起关注。有人指责这是弑父，女权主义者尤其是超现实主义者则用保罗·埃吕雅的诗为女孩辩护："她梦想解开，也解开了用血缘关系束缚毒蛇的致命纽扣。"就夏布罗尔世界中的所有成员而言，维奥莱特无疑是最暧昧、最无法理解、最多变和最矛盾的人物，她超越了朗德鲁，或《鹿》中那个叫维的人所能带来的神秘色彩。

如果说夏布罗尔的世界表现出与社会新闻有某些相似的结构，那么人们很容易将它们混为一谈。维奥莱特·诺吉耶的方式属于社会新闻，但这只是故事原点。人们清楚地知道在这样一个主题中真正吸引夏布罗尔的是什么：试图近距离揭示内在性。"事实是可以讨论的。"夏布罗尔很喜欢重复这句话。但维奥莱特的罪行却是这部影片唯一不能讨论的事情。她从未否认过自己的罪行，但她指出了各种矛盾的证据，如父亲强迫她发生乱伦关系（尚未证实）；为了得到金钱，她同做妓女生意的男朋友让·达班（让—弗朗索瓦·卡罗饰）一起去奥罗纳海滩。伊莎贝尔·于贝尔的形象与表演完美演绎了维奥莱特内在的不透明性。她从不让自己的角色有心理障碍，也从不给这个人物添加相关的可能知识。当维奥莱特看着父亲吞下致命毒药时，她的思想是不可破解的，或者说人们可以从中得出无数种相互成立或彼此矛盾的解释。

如何在一部戏剧，尤其是一部电影作品中表达一种与外界毫无关联的事物或个人的概念？只能靠积累这些原因，哪怕这些原因达到过分和荒谬的程度。有评论者指出："解释的成分越多，它的情况就越不

可理解；解释不是在澄清人物，而是使其变得更加复杂。"[1]该评论没少对这个问题下功夫，提出了所有可能的假设：历史的（法西斯主义抬头）、社会的（整个小资产阶级的悲惨与窒息）、家庭的（乱伦）、伦理的（狭窄房间中严格的、混居的卫生和贞洁原则）、心理的（她的父亲不是亲生的，而是身居高位的神秘的爱弥尔先生）、医学的（由卖淫引发的感染性疾病——梅毒），或者对浪漫生活的迷恋（维奥莱特有预兆的梦，她看到达班从大海中裸体走出来时还不认识他），还有前面提到的女权主义和超现实主义者的幕后解释。但所有这些动机（当然还有其他没有提到的动机）都被统统交代在同一个镜头中。它们在维奥莱特光滑的、不露声色的冷漠面孔上一一滑过，没有留下痕迹，就像她在回答法官的问题时所使用的各种理由，就连她本人似乎也不准备说清楚。

这种尝试的弊端是因意义的堆积而害意。矛盾点在于，它不是阻隔解释，而是刺激解释。大多数批评家在对夏布罗尔拒绝给出答案的做法大加赞许后，却选择自己去解释，让·纳尔波尼在一篇精彩的分析中指出了这一点，尽管我们对结论不敢苟同："所有解释不是排除或让人产生一种空洞和缺失的印象，而是反过来，最终构成一种形态，虽然是异质的，但却是常见的，是模糊和凸显的，这种说法从何而来？"[2]纳尔波尼将这种败笔（相对于《淑女们》的成功）置入语境的概念中，由此保留包含着重建社会新闻这一简单存在，以及对它的认同并再现其可能性的可信度。

[1] 雅克·弗什和让—克鲁德·波奈的访谈，《电影家》第398期，1978年6月。

[2] 《电影手册》第290—291期，1978年7—8月。

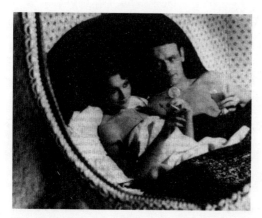

伊莎贝尔·于贝尔（饰维奥莱特·诺吉耶）与让—弗朗
索瓦·卡罗（饰让·达班）在《维奥莱特·诺吉耶》中

　　不过，如果说这位导演痴迷于混沌、荒谬、空虚和无意义，那么原因在于他是电影导演并且知道"任何影片都是混沌不存在的证明，因为它可以组构混沌元素"。在一次关于社会新闻的辩论中，他阐释了自己的观点："它可以让人们在一块坚实的土地上盖一间小屋。因为它真实存在，……人们无法将其限制在社会新闻的层次上。另外，我认为从视觉上看，这是不可能的，……一个真正的社会新闻在写成剧本后就不是社会新闻了。"[1]因此，社会新闻是一种手段（"我认为社会新闻是一种风格形态"）而非目的，把它变成影像的简单举动包含着某种视角。但它的关注点是要摆脱，至少部分地摆脱预设的解释和历史的定式："社会新闻中让我感兴趣的是它的缺口，它可以永远准确地进入在历史上已经获得的确定性中。"这是一个坚实的基础，因为一种真正的

[1]　1982年克洛德·夏布罗尔、保罗·维奇利、阿兰·卡尔波尼耶、瓦朗斯与《电影与历史》见面会的组织者们的讨论，主题是"社会新闻"，《电影82》第185期，1982年9月。

纯电影再现离不开它，它不属于任何外在主题。《维奥莱特·诺吉耶》就是一部绝对只属于夏布罗尔的世界、属于他的形式和主题的影片。

一般来说，人们会忘记这部影片的一个重要部分，即它的结论。这是导演用中性的声音讲出来的结论，但这里不乏某种讽刺性的狂喜。在维奥莱特被判处死刑后入狱的画面中，人们得知几个月后她被勒布伦总统赦免了死刑，后来又被贝当减刑（因为表现好），最后因戴高乐将军的特赦令而获释。她曾想过当修女，但最终嫁给典狱长的儿子，做起生意，生了五个孩子。后来，在死前几个月，她作为一个特殊的普通罪犯获得平反。我们可以断言，如果没有这个结论，诺吉耶案件肯定不会这样吸引夏布罗尔。大部分观点都集中在维奥莱特·诺吉耶行为的疯狂、变态、畸形上，也就是说让未知物变成已知物，让无意义变得可以解释。但这些理论都遭遇现实论据的颠覆。

在前面提到的辩论中，夏布罗尔把大仲马变成了"我所知道的最好的历史学家"。他的描写从未失去逸事的真实性，但他"让我们在这些历史中看到了一种诗意的视角，这胜过任何分析"。对于诺吉耶案件来讲，逸事和它本身的意义（而且也无法证实）对夏布罗尔已经不重要了。

在克洛德·夏布罗尔奇特的内心活动中，维奥莱特罪行的唯一意义是向逻辑提出挑战：这是最大的破戒，因为它残忍而又无法解释。超现实主义者把它看作一种控制，其实不无道理，但真正的意义在于社会秩序控制这一罪行的方式，也包括维奥莱特本人的配合。她认为自己的动机始终是无意识的（在监狱中，她坦言她爱母亲，但她不理解母亲），但她只有在完成她认为必须做的事情后才能融入这个社会秩序（她承认为此计划了很多）。以前她拒绝工作，热衷于过所谓大学生

青春期悠闲自在、来钱容易的生活。犯罪后，她只求母亲的理解和原谅。一旦获得母亲的原谅，她就变成模范囚徒，她对一名狱友说："看管对我说，她可以为我找份工作。"她利用父亲犯下的乱伦罪来进行推理和辩护，获得了母亲的宽恕，也保守了爱弥尔先生的秘密，它是母亲错误的象征。然而这些不能说明她是清白的。维奥莱特·诺吉耶的罪行确定了一个奇怪的社会契约：工作与性生殖的秩序，包含着为了维护其平衡而进行的破戒，以及集体性的秘密和赦免，世俗的救赎正来源于此。

《醋鸡》和《拉瓦丹探长》

克洛德·夏布罗尔此后的作品是对《维奥莱特·诺吉耶》（它本身是前面影片的结果，人们会明白的）提出假设的总结。它们之间的重要区别不是罪犯把社会逼上死路，而是社会通过它的代表必须作恶、犯罪和违规。这两部影片的主人公都是让·拉瓦丹探长，它们没有给夏布罗尔的作品带来什么新东西，但人们可以从经典的警察主线中发现许多话题和情境。这些警察话题的发展是不容忽视的。《醋鸡》中的显要人物（自1984年政治更迭）不再是20世纪70年代的人物（如《血婚》中的比耶布吕）。他们对自己的持久性更不自信，也更加懦弱、更加焦虑。他们需要另一种道德观念，既在形象上有面子，又可在暗地里灵活使用。在夏布罗尔的大多数警探片中，警察都是两面的（如《连环计》《沦陷分界线》《不忠的女人》《分手》《傍晚前》等），都遵循柔情加暴力这一传统套路。拉瓦丹集中体现了这两种元素，是帕斯

瓜[1]以前的"新警察"形象。从表面上看，轻松、和善、幽默；从深处看，采取不正规方式，追求效率，当然也有快感。当事人可以在使用权力时超越一切界限，正如常见的一种说法：只要当上警察，就可以为所欲为；只要出示警徽，炒菜也得停下来。

从此，社会不再是善恶道德的保证。它只需消化不了解的东西，将破戒行为纳入自己的机制，哪怕禁忌是这种机制的基石。规范消失了。社会与其说建立起某些等级，不如说在建立一种口香糖道德，任吃糖者随意行事。在这个意义上，两部拉瓦丹影片相互补充。《醋鸡》表现狂欢景象，因为内在正义的行使会放掉环境制造出来的坏人，却不会放过其他无辜者。拉瓦丹的幻想不会搅乱观众认可的概念。

在《拉瓦丹探长》中，警察本人被牵连到情节之中。他采取的措施是为了保护旧情人及其从中获利的骗局，结果导致一名真正的罪犯被放走，而让一个好人蒙冤。在拉瓦丹的随意性面前，法律也变得随意。由于这样的法律非常危险，所以要披上理解和宽容的外衣，即内在正义的统治。这种正义能够如此，不是因为用一种"自然"的惩罚替代了一个先验秩序，而是因为它允许每个人按照自己野蛮的自由主义规则行事。拉瓦丹从兴趣或情感上（有何区别？）都属于一个非常明确的社会阶层，他只能保护这个阶层的"价值观"。他可以宽容他这代人的一些罪行，但不能宽容所有属于年轻人的生活方式，其实这种生活方式既非无辜，也非无害（吸毒、抢掠、夜总会等）。拉瓦丹选择对马克思（让—吕克·比多饰）施加压力，不是因为他比别人有罪，这样做并非偶然。在这种新道德（模糊的）框架下，恶可以被接受和消

[1]　帕斯瓜曾任法国内政部长。

让·普瓦雷（饰拉瓦丹）与让—克鲁德·布里亚利（饰克鲁德）在《拉瓦丹探长》中

化，但要经过严格遴选。

《面具》深入描述了善良（如《所有人的幸福》）、微笑、礼貌、良心、健康、身体和精神的发展。一个玫瑰色涂层覆盖了这个世界的外表，这个世界服从于可用作宣传的外表，以掩盖虚伪、贪婪和无耻。这个社会不仅消化恶，而且将恶变成获利和成功的唯一源泉。

10 观众的罪行
《淑女们》《爱丽丝或最后的逃亡》《面具》

马里奥·大卫、克罗代尔·诺西诺与克洛德·夏布罗尔在《淑女们》拍摄现场

"我还不知道有哪些影片和书籍是绝不包含罪行的。"

——克洛德·夏布罗尔[1]

用一句话概括克洛德·夏布罗尔的方式是很困难的。一方面，因为他的思考没有定式（幸亏如此）。主题与主题表现方式的选择变化无常，有时听从作者的愿望，有时服从经济、环境的需要。他的观点主要是对外在元素的反映，而不是一个预设的世界观在影片中的延展，哪怕是部分延展。另一方面，他的作品不是要用场景传递一个正面的真理，而是要刺探幻觉这个阻碍清醒和幸福的要素。克洛德·夏布罗尔首先是电影导演，他用电影的形式处理意义的多重性，而这些意义只需对人物、环境和主题进行简单处理就可以揭示出来。当这位导演说他觉得希区柯克不是形式主义者，而是一种风格时——他无疑把这个定义用于自己的工作中——他是想明确地区分真正创造性工作的纯粹技法。

[1] 与让·克鲁德·波奈、菲力浦·保尔·卡索尼和雅克·弗什的访谈，《电影家》第39期，1978年6月。

符号、模仿与隐喻

技法就是玩纯粹的形式，如脱离语境的修辞符号与形态、情感与冲动，这些情感与冲动又催生出纯粹的形式。最初夏布罗尔的作品表现出许多与希区柯克雷同的地方，这首先是因为他承认希区柯克的模式对自己有明显的启示作用。但这种复制如果以纯粹的状态存在，很快就会转变为一个摘引和模仿的游戏，变成一个标志性的影像、一种标签效果和一个瞬间，而不再是一种有意义的参照。摘引的嗜好在两部"老虎"影片中达到极致，对象遍及好莱坞大师（朗格、霍克斯等）。今天，夏布罗尔可以拍摄爱森斯坦电影的段落，在这个段落中，一切都是爱森斯坦的，他的爱好、他的色彩，但绝不是爱森斯坦。他用一个八分钟的压缩版《邪恶先生》证明了他有能力模仿朗格，该片在"电影·影院"频道播出。人们都欣赏这种复制的准确性，但也有一些人表示遗憾，认为雅克·维勒莱的表演使人无法忘记彼特·罗尔的表演。"我尽一切所能，"这位导演解释说，"做一个复制品、一个模仿，不是模仿相同的镜头，而是梦想。我要找到复制和模仿的地方，然后试着寻找窍门；我要做一个镜头，好像我已经找到了这个窍门。……有两个镜头，我认为我找到了朗格在做这些镜头时的感觉，这里还有一个别处的镜头——它不属于《邪恶先生》——但人们觉得它存在于这部影片中，就是那三个家伙接近门口和一个拿卡宾枪的人开门的镜头。"[1]

[1] 与让·克鲁德·波奈、菲力浦、保尔·卡索尼和雅克·弗什的访谈，《电影家》第39期，1978年6月。

　　我们从导演赋予模仿的作用上也可以看到这种经验。首先是对符号和电影工具全面掌握的实践。这主要体现在签约影片中，这些影片的剧本和制片条件实际上不允许有任何个人的东西。如两部"老虎"电影，以及《科林斯之路》《沦陷分界线》和《魔术师》。但是，这些模仿对观众，尤其对评论者而言是一个诱饵，既具有游戏性，也具有教学意义。因此，夏布罗尔的主人公坠入表象的陷阱，他必须战胜幻觉才能获得清醒，观众不得不避免各种完全无理和错误的参照，才能最终发现作者的特殊主题和做法。观众同演员一样容易满足于人为的表面知识，而不去探究陌生的东西。夏布罗尔越是变幻希区柯克的参照，他的作品就越远离希区柯克，这是很有意思的。人们可以想象他在《面具》中玩弄模仿《列车上的陌生人》《迷魂计》《捉贼记》《蝴蝶梦》《摩羯星座下》《深闺疑云》《美人计》《三十九级台阶》等影片时的愉悦（或愤怒），批评者并不知道这些钥匙锁上的门比打开的门要多，而秘密就在门后面。

　　"我喜欢隐喻。"《面具》中的勒卡纽这样说道。但有意思的是，夏布罗尔的影片总是以逸事为蓝本，电影的空间很少。当然，希区柯克除外，他表现大量的符号。莎士比亚、《圣经》、拉辛、歌德、博尔赫斯、巴尔扎克，还有大量的文学、宗教和哲学事件被用于影片中。它们都是线索，如果没有用好，它们就是陷阱。最典型的例子无疑是《十天奇迹》。所有的文化参照都需要一种基督教或秘传的象征性阅读。这种阅读只有与人物的想象和文化结合起来才有意义，而影片却把我们引向一种更加物质的理解。[1]所以，在用一种意义秩序处理夏布罗尔

[1]　见第六章。

电影中的循环人物形象时要格外小心，因为这种意义秩序是夏布罗尔的外在。博尔赫斯的叙事[1]包含普适象征，如迷宫、镜子、河流、老虎等，这些符号带有不可回避的文化含义。但它们不仅限于此，人们只有在博尔赫斯作品的特殊关系中才能进行阅读，而不是通过阅读支配和包含它的某个外在象征物。其实，人们可以用一个诠释家的观点来解释夏布罗尔："在博尔赫斯的作品中，没有上帝，也没有对上帝的寻找，但存在着他为需要而创造的神学，他让这些神学形成对立，从而更有力地摧毁它们。"[2]

因此，在夏布罗尔的作品中存在一个完整的符号体系，让诠释者喜不胜收：有光明与黑暗，有像先觉造物主一样的暴君式人物，有对创世记的隐喻，有产生"创造—堕落—再生"这个循环的启发性思路，有物质的多样形态（土、水、泥、食物、饭、饮料、酒精、烟草），有精神的形态（气体、火），有魔鬼人物（塞尔日和保罗们）或天使人物（弗朗索瓦和夏尔们）。此外，还有抽象形态，比如迷宫、包含2和3的数字；或是几何图形，如三角形、金字塔形、圆形、螺旋形（衍生物有壳类、蜗牛、贝壳、房屋等）。天文学爱好者还可以开心地把夏布罗尔的世界变成这位导演的星座符号，如双重螺线象征的巨蟹座。还可以将其视作一只螃蟹或一只虾，它们是靠壳自保的动物，就

[1] 这个参照绝不是偶然的。除去夏布罗尔对这位阿根廷作家的欣赏，并让《爱丽丝或最后的逃亡》中的女主角朗读《虚构》之外，我们还发现1975年出版的《序言集》中包含许多博尔赫斯写詹姆斯的系列文章，夏布罗尔两次改编詹姆斯的作品（拍电视片）。他还改编过歌德的作品（电视片《选举的关系》）、《麦克白》（改编成戏剧），以及路易斯·卡罗尔和比奥伊·卡萨雷斯的作品（如卡罗尔的《爱丽丝漫游仙境》《镜后》和卡萨雷斯的《莫雷的发明》，都为《爱丽丝或最后的逃亡》提供了许多情境资料）。

[2] 《博尔赫斯谈博尔赫斯》，子夜出版社，《文豪》丛书。

像夏布罗尔式的人物一样。

这种解释形式同精神分析的解释一样，仁者见仁、智者见智，都属于电影本身的素材，属于可以在材料上进行结构的电影的特殊用法。

玻璃、镜子和影子

在这些循环出现的元素之中，玻璃和窗户占据特殊地位，它们无疑让人联想到电影银幕。人们透过玻璃看到的东西可以属于想象的范畴，或简单的思想反射，但与希区柯克和朗格的电影相反，夏布罗尔的世界观既遵循物理规律，也遵守重力规律，人们看到的东西总是客观、真实、可触摸的。主观的东西是观看者的视觉和解释，于是玻璃标志了意识与世界的几乎不可逾越的边界。

在《连环计》中，父亲亨利（雅克·达米尼饰）和妻子泰莱兹（玛德莱娜·罗宾逊饰），从他们的房间中看到拉兹洛·科瓦奇（让－保罗·贝尔蒙多饰）带着一个朋友回到家。每个人根据各自的爱好对这个客观视角做出反应，因为我们知道在如此被窥视的空间中——但观众看不到——还有雷塔（安东纳拉·罗阿蒂饰）的家，她是亨利的情人。泰莱兹完全从负面看待这一情境，并借此敲诈：她允许丈夫延续自己的隐情，只要他能赶走拉兹洛，因为她的女儿伊丽莎白（让娜·瓦莱里饰）爱上了他。反过来，亨利也想起（闪回镜头）他对雷塔的激情和与拉兹洛的共谋，从中获取必要的精力以对抗（暂时的）自己的妻子。

这样的例子很多，但还有更加常见和更有意义的特殊例子，如透

过行驶汽车的挡风玻璃看到的风景。这是夏布罗尔电影的首创影像，如《漂亮的塞尔日》中弗朗索瓦回家乘坐的汽车。这种影像表达了一个概念，即对一个封闭在自己的意识和躯体中的人，这是一种流动的和不可触摸的真实。

在《爱丽丝或最后的逃亡》中，女主人公绝望地尝试逃离那个在她发生车祸后收留她的庄园，她在自然中拼命狂奔。每一次都会遇到阻碍，把她带回原点，好像她无法穿越这堵把她与现实隔绝的玻璃墙。当这条可以是阻碍也可以是保护的边界被打破时（最后一个段落），就会出现想象与现实、内在与外在的混淆，即死亡。

玻璃或窗户只是电影手段的一种理想隐喻，即一种不扭曲看待世界的方式。夏布罗尔显然没有上当。由于摄影机无法完全客观地重构现实，可能转入视角的主观性，所以玻璃总能表现某种距离或主观性的效果。距离，首先是框（窗框、门框），银幕框中的框。所以，《制帽人的幽灵》中的拉贝才会观看他的女佣在厨房洗澡。它还是一种遮掩，卡舒达女儿房间的窗帘遮挡了她的部分裸露的身体。由于欲望对象被遮挡，他只能调动自己的意淫。对于从车内观看风景，夏布罗尔经常搭配从车外观看人物的影像，让他实际看到的映象与之重叠。比如，在《爱丽丝或最后的逃亡》中，车的挡风玻璃在这个幸福女人的脸上反射出被撞的玻璃星形裂纹折射的树叶：一个客观的映象一丝不苟、不可避免地与一个主观的反射叠加在一起。

这样的干扰甚至可以发展为完全不透明的程度。比如，在《表兄弟》中，当保罗和弗罗朗斯洗澡时，夏尔可以看到他们半亲半打的游戏。每个人都在这个隐喻的银幕上投射自己的欲望：对保罗，是自己胜利的场景；对弗罗朗斯，是烦恼与分手的欲望；对夏尔，是被压抑

的幻觉。在《维奥莱特·诺吉耶》中，从第一个段落开始，当女主人公离家完成杀人后，她好像被自己的影子牵着走。在此之前，这是违反一切物质逻辑的：影片试图发现她正在受一个阴暗的精神世界的支配。这种影子戏剧通过《制帽人的幽灵》中拉贝的调度被表现得更加具体，他已故妻子以模特的形式出现，定格出他的幻觉和操纵表象的欲望。

从玻璃到镜子只有一步之遥，两者在夏布罗尔的影片中都表现出自己的从属关系。我们有幸在这次研究中举一两个例子。镜子无疑涉及替身、映象、想象、颠倒和彼此占有（精神上）的概念。每一种情况都有其特殊性，对它的分析可以写成一本书。我们在此只举一个有意义的例子，这是前面《连环计》中摘取的场景。在泰莱兹与亨利的争吵中，由于亨利一直受妻子的支配，所以我们能从这位美发师的镜子中看到他的映象。当他决定做自己并追求自由时，他的映象走出镜子，摄影机直接对准他（在浴室）。夏布罗尔对镜子的运用与捕捉身体密不可分，身体的影像是纯粹的表象，可以由看他的人随意操纵。只有在破碎的镜子中，如人们在夏尔·雷尼耶（《分手》）脚下看到的情况，才会有出路。这时他决定走出自己的麻木。同玻璃一样，镜子赋予电影隐喻，电影也可以把世界变为假象。

除这些元素外，人们还可以加上其他更直接的元素，如反射器。在保罗（《表兄弟》）的阁楼中，它在空转。此时保罗向夏尔宣布，他决定与弗罗朗斯生活在一起。或者如《奥菲莉娅》《老虎爱吃鲜肉》《禽兽该死》《傍晚前》等影片中的"片中片"。一些影片是对电影的思考，这合乎逻辑。有些非常直接（通过电视），如《面具》；有些通过影像的魔术和魔幻的技巧，如《爱丽丝或最后的逃亡》；有些则是隐喻

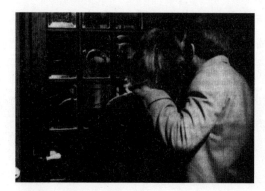

玛德莱娜·罗宾逊（饰泰莱兹）与雅克·达米尼（饰亨利）在《连环计》中

的，如《淑女们》。在所有这些不同的方式中，除去极特殊的逸事，观众在电影这个装置中的位置是核心要素。

《淑女们》，大厅里有凶手吗？

人们知道，批评界对《淑女们》的看法是很保留的："腐败、无耻、堕落、厌恶女人的人、下流、愚蠢、卑鄙、集中营世界、不信任、邪恶，是地道的维特·哈兰[1]的传人……"这些几乎众口一词的反应可以概括为两个论据：一方面，人们为《漂亮的塞尔日》这个"乡村专栏"和《表兄弟》这篇"社会批评"（？）表示遗憾，《淑女们》缺乏"现实主义"（商店里没有顾客），人物格式化；另一方面，它过于现实主义，也就是说，悲观、忧郁，没有一丝希望，仅用几个积极方面、几道"阳光"无法抵消这些"女店员"的缺点。

[1] 维特·哈兰，德国剧作家、电影导演。

这些有时出现在同一篇文章中相互矛盾的观点表明，影片亏待了观众和评论家。那么，作者的视角表现在什么地方（因为人们已习惯把热古夫与夏布罗尔的名字联系在一起）？由于观众无法认同人物或站在他们的立场考虑，只能得出自己的看法，并传达自己对于影片和导演的判断。在这些影像中，在什么地方可以找到不信任、无耻、邪恶和法西斯的蛛丝马迹？这些感受只能来自观众的反应、思想和意识形态，导演给观众提供了一面电影发明以来最具欺骗性的镜子。如果有一部影片，夏布罗尔在其中拒绝对这个小社会进行任何判断，不设任何道德、美学或哲学——正如马尔罗尔所说的"缺少视觉想象力"——的视角，那么一定是这部《淑女们》。

"只有现实吸引我，"这位导演肯定地说，"与此同时，我认为我们也不能用愚蠢的现实主义来表现现实，因为真实存在于表象之后。……现实主义是对事物表面状态的描写。这没什么意思，虽然不可缺少，但只有它是不够的。"[1]

从片头字幕开始，《淑女们》就已经在表现这种现实主义了。汽车围绕巴士底广场转圈就是最纯粹地记录现实。如果仔细看，人们会发现相同的镜头在这里重复了三遍，首尾相接，没有断续，是一个近乎完美的衔接镜头。由此引出影片的"形式"，现实只作为这种形式的支撑点：流动性或永恒的回归，以及螺旋、插入、走向自我深处与死亡的渐进和退化等概念。

影片如同一个描写家庭用品商店里四个女售货员日常生活的"专栏"。她们是让娜（贝尔娜黛特·拉封饰）、吉内特（斯特法妮·奥德

[1] 与安德雷·科尔南和帕特里可·戈里耶的访谈，《电影》第279期，1975年12月。

朗饰）、丽达（吕西勃·圣·西蒙饰）和雅克琳娜（克罗代尔·诺西诺饰）。时间用在表现她们在商店中的漫长等待和溜出去的经历上，外面是这些姑娘的期待与实现这些期待的尝试。在这个"现实主义"的基础上，夏布罗尔进行了一次彻底的提炼和集中手术。对于前面提到的人物，他给她们只配备上相应的男性伙伴：两个勾引者、一个小士兵、一个儿子、一个送货员，还有"老板"、出纳兼领导，以及跟踪雅克琳娜的骑摩托车的安德雷。地点被压缩在几个地方，除商店外，还有一家夜总会、两家餐馆、一座动物园、一家杂耍歌舞剧场、一个游泳池、一间舞厅，以及巴黎的街道和乡村。

人物没有任何深度，只有四个女主角的愿望，而这些愿望如此相似，好像出自同一个人，或是来自四个不同的角度和四个发展阶段（同样，两个勾引者也构成了激情型和羞怯型两种类型）。影片的意义不在这些人物，只能从纯电影结构上去理解。其概念与结构的抽象性反而更加具体，即影像与电影本身。

这部看上去草率和无拘束的影片是一部极其精心、严谨的作品，它的结构建基于场景与场景的准确关系之上并逐渐推向极致，将影片的四个不同阶段衔接起来。女售货员整日在商店的玻璃橱窗后面消磨时光，这相当于一个玻璃笼子，透过它，安德雷有时会窥视她们。在动物园，她们观看关在笼子和玻璃屋中的动物。摄影机强调这种相似性和可逆性，不断转换女看客与动物的视角。最后一支圆舞曲呼应了她们在片子开始时走出夜总会，而一个最核心的场景出现在音乐厅。雅克琳娜在乡下被杀的时刻由鸟叫来体现，与动物园这个唯一的外景时刻形成对比。

更有代表性的是剧情的渐进分为四个部分，每个部分针对"淑女

们"中的一位，节奏由她们所在的商店场景调节。让娜代表最重要的阶段，也是四个女人相同意愿中最物质的阶段。雅克琳娜被两个十分相像的勾引者带走，并同其中的一个上床。这次经历看上去没有给她带来特别的满足，但由于她只向生活索取纯肉体的满足，所以对她的描述没有更多的笔墨。丽达追求更高的社会地位，但为了走出现状，以及想通过结婚获得中产阶级被尊重的感觉，她必须改变自己。为了讨好公公婆婆，在餐馆里，她的平庸的未婚夫教她如何穿着、如何点菜，并教给她几句关于米开朗基罗的套话。

丽达受到的屈辱被坐在不远处的姐妹们看到，但与吉内特受到的屈辱相比，这不算什么。吉内特为了在娱乐圈获得成功，必须改名更姓，还要换服装、改变头发甚至舌头的颜色。一天晚上，她的姐妹们在杂耍歌舞剧场看到她正扮演意大利歌手，这是她固定上班的地方。面对她们，她意识到自己的幻想破灭了。

雅克琳娜的期望最高，也最纯洁、最浪漫，她毫不犹豫地对两位勾引者表示出轻蔑。让娜却接受了他们粗俗的玩笑和过分的亲密，而对礼貌的送货员十分冷淡，因为他只有一辆三轮摩托。真正吸引雅克琳娜的是那位神秘的摩托车手，她对此人最为中意。她顺从这位正义和摩托化的天使，对他在餐厅中有些庸俗的举止视而不见，他的下流玩笑让人联想起那两位勾引者，而他也将在田园牧歌的氛围中掐死雅克琳娜。

夏布罗尔为奇异车祸的场面调度准备了很长时间。安德雷突然兽性大发，而这正是雅克琳娜想要的。她亲吻摩托车豹皮面料的坐垫，这是她第一次这么接近他，她的手抓到他脖子上的围巾。当她在动物园里看到安德雷时，她又一次做出这种先兆性的动作，露出满意的微

笑，这时镜头向我们展示了一条蟒蛇。当一只被雅克琳娜比作小猫的老虎扑过来吓她一跳时，这位神秘的摩托车手的脸上露出一丝苦笑。

雅克琳娜的浪漫憧憬很像对死亡的追求，幻灭导致她的香消玉殒，这是一个普通的话题，但被很好地图解了。这取决于影片的抽象，以及社会与历史语境的缺场。

夏布罗尔的话题并不在这个信息中（当然，它适用于他的所有影片）。人们可以发现，《淑女们》从头到尾是由场景的概念结构的，每个人都可以从场景中看到自己。它把餐馆、泳池变成场景地，甚至当安德雷来看雅克琳娜时，商店也变成了场景地。这种在动物园中常见的看者与被看者之间的可逆性，也存在于杂耍歌舞剧场的场景中，摄影机会突然用台上表演者的视角来看观众。实际上，我们——电影观众——才是被他们观看的对象。这不是间离效果，而是容纳效果。

可以说，正是这种容纳引发了一片批评声。雅克琳娜死于何故，难道不是观众的欲望吗？因为安德雷是观众的代表，这个无处不在的"流氓"从第一个场景到最后一个场景都在窥视这些"淑女"。他的任务一旦完成，欲望一旦满足，便拂袖而去。由于在这个故事中，哪怕是在最令人窒息的时候都没有发生什么事，所以，当两个勾引者将雅克琳娜的头多次压在泳池的水中时，我们和她一样，希望——摄影机随她一起入水——有人来救，把她拖出水面（我们和她一起）。我们让安德雷代表我们，他名副其实地代表着我们。对于她和我们而言，应该发生点什么事，哪怕是一次凶杀，以便把日常生活变成一次历险，把一个单调的纪录片变成一部故事片。

最后一个场景又把我们送回起点，舞厅中一个陌生女人坐在桌旁。这里有一个明显的元素：安德雷不在了，我们可以把罪责和犯罪需求

淑女与勾引者

推卸给他。摄影机最终停在一个转动的球体上，球体上无数的小镜面反射着光。这是想象、幻觉的奇迹，片中人物以此为生，而观众以电影为生。罪行不只毁坏社会秩序，还是一份契约的核心，每一个买票看电影的观众都签订了这份契约。

《爱丽丝或最后的逃亡》：观众是牺牲品还是凶手？

《爱丽丝或最后的逃亡》是夏布罗尔涉足魔幻片的唯一尝试，也是蕴含最多文化参照的影片，尤其是文学的（以路易斯·卡罗尔、博尔赫斯、布扎堤、比奥伊·卡萨雷斯最为突出）、哲学或宗教的（所有关于死亡的观念都得到体现）。实际上，影片是符号与象征在完全由日常生活元素构成的背景中酝酿的一颗毒瘤宇宙。在这里，似乎一切都可以彼此关联，可以在一个极端情节的结构中相互混淆："这个整体，连同它的两种结果，实现了一个不可思议的几何形态：一个自返式螺旋

形态，就像一只蜗牛的贝壳螺线可以返回自己的中心！"[1]

让电影成为这种新颖作品的中心是不言而喻的，老韦尔热尼（夏尔·瓦奈饰）说得透彻："我们是为你们准备的场景，但我们不仅仅是场景。"

这部关于死，也涉及生的影片源自儿童的想法。爱丽丝面对的奇妙国度，要求观众对一切都有惊奇感，也要求他们接受这个场景的真实性，而不去追问和解释。观众必须进入迷宫，这场迷宫游戏通向知识和生死的神奇与秘密。这是一个困难的承诺。导演信守了这个承诺，但观众难以理解。这毫不奇怪，因为这种做法就是让观众放弃自我和自己的特权。观众面对两种死亡观念：一种是爱丽丝（西尔维亚·克里斯代尔饰）的死亡观念，她懂得了生与死在生命中的必然转换，从而毫无烦恼地一头扎进地下；另一种是车祸的死亡观念，这是最终极的观念，夏布罗尔选择了第二种。"镜子—电影"与"陷阱—电影"，但这一次观众是在对自己犯罪。

《面具》：对电影的犯罪？

这部影片是百分之百的警探片类型（夏洛特·阿姆斯特朗的"英国歌特式"），间杂着一些社会批评。罗朗·沃夫（罗宾·雷努西饰）是一位年轻记者和侦探小说作者，决定写一本关于名人克里斯田·勒卡纽（菲力浦·努瓦雷饰）的书。这位著名电视节目主持人成功主持了一档叫作"幸福人人有份"的游戏节目，一些久经沙场的老人可以

[1] 与居伊·布罗古尔的访谈，《银幕77》第55期，1977年2月。

从中获得环游世界或找到知己的奖励。实际上，沃夫叫舍瓦利耶，妹妹叫玛德莱娜，她在勒卡纽家过了一天之后便神秘失踪了。沃夫很快发现在这个和蔼的主持人背后隐藏着一个可耻的骗局。勒卡纽声称在保护一个生病且是孤儿的教女卡特琳娜（安娜·布罗歇饰），但实际上，他让她吸毒，并与他的女秘书科莱特（莫尼卡·热麦特饰）合谋，窃取女孩的财富并企图在肉体上消灭她。这也是玛德莱娜发现的秘密。勒卡纽利用不同的公司建立了一个拥有各类培训的强大机构，他在这些公司的亲信为他提供顶替人：除科莱特外，还有司机兼帮手马克思（皮埃尔—弗朗索瓦·杜梅尼奥饰）、管家马努（罗杰·杜马饰）及其做按摩师的妻子帕特西娅（贝尔纳黛特·拉封饰），他们的共谋虽然是无意识的，但却都从中获利。沃夫破坏了勒卡纽的计划，将卡特琳娜从他的控制中救出来，逼迫他在公众面前暴露出本来面目。

在《面具》（题目已说明问题）中将夏布罗尔偏爱的一些主题和情境归纳起来并不难，值得注意的是菲力浦·努瓦雷在《禽兽该死》中就曾扮演过保罗这样的角色。勒卡纽同保罗一样，超越了下流无耻，还表现出一种取悦观众的本能，沃夫/舍瓦利耶与该片中的夏尔/马克很相近，也是小说家。他的调查最初是为了弄清玛德莱娜失踪的真相，后来迅速变成对这个富有女继承人的追杀：高贵和慷慨的绅士/骑士变成了"武装到牙齿的豺狼"。

其实，《面具》发生在一个十分现代的语境中，是《醋鸡》和《拉瓦丹探长》主题的延伸；在表现上更加残忍，使用了传统戏剧手法，调子温情且热闹。

两种活动类型替代了过去的神秘宗教或文化的超级结构：电视节目和棋艺，这两种都属于游戏范畴。两盘棋暗示了勒卡纽与沃夫的较

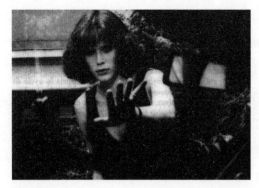

西尔维亚·克里斯代尔（饰爱丽丝）在《爱丽丝或最后的逃亡》中

量。[1]现在，统治社会的上帝是游戏的组织者，而个体只是关心彩票结果的观众。偶然性的混沌统治了宇宙等级、神话诸神和基督耶稣。人类与其说摆脱了所有的先验性，不如说为自己创造了更加可怕的偶像，因为他们离不开这些更加残酷和更具统治力的幻觉。

　　第三种游戏更直接地解释了电视游戏的功能，即塔罗纸牌。帕特西娅声称可以从中预知未来，她向沃夫宣布："你将获得事业上的成功，但这个成功不会给你带来财富。"第一个错误：她实际上预示了他与一个金发女郎的艳遇，但卡特琳娜是棕发，而且她对他的吸引不是情感上的，更多是经济上的。这个游戏显然不是要预告真相或命运，

[1]　我发表在《电影手册》中的文章《开局让棋法》（第392期，1987年2月）讲到这种双人游戏和棋手的彼此过招，以及象棋运动的隐喻。这篇文章有一个小的错误，但不影响整体分析。显然是勒卡纽，而不是沃夫赢了第二局，这样就比较符合逻辑且更加灵活，这意味着输赢体现在生活中而不是游戏中。结果是沃夫说"我不知道我错在哪儿"，但他最后赢得了卡特琳娜和金钱（"你们看到了，执黑也能赢！"）。但这是一种怎样的胜利？勒卡纽真的输了吗？他后来做到了"不做人们不喜欢的事"，这是一种奢侈，是内心的平衡。最终他说出自己所想，以及自己是什么人：他害怕和厌恶变老，招观众讨厌。

而是在为操纵者服务：帕特西娅本人是金发，而且已经表现出在纸牌之外勾引沃夫的欲望。勒卡纽的情况也是这样，电视观众过平常的日子，赢家可以去旅游和疗养院。输者可以得到一台手提式彩色电视机作为安慰，然后再变成普通观众。这种汽车拆装厂式的社会甚至可以压缩、消灭庞大的尸体。显然，什么也逃不掉。

游戏包含的第一个幻觉是身体层面的。勒卡纽的出场在身边人中引起一个奇怪现象，每个人的行动都躲躲闪闪，十分怪异。马克思，这位司机和厨师必须充当哑巴；卡特琳娜戴墨镜，因为她的视力在治疗后变得更加脆弱；按摩师只有在伺候庄家或抽牌时才发挥出自己的天赋（这个动作通常被打断）；品酒师马努专门为老板找好酒；科莱特主要是陪吃，而不是做秘书工作，但她的看护让病人的病情加重。

在勒卡纽的节目中，物质真实也以同样的方式被"掩盖"起来。首先是年龄，人们为几乎走不动的老人提供环球旅行或一个美好的情感未来；然后是工作，从一开始，勒卡纽就辞退了准备节目的助手（夏布罗尔让自己的一个助手讽刺性地扮演了这个角色）。而后，他严格限定沃夫的工作时间，因为沃夫喜欢体育、下棋和吃饭。至于那些脏活（除掉卡特琳娜），则留给马克思和科莱特来做。

一种财富、幸福和健康的新意识形态就这样传播开来，它排斥衰老、疾病和不幸。"必须考虑加强责任感以保护弱者。"勒卡纽这样向记者建议，但他的行为显然与此背道而驰。他害怕衰老和丑态，并从一个孤女的不幸中取利。他鼓吹慢跑，以消除体内脂肪，但他只做了一回慢走。在他吃得太多后输掉一场网球比赛，最后选择了一个不需要体力的运动——下棋。

与这些乏味的内容相比，夏布罗尔更关心产生它的工具。他在影

菲力浦·努瓦雷（饰克里斯田·勒卡纽）与安娜·布罗歇
（饰卡特琳娜）在《面具》中

片中经常表现播出荒谬事件的电视，甚至砸碎过一台（《丑闻》）。此后，他直接面对中介的美学功能。

　　《面具》的故事发展由两次游戏节目、一次歌唱比赛和勒卡纽的公开忏悔组成。在第一个段落的结尾，勒卡纽在刚刚看完自己的最新一期节目后评价道：“它不是很好。”他想看自己的手表，无法忍受老爱米丽的紫罗兰香水。电影因此带来勒卡纽看待自己、观众看待人物和节目的视角。

　　从严格的物质意义上看，视角的概念包含观众对其所见物的立场。让被表现空间提供决定眼睛位置的最基本的深层结构，这是绘画透视法的作用。电视的标志性画面，正如夏布罗尔经常表现的，就是一个主持人正面的画面，非常近的镜头，他可以深情地看着自己的观众。这里没有景深（背影很模糊，画面是扁平的），没有距离（人们相距太近），尤其会出现这样的情境，即人们本身被盯住，无处藏身。在这个理想概念的电视装置中，人们不再看，而是被看。人们被别人安排，无法自处和安排别人。

夏布罗尔在这里触及的正是这种美学及其意识形态和社会含义。他已经意识到这些习惯对观众的影响以及它们对电影的威胁。传媒时代的公民，在接连不断或无所不在的画面面前毫无自卫可言，他们被慢慢吞噬，封闭在自己的目光中（如奥威尔《1984》中的老大哥）。在这个属于偶然，也就是说，属于强者法则的世界中，观众没有任何位置。这不再是一个没有上帝的世界，而完全是一个被摧毁的残破世界，个体在这里甚至被剥夺看的权力。

《面具》的目标就是这场在电影与电视之间展开的斗争。电影重新引进某一视角、某一选择、某种真理与谎言，以及善与恶的辩证法的可能性。在这里，有独特性，有善良，有好的和虚伪的万能主宰。电视消除任何烦恼、冲突和违规的可能性。正是因为勒卡纽是电影《面具》中的一个人物，他才可以在电视屏幕上渲染（不相信任何真实性）"他的"真实性，重复《傍晚前》中会计当着观众说出的话："我 × 你们！"这个屏幕此时被控制和封闭在电影的范围中，因为电影银幕比电视荧屏大，然而这能持续多久？

如果电影观众只是作为同谋来观想犯罪，那么他们就是无辜的。如同母亲身体中的胚胎，这里指社会和媒体的身体。夏布罗尔又一次让观众面对他们的责任：在消灭了"淑女们"和他自己（爱丽丝）后，他是不是要开始攻击赛璐珞？这是他快乐的源泉，给他提供了无法替代的狂欢。这是母鸡下金蛋的新版解释。的确，勒卡纽同夏布罗尔一样都喜欢隐喻。

<div style="text-align: right">1987年11月至1988年2月</div>

菲力浦·努瓦雷（饰克里斯田·勒卡纽）在《面具》中

附录1 克洛德·夏布罗尔的两篇文章

侦探电影的发展

一、回顾

成功创造时尚，时尚造就类型。美国电影顺应两次世界大战之间发展起来的侦探小说潮流，创造出一种类型片——被许多作者拙劣模仿——它来势凶猛，发展迅速，但十分平庸，粗制滥造。比如，最先出现的几部根据范·达因或厄尔·毕格斯的畅销小说改编的影片，虽然谈不上精彩，至少还算抓人，做工还算细致。再如著名的《卡纳里谋杀案》，它令人难忘的原因与我的话题文字没有直接关系。[1]这些影片取得的巨大成功促使那些精明的商人制作出无数的廉价产品，通常是由史密斯、琼斯或杜邦负责改编但质量粗糙。陈查理、佩里·马松、菲洛·万斯或埃勒里·奎因不时出现在这些作品中，带来新的传奇，但总是保留相同的面孔（沃纳·奥伦、华伦·威廉以及其他一些身怀

[1]　她们都叫路易丝·布鲁克斯。

绝技的演员）。我想，这是为了给观众，当然是要求不高的观众，留下影片紧跟星期日漫画书的印象。

这种传奇在所有方面都与强盗片类似，强盗片出现在20世纪30年代极为错综复杂的社会、经济和政治环境的背景下。一些作品，主要是早期作品，堪称杰作。它们的素材取自美国禁酒时期人们与意大利黑帮酒贩子之间的斗争所取得的辉煌功绩，正如人们所说，它们是当时的"新闻"。虽然这些新闻很快就过时了，但它带来了一个美好的灵感源泉。那些正巧拥有这些元素的廉价产品从此有了一个漂亮的看点。

这是一件奇特的事。尽管在1935年掀起过一次浪潮，但在1939年以前这两种类型片并没有实质上的相互借鉴。对达希尔·哈米特小说改编电影的尝试无非是让《要命的瘦子》的主人公成为一个系列片的侦探，他越演越累，乏味单调，这种情形直至战争结束。因此，侦探片的处境——包括所有警察电影类型——在1940年根本提不起来。悬疑小说明显在原地踏步，或者无法搬上银幕。禁酒长期以来得到威士忌酒爱好者的谅解，那时犯罪集团还没有进入这个公共领域。此类影片变成了警察的悲惨故事，注定沦为小投资作品或落入庸才之手。

于是，对达希尔·哈米特的再次发现、钱德勒的早期作品和一种有利的社会环境的出现，给侦探片突然罩上一层高尚的色彩，并最终向它打开了电影厂的大门。[1]侦探片的热潮自拉乌尔·沃尔什的《夜困摩天岭》和休斯顿的《马耳他之鹰》之后，在1948年之前一直在增温。

[1] 然而，类型片存在已久，它公认的起源是《黑面具》杂志，曾发表钱德勒、哈米特、康乃尔·伍立奇（又名威廉·艾里什）和惠特菲尔的早期小说。此外，1933年的《马耳他之鹰》和《玻璃钥匙》也被改编成小制作电影。

系列片的概念发生了重大改变：如果旨在探寻一条根据预计票房制定回报的思路，那么系列作品最好在调子或风格上彼此不同。如果同一个人物要出现在多部影片中，就必须交代他的偶然性，或从真实的文字来源中寻找他的出处，因为没有人会糊涂到去核实《爱人谋杀》中的马洛维与《湖上艳尸》中的马洛维的身份。许多此类影片质量很好，大大超出了人们对导演的期待（我想到了迪麦特雷克、海瑟薇或戴夫斯）。这里有两个原因：这些影片的主题都出自天才作家之手，他们都是这方面的专家，如钱德勒、布吕特、杰伊·德拉特勒或莱奥·罗斯滕；导演们也发明了规范的场面调度，非常有效且视觉效果丰富，完全符合这种绝对讲究精致的类型片。

最不幸的情况是这种类型片为自己埋下了毁灭的种子。由于它以刺激和惊愕为基础，所以只能为最富想象力的编剧和最有感觉的导演提供十分有限的戏剧情境，这些戏剧情境由于重复出现而不再让人感到刺激和惊愕。如果说黑色侦探电影——与同类小说一起——成功地坚守了八年，这首先要归功于两个外在因素：悬念[1]与报道。在这里，骰子已被做了手脚：悬念虽然带来一个新工具，但也变得非常危险，因为期待只能带来极少的替代情境，它只是将这个问题掩盖起来，并没有解决它；至于报道，它的多种可能性早就被这种类型片的性质所限定，只能保留最表面的特征，导致它迅速变得单调和乏味。于是，侦探电影好像被关进自己修建的监狱，只能在寻找另一条出路时拿自己的头撞墙，如同一只疯狂的鳃角金龟。罗伯特·蒙哥马利在《湖上

[1]　很难明确界定悬念片与惊悚片之间的界限。从文学上看，悬念片比较接近威廉·艾里什，惊悚片更接近钱德勒，其实它们彼此是互通的。

艳尸》中对主观镜头的大胆尝试，山姆·伍德在《伊维》中对时间的迷惘，罗伯特·弗洛雷在他的遗忘症病发时表现出的幼稚和粗犷的前卫主义，所有这些都敲响了侦探片的丧钟。终于有一天，本·赫特根据埃利扎尔·利浦斯基一本非常蹩脚的小说精雕细琢出一个绝妙剧本，完全符合侦探电影的全部特征。最能充分体现这种观念的优势和劣势的人，是一个没有一点个性的熟练技师亨利·哈撒韦（侦探片最完美的表现者——《死角》的前半部分、《悲惨的死路》），他执导了《死亡十字路口》，在那些富有但不知所措的巨头面前奏响了一种表达、一种方法和一个源泉的绝唱。

二、最尊贵的登场

因此，不再存在侦探电影，甚至也不再存在侦探小说。这个源泉已枯竭，延续已经不可能。除了超越，还有其他选择吗？这样看来，所有其他类型片都是美国过去电影的光荣，侦探电影不再作为自身而存在，而是成为一个美丽的借口。

在文明中——瓦莱里从中看到了它们的命运——成功、时尚、类型都是可消亡的。只有作品留下来，成功的或失败的，但这些作品必须是作者关切的，以及对其思想的真诚表达。在控制我们的领域中，另一个历史全景在这里被发现，于是，我们看到了《神秘的夜》《芝加哥的夜》和《疤面煞星》，然后是一片漫漫无际、寂静空旷的平原，然而，这几部影片预示了明天的侦探电影。

这些影片不是要延续一种类型片，扩展它的范围，或用某种方式使其富于智慧。总之，它们绝不是要进行什么革新，而仅仅是在表达

中使用了一种非常简朴的虚构：一部作品的最好标准难道不是它的完全无意识和绝对必然性吗？难道要禁止人们喜欢《漩涡之外》的几乎无法破解的混乱、清新和智慧吗？雅克·特纳把杰弗瑞·霍姆斯的稚拙而真诚的剧本搬上银幕，人们喜欢这些超过喜欢《逃狱雪冤》的巧妙结构，尤其是第一部分中摄影机的大胆运用和超现实主义的有趣结论。人们反对它什么？这部影片难道不比别的影片更加真诚吗？反对它的稚拙吗？它与某种类型片完全雷同，只是因为它完全服从于这种类型片。要拍一部侦探电影，必须或只需采用一部侦探电影的结构，只用侦探片的元素。这种类型片需要灵感，但这种感觉被严格的规则约束和管制着。在这样一个神奇的创造中，必须有一个超群天才的出现（如《夜长梦多》的奇迹），或者需要正好符合这个类型片规律的一个灵感、一种期盼、一种世界观（即《罗拉秘史》的奇迹，人们会承认这一点。从某种程度上看，这也是朗格和希区柯克的奇迹）。

可以肯定的是，《夜长梦多》的过人之处来自编剧和导演纯粹功能上的完美，这部影片的情节是三个未知者的侦探方程式的范例（歌唱家、凶手、复仇者），情节如此简单又如此灵活，一下子解决了看不懂的问题。实际上，再细看下去，这部影片的调查根本不简单。观众与马洛维·博卡之间的唯一差别是，观众看懂了并且能一眼抓住线索。因此，这部影片看上去好看，只是在控制观众方面与其他影片相似。其实，它把这些深层的根源和紧密的关联，与霍华德·霍克斯的整部作品结合起来。私家侦探在这里比我们聪明能干，与过去相比更直接地面对对手的暴力，这些绝非偶然。当然，《沉睡》比罗伯特·蒙哥马利的《湖上艳尸》更接近《疤面煞星》《魔星下凡》，甚至是《妙药春情》。我不是不承认功能在这里服从于创造——创造诚然可以超越

功能，但只能是一次性的，我感到自己年轻了。因为坚韧主题的"霍克斯式"处理，如果不创造出一个单调和无结局的系列，就无法再次使用。

在奥托·普雷明格的《罗拉秘史》中，这些事情被表现得更加不同：纯侦探元素完全服务于一个事先选择好的叙事风格，从某种程度上讲，这种叙事可以让侦探元素发生变化。影片受维拉·卡斯珀小说的启发，这是一部传统，或者准确地说，新古典主义风格的侦探小说，建基于一个不十分刻板的现实主义风格之上。总之，这是一种已被用烂的方式的最好证明。他们的差别主要体现在人物层面：作者（普雷明格和杰伊·德拉特勒）把人物推向逻辑的极点，塑造了人物内在的性格魅力。比如，在他们眼中，艳遇变成唯一可能的事。在这里，一切都表明人物是在情节之前被创造出来的（当然，一般是先有情节后有人物），好像他们自己制造了情节，把它移植到一个连情节都没有想到的相关镜头上。为了进一步增强这种印象，普雷明格想象出一个独特的叙事手法（这为影片奠定了重要的历史地位）：从升降器上拍摄那些长段落镜头，跟随不同场景的主要人物的所有运动。因此，这些被取景器固定的人物（通常用近景或中景镜头），通过自己的动作看到周围世界的变化。我们现在能够证明，一个故事可以同时是侦探的、美丽的和深刻的。这是风格和信念的功劳：维拉·卡斯珀曾写过一部侦探小说，普雷明格拍摄过一个他所钟爱的人物的艳遇。然而《罗拉秘史》不是一部非常典型的作品，因为它的成功依靠一个预设的侦探情节，很自然地融入导演的话题中，或者准确地讲，要求导演有一种可以深入给定的侦探主题之中的视角。在这里，场面调度走出了第一步，并适应了这种类型。因此，这个人们乐于接受的结果比那个只是权宜

之计的原则好一万倍，因为原则只是手法的一半。

　　然而，人们很容易明白，这些影片是侦探片争取类型片解放和自身表达释放的决定性阶段。由于缺少先例，它们充当了模型。于是，人们可以看到一大批锋芒毕露的作品，有时它们是失败的，但有时也让人眼前一亮。总之，它们有个性，是真诚的，它们的侦探主题只是一个借口或方法，一句话，不是目的。我随便举几个例子：奥逊·威尔斯的《上海小姐》、尼古拉斯·雷的《影中之屋》和《粗暴的人》[1]、约瑟夫·罗西的《闲游者》、普雷明格的《侦探马克·迪克松》和《神秘的科尔沃夫人》，以及一些赋予侦探主题以高贵文学性的作品，一些不属于荒谬规则和不能随意分类的作品。当然，人们丝毫看不出《上海小姐》与《粗暴的人》的关联，因为这种关联存在于它们本身的差别之中，存在于威尔斯和尼古拉斯·雷本身鲜明的真诚感之中。这种财富不再来自它的源头，而是来自它的勘探者。

　　我看到了一个反对意见：这里列出的所有影片——我只是随机选择——都能明确地反映它们本身的价值，它们能迅速绕开这种类型片，只通过一些脆弱的关系相互勾连，并不涉及实质。只从影片中的侦探元素减少来看侦探片的未来是否太过偏颇？因为它们把事物推向矛盾时，很容易从这个元素的简单重叠中看到一个理想的未来。

　　老实讲，看上去减少的东西实际上是一种丰富。所有这些作者都有一个共同点：他们不再把罪行或侦探元素视为一个有助于随时变化的戏剧情境，而是看作一个本体论的（这是雷、罗西或达辛的情形）

[1] 雷可能会选择类型片最负盛名的作者，《影中之屋》改编自杰拉德·巴特勒的一部优秀小说。至于《粗暴的人》，则主要受多萝茜·B. 休斯《孤独地方》的启发（《骑粉红马》的主题也来自该作家）。

或形而上学的（这是威尔斯、朗格或希区柯克的情形）视角。

这实际上是对一个主题的开发，如同普鲁斯特对时间主题的开发，或儒昂多对同性恋主题的开发。在电影领域中，这种开发可以在场面调度阶段进行，如普雷明格；或在剧本策划阶段进行，包含一些场面调度，如希区柯克或威尔斯。我敢说，它还可以在剧本策划中自动形成，因为在纸张上演示更加容易，我将在这个最后的范畴里选择我的例子。

让我们把罗伯特·怀斯的《杀欲情仇》看作一部未被充分注意的影片。它的剧本非常精彩和新颖，它的薄弱之处主要是场面调度。从技术上看则无懈可击，而且不乏亮点。但可惜的是，它太规范，太拘泥于类型片的特点。这种类型影片的目的只是要逃避，尽力摧毁类型化余下的东西。这个剧本是对詹姆斯·冈恩小说的忠实改编——虽然使用了过于简单化的时间力量。这位年轻人的写书就像"上一堂创作想象课"，课堂教给他写第一页，但在第二页中，他就删掉了所有无用的元素，并且大胆地选择了两个已经被踢出垂死类型片的主题，作为自己的逸事的骨架：女人比邪恶的男人更邪恶（《女人比男人更凶残》是原著名，《温柔的女性》是法语名）。一位老妇人自己干起了侦探，准备为一个被杀的朋友复仇。这些主题在他自由展开的故事和绝对异常的语气中——展现在我们面前：让每一个场景都走向暴力、荒唐和极端的恐怖。他成功地赋予所有场景以意想不到的、深刻的或诗意的维度，同时，又成功地证明了这些选择主题的价值。因为只有这些主题才能把人物推向自身的绝望，才能确保他们的纯洁，并证明他的风格、语气和话题。怀斯的缺点是太老实，他不懂——或不能——与别人保持一致，而《杀欲情仇》绝不是一部杰作，但看上去它可以成为杰作。

无论如何，在经历了成功与失败之后，侦探电影的发展既不好也不坏。我认为今天看到《粗暴的人》或《闲游者》时，对过去的《尼克·绅士侦探》或《爱人谋杀》也不会有遗憾。对于那些对我演示的严谨性没有感觉的人，我留了一手。一部电影可以胜过一叠分析文字，让人看到新东西。这就是明天的侦探电影，不受任何约束，更不受自身约束，可以用自身强烈的阳光来照亮阴暗事物的侦探电影。为了立足，它选择了可以找到的最糟糕的素材，是这种没落类型片最可怜、最令人作呕的产品，如米奇·斯皮兰的小说。这块被用旧的、暗淡的、弄脏的兔皮被罗伯特·阿尔德里奇和A.L.贝赞里特斯[1]疯狂追捧，用在手中的好皮子上，画出最神秘的阿拉伯装饰图案。过去侦探系列片的常规主题是在银幕外处理的，并低声讲述给傻瓜们，但在《死吻》中，它是比较严肃的东西，鲜明地展现了死亡、恐怖、爱情和血腥的影像。这些东西都存在于影片中：大家都知道的名探、啃面包的强悍强盗、警察、穿泳装的美女和令人窒息的女杀手。这些过去的、无耻的朋友，谁还会承认他们，谁还有脸去揭露、评判他们？

诚实的人说，这是主题的危机！好像主题不是作者弄出来的东西！

《电影手册》第54期（1955年，圣诞节）

[1] 贝赞里特斯是好莱坞的优秀编剧之一，他的处女作是朱尔斯·达辛执导的由同名小说改编的《盗贼公路》。后来又编写和改编了《十二英里礁石下》《影中之屋》以及其他结构好、有独特想法的影片。《死吻》中的人物就是贝赞里特斯的类型创造，人们对其中充满诱惑的人物有一个形体上的印象。在《影中之屋》开始时，他扮演罗伯特·瑞安的第二个说客（那个想收买他的人）。

小主题

想自己选择主题拍摄影片的人有两种方法：导演可以根据自己的想法，讲述法国大革命或一次邻居间的争执，我们时代的末日或一个饭店服务员怀孕，抵抗组织英雄最后的时刻或对一个妓女被杀的调查。这是一个个性问题，重要的是影片要好看，不是吗？叙事流畅、结构合理就是一部好看的影片。人们能够在末日与妓女、革命与饭店服务员、英雄与争吵的邻居之间找到的唯一差别，存在于主题抱负的层面。确实存在小主题和大主题。不同意的请举手。

现在，一切反而简单了。人们很容易猜测什么影片是有抱负的或没有抱负的。我拿两页纸，在一页纸上写下《我们时代的末日》的剧本摘要：在一场原子大战后，生命从地球上消失了。只有一个男性黑人幸存，在纽约孤独地活着。他尽自己所能安排生活，但忍受着孤独的煎熬。两个月后，他发现在这片废墟上还有一个女性白人活了下来。他找到她。很快，他爱上了她，但他的种族情结让他无法享受这份幸福。两个月后，一个男性白人出现在一艘飞船之中。他也看上了这个女人，黑人先是尝试回避，后来，他们成为情敌。白人提出生死决斗。在这座废墟城市，面对联合国大厦，最后的两个男人展开了决杀。这证明了战争确实是男人的疯狂，是"我们时代的末日"。

在另一页纸上，我写下《一次邻居间的争执》的剧本摘要：在喀斯边远地区，一个穷苦的农民孤独地生活着。他尽自己所能安排生活，但遭受孤独的煎熬。一天，一个城市女性的汽车在这里抛锚，她喜欢上乡村的景色。这个农民夸耀自己的土地，隐瞒了艰苦的生活。很快，他爱上了她，但他的农民身份使他无法享受这份幸福。不久，一个在

城里生活了很久的农民决定回乡。他们成为邻居，新来的人很快也看上了这个女人。老农民先决定回避，后来他们成为情敌。新农民提出生死决斗。在喀斯这片不毛之地，风侵蚀了一切，荒凉无比。两个当地男人开始决斗，这证明了农民喜欢"邻居间的争执"。

我对比这两页纸，让周围的人阅读，并推荐给一些制片人。无疑"我们时代的末日"是大主题，"邻居间的争执"是一个平庸无聊的故事，我主张拍摄"我们时代的末日"，结果我搞出了一部由十个章节组成的华丽影片。所有人都感到惊讶，我是第一个。然而，有些人强词夺理：影片可能不完美，但主题非常宏大，没有人可以对此无动于衷。人们于是宣布，只看"我们时代的末日"这个题目就很有意思。但我是一个愚钝的人，我懂得一部令人印象深刻的影片应有的质量，我知道我的作品是平淡无奇的。

稍加清醒后，我又拍"邻居间的争执"，我认为这个主题与前者相同，我还认为它也不成立。"我们时代的末日"既不是我们的时代，也不是其他的时代，它不反映任何真实性；"邻居间的争执"也不属于社会的、心理的、本体论的真实性；以至于末日是胡闹，争执也是胡闹。

我想说的是，任何超出电影学的思考，这里都用不上，大主题不比小主题更有价值。这是骗人的玩意，但还不时地用来忽悠人。

再展开来说。一句话，在这个末日故事中，不是因为主题大，而是因为相同的故事在农民的故事中也是最荒谬的。这是万花筒，是背景。一个废城不比喀斯地区一隅更能提供电影上的可能性，相反，它只能骗骗没见过世面的傻子。

啊，傻子，让你陷落的圈套恰好是大主题。

大主题的绝对特权：

（1）历史大主题

——亚当与夏娃（尤其在不表现他们的裸体时）：有一些抒情成分是允许的，条件是人物的名字要明确，用 Eve 或 Eva，亚当是姓。蛇无疑在勾引者身上。

——国家利益。

——圣女贞德：它的延伸意义，圣洁、仁慈的淫妇或女英雄（如当值的护士玛尔特·里查，抵抗组织成员，她与希特勒上床，获取文件，是冷战的牺牲品），还有孩子、母亲和将军。

——法国大革命和全球正在继续的革命、阶级斗争、罢工、争取选举权、妇女平等。

——战争：人们虽然厌恶它，但它造就英雄，以及正义和非正义的事业。在这里，也可以加上圣女贞德。

——原子弹：我们时代的末日。

（2）人性大主题

——爱情：以夫妇问题为标志（没有蛇介入的问题）：萍水相逢，心灵的易变。

——纯洁的兄弟情谊：我是弟弟的保护者，我把他从堕落中拯救出来。

——虐：已经坠入深渊的男人，他找回做人的力量。

——绿色的天堂：童年和生命的神秘，纯洁与成人世界的碰撞。

——死亡：重新看待自己的生命，无地自容，它是无情的，它不喜欢人类。

　　——上帝：我还俗，你还俗，他还俗。为什么我们都
还俗？

　　这么多！

　　我认为不存在大主题或小主题，因为主题越小，人们越能放大。
老实说，只存在真实。

<div align="right">《电影手册》第100期，1959年10月</div>

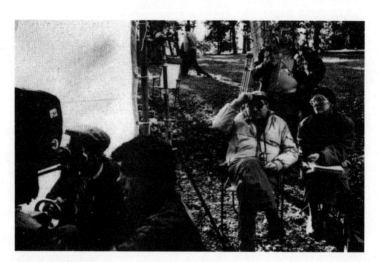

夏布罗尔在拍摄现场

附录2　克洛德·夏布罗尔访谈录

问：在准备创办《电影手册》和掀起新浪潮的这帮影迷中，有一个神秘人物，常被人提及却不知名。他好像对一些人影响很大，也包括您，这个人就是保罗·热古夫，已经去世四年了。他是怎样的人？

答：热古夫经常去拉丁区那个著名的电影俱乐部，我就是在那儿遇到他的。他比我年长一点，已在子夜出版社发表过两部小说。我想可能是因为他是我认识的第一位有作品问世的作家，也因为我们一见如故，所以邀请他合写《表兄弟》的剧本。

保罗无疑对我的生活影响巨大，他在好坏两个方面都是榜样。他是酒鬼，生活一团糟。那时，我生活闭塞，还是天主教徒，与妻子和孩子们生活在一起，这一切使他很开心。他扮演"布杜"。有一段时间，他没地方住，就住在我家，有点像他的第二部小说《别人屋檐下》里的主人公。他对我的帮助很大，让我明白了真实不需要表象来表现。

他还向我表明这种正确的方向最终导致自行毁灭，这是我绝对不想看到的。他就是一个最好的证明，因为他具有极其鲜明的性格力量。他也是我认识的唯一可以在半年中滴酒不沾的酒鬼。他去乌桑岛透气，回来后像一朵重新绽放的鲜花，一个持续了半年的春天。

他喜欢与女孩们保持情感纠葛。他身边总有两个或三个姑娘，两

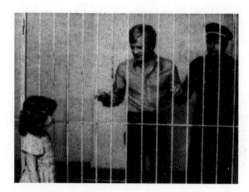

保罗·热古夫在《派对享乐》中

个是他喜欢的，一个是他想摆脱的。由于做这种事他很为难，于是就让我帮他解决。结果，我为他得罪了五六个女孩。他给了我许多教益。后来，我在处理相同的事情时就得心应手了。

他身上这种凤凰涅槃式的精神令人着迷，这是一种极端矛盾的品格和彻底的洒脱。侯麦在思想上也深受他的影响。影片《狮子星座》是1954—1955年发生在巴塞罗那的保罗身上的真事。他挥霍了祖父的遗产，在盛夏时落到身无分文的地步。一连几天，他靠行乞度日，险些被托管。

特吕弗和里维特都不太喜欢他，而保罗只喜欢侯麦和我。他对他们甚至很严厉，不友好也不公正。他曾说过"骗子里维特"，而且还找到论据来证明。

他写过小说、剧本和对白，但不愿意当导演。他执导的唯一一部影片旨在诱导一名骗子，可以说，这是典型的热古夫风格。继《淑女们》之后，我和他想拍《退潮》，他把斯特文森的小说拿给我看。几年后，我们真的干了起来——当然多少是我把他牵扯进来——他一

下子说服了一个人拍摄此片。我对他说我们没有版权，因为派拉蒙已经拍了几个版本，还有小说的合著者是斯特文森的女婿罗伊·奥斯布尼，他不属于公众人物。保罗还是叫来制片人，去塔西堤采景，其实，他更想在那儿钓鱼而不是拍电影。他把拍摄任务交给了助手布瓦特诺。当然，这部影片不可能面市，因为根本没有买版权。这个主题非常好，但我还是心有余悸：拿一本喜欢的书，将其随意毁掉，只是为了在塔西堤待三个月，这太不可思议了。

问：您是怎样与热古夫合作《派对享乐》的？

答：保罗写了这个剧本——与他此前的同名小说毫无关联——那时，他刚与妻子分手。一天，他对我说："我必须找回达尼埃尔，我太愚蠢了……"然后就扔下这个剧本。这个故事属于虚构，但有许多篇章符合现实，我对此非常清楚。我首先想到与特里尼昂合作，后来又一想，不如直接由当事人来演绎这个故事。保罗马上同意了，达尼埃尔也接受了。我想她当时只是想演戏。我们甚至走得更远，因为我还选用了他们的女儿小克雷蒙丝，热古夫说这孩子很有天赋，他说对了。我们甚至在他们生活过的地方拍戏。

我已别无选择，不知道影片的效果会怎样。保罗对我说："她会理解我的。"他认为这部影片会给他带来好处。实际上，事情同电影里发生的一样。正是因为这样，情感宣泄这个概念跟我开了个玩笑。因为我让人们经历了一次情感宣泄，而这于事无补。

当然，他在片中还是表现了一些东西。在结尾处，保罗注定要对达尼埃尔的肚子踢上几脚，而她对此十分担心。我把这个场景留到了最后，以便不使她过早紧张。事实上，一切很顺利，他只是向沙袋踢

了几脚。总之，他没有借机打她。这只是臆想，像一场梦，他在梦中打了她一顿。实际上，他们演得很好，后来我想他们是不是在耍我，利用这个策略来过一把戏瘾。

问：这部影片与您惯常的风格迥然不同。在一些场景中，甚至在一些虚构的镜头中，人们会想到侯麦的前两部《道德故事》或《绿光》，至少这是一种突发奇想。

答：这绝不是突发奇想，我必须考虑保罗的个性，如实地拍他。这是一个既敏感又迷人的人物。他的外形有挑逗性，独特的声音更是如此，充满欺骗的语调。人们认为他在影片中说的是假话，这不正确，因为他在生活中也这样说。他不相信语言，坚信人们只能满嘴胡言。他用虚假和夸张的语气来证明这一点。我认为影片因为保罗的个性没有得到正确对待。他在片中酗酒太厉害，奶酪吃得太多，以至于有些人拒绝接受，因为它们太呛人。我很喜欢这部影片，因为它很有特点，而且准确。它在美国和德国市场发行得很好，人们根本听不出热古夫独特的语调。法国人排斥的不是影片，而是保罗。

问：在您以后的作品中，这些公子哥人物消失了，好像您用这部影片与他们和他们的生活模式做了了断。

答：是的，我在影片中反映了保罗的实质——公子哥，他塑造了这一形象。他总能塑造出这样一种人物，但又无太多话可说。我认为没有必要再拍此类影片，所以这类人物最终消失了。

后来，我们拍了《魔术师》，一种"灵活戏剧"，多愚蠢的想法！还曾有过一个关于飞碟的设想，但是这一次制片人飞上了天；还有为

电视台拍的《沥青医生与羽毛教师的制度》。我觉得他写的剧本越来越不好，我必须进行很多返工。最后，他喝得太多了，一直喝到夜里四五点，他已经无法表达了。

然而，他在去世前几个星期给我打电话，告诉我，他不再做蠢事了，也戒酒了。这可能是真的，因为是晚上七点，而且他说话正常。他在挪威过圣诞节，希望回来后能开始做一些有意思的事。我不知道他是否会重蹈覆辙。他自己毁了自己，他最大的幻想就是衰老。他写的都是纨绔和意志抗衡的角色。

评论

问：在您为《电影手册》写的文章中，您是系统谈论主题和剧本的少数几人之一。

答：其实人们通常通过剧本进行传达，我认为用一篇文章，哪怕是每月一篇，也难以深刻和令人满意地分析一种形式。我所了解的最有说服力的例子，是里维特的《致罗西里尼的信》。因为他有足够的时间，而且，罗西里尼的形式非常系统，分析他比分析朗格的形式要容易一些。

问：与侯麦合写关于希区柯克的书，是谁的主意？

答：我想首先这是米特里的约稿，他当时是丛书的主编。侯麦问我，你是否愿意——在合作了《狮子星座》之后，我们以"你"相称，我当时是他的制片人——和我写一本关于希区柯克的书？我当时受宠若惊，因为我太年轻，是《电影手册》新来的希区柯克迷。虽

然是新来的，但也是重要的，因为我力排众议，颠覆了有关他的主流看法。

我们好像是从一句著名的话入手的："但他从未想到这一切！"今天，经验告诉我，人们可以考虑到一切，甚至更多，但对于希区柯克而言，人们会根据自己的想法对此产生怀疑。我们可以证明人们没有错，因为透过唐纳德·斯波在《列车上的陌生人》里找到的文件，人们意识到一个水瓶在桌上的位置往右一厘米或往左一厘米意味着什么。这太疯狂了，这绝对是妄想，人们还没有疯到这一步。

希区柯克的电影是由符号构成的，需要一个一个破解。由于人们把希区柯克看作一个塑造警探的好手，我们决定采用警探的推断原则。如对真相的感觉、自视为上帝的凶手，并将这些侦探的内在线索植于希区柯克的风格之中，证明他在形而上学的深度上有多么过分。我们认为人们越是夸大事物，这个事物就越可能被接受。

我非常满意一件事，是关于《爱德华大夫》的。当时，我们非常缺少资料，只通过皮特·诺布勒获得一点英国电影学院的影片目录。我当时从未听说过剧本的一审意见，但我们得到了他的老酒友安格斯·麦克费尔的帮助。剧本的第一稿不可能比本·赫特的最后一稿更接近弗兰西斯·毕丁的原著。后来，我得到证实，我的这个观点是正确的。

问：对形而上学和基督象征的要求，难道不也是为了把一些像巴赞这样的信徒吸引到这个独特的领域上来吗？

答：不错，这个做法确实有一部分功利的策略，但这情有可原。

抛弃基督教信仰

问：您经常批评《漂亮的塞尔日》，因为它有基督教象征意义和宗教信息，但在这部影片中宗教是问题吗？

答：这毕竟是圣·叙尔皮斯！我一直怀疑宗教有没有新东西，我也不觉得这不重要。我认为宗教隐藏了一些东西，因为神父总是怪怪的。我对基督教很感兴趣，但实际上与之保持一定距离，并且有意尝试梳理思路，因为我可怜的大脑本身可能有些混乱。其实，我只想说，信仰的表象与真实的信仰是两件不同的事情。每个人都应该戴一个十字架，但这个十字架代表着他人，这仍然是基督教的典型做法。

因为这个模糊的信息，我很长时间都讨厌这部影片。这里有让人哭笑不得的笨拙，也有用素材细节成功表达的思想。比如，我梦想重复使用舞厅门前人们的场景。它非常难得，观众觉得它很有意思，也能感觉到它与其他事情的关联。所以说，我对影片的极端幼稚感到惊讶，尤其是我当时已经27岁了。我在思想上晚熟一些，现在好些了，热古夫也同我一样，所以我认为我们两个人是半斤对八两。那时一切都离不开基督教信仰，而实际上我不是真正的信徒。我可能对我自己、我的未来、我的社会生活感到某种深深的不安，而信仰或信仰的表象可以构成一个完美的保护。基督教是一种最像避难所的宗教，其他宗教都不如它有安全感。

制片

问：在新浪潮中，您是最接受商业制片局限性和偶然性的导演。这只是与环境有关，还是与您不太想做"作者"的个人选择有关？

答：我几乎拍过所有类型的影片，甚至拍过一部纯商业影片——《沦陷分界线》，一部完全与我的想法不同的影片，是一种让人无法忍受的摩尼教的东西。我只是在里面加进了两三个个人元素。我完全挺过来了，而且，我还能接受那些不可想象的怪招，它们会带来更大的损害。幸好没有用于实拍。我总是试着融进两三个我喜欢的东西，只有上帝会辨识属于自己的作品。

总体而言，有两种拍摄方法：要么每一次都拍摄一个囊括人们可以想到的所有元素的大作品，但这需要大投资和时间；要么按一个大轮廓零敲碎打，这样比较灵活，可以随时进行调解，不至于成为计划的奴隶。

我首先选择多拍，因为我喜欢拍摄。后来我发现，我喜欢的导演不是借助商业力量延续自己的职业生涯，就是放弃商业这种方式。我早就想到不要怕脏手，要向前走。我给自己提出一些严格的戒条：永远不往后看，不保留过去的剧本、拷贝，不再想那些已经完成使命的影片。我严格地做到了。

在《表兄弟》之后，制片人安纳多尔·多曼曾对我说："好好干吧，有你拍的。"我回答说，我肯定会受到严格限制，但我不在乎，我总能找到继续拍片的办法。我从一开始就对情形做过非常细致的分析，使我避免了许多挫折。最大的挫折就是《淑女们》，如果说这部影片还不错，那么我绝不会再拍《马屁精》，而会拍《退潮》，也不会接

拍《火山下》。我可能陷入改编的套路之中，但最终它使我获益匪浅；我也可能得不到真正的成功，成为追求成功的俘虏。唯一走出这种境况的人是弗朗索瓦·特吕弗，不过，他有其他的麻烦！他精辟分析了《最后一班地铁》的成功，并迅速与之决裂。

最初，我自己当制片人，要不是公司法人没有同出纳员一起出走，我也许还要做公司法人，因为如果不这样，我就无法拍电影。但我不是干这事儿的料。在整个团队中，我是最没有商业头脑的。除里维特外，我恐怕是最跟钱过不去的人，但里维特没有我这样的运气。如果《女教徒》能够正常上映，他一定能成为一个大导演。每当我看到大耳朵的人时，如佩尔菲特，我都会想起这些，是这个人阻碍了里维特，但侯麦和特吕弗表现出理财本领，高我们一筹。

问：与安德雷·杰诺维斯度过一段特别好的合作时期。

答：他叫我拍这部荒唐的《科林斯之路》，但他被发行商欺骗了。拍到一半时，他没钱了。我的经纪人要求我中止拍摄，但我宁愿做下去，主要是我不想再回到希腊那个可怕的国家。我们成为朋友，他感谢我的仗义之举。在与制片人亨利·丹什梅斯特合拍一部波兰警探片失败后，杰诺维斯重拾《鹿》的计划，这是我与博雷卡尔以前的一个计划，后来又合作了《不忠的女人》和其他影片。

杰诺维斯的工作是找钱，并保证每部影片能以最好的条件上映。最早的两三次不是太顺利，因为UGC公司只能发行60%的影片。这对我是非常好的生意，而我想拍什么就拍什么。这一切一直持续到安德雷拥有一个过于庞大的帝国。他24岁开始干，到35岁时已经几乎成为法国电影的巨头。他或许不懂见好就收和做轻重缓急的选择。他有三

部影片亏损，严重超预算——安德烈·泰希内的《巴罗克》、索代的《玛朵》和奈利·卡普兰的《少女艾曼妞》。他或许可以通过一部影片摆脱困境，但他偏偏又遇上技术人员长达三个星期的罢工。

在我们合作的13部影片中，10部是非常赚钱的。最后一部《脏手无辜者》是国际片约，专门为罗密·施奈德量身定做，在法国票房不是太好，但在国外票房火爆。这使他又多撑了一年。

后来我成了"孤儿"，闲了一段时间，还额外交了不少税。我焦虑不安，不知所措。一般来说，我与同一个制片人至少能合作两次，因为我不会超预算。我与三个人合作拍过三部影片，与欧也妮·雷皮西耶合作拍了两部我想拍的影片——《爱丽丝或最后的逃亡》和《维奥莱特·诺吉耶》。

如果一切顺利，而且他们相处愉快，杰诺维斯可以与马兰·卡米兹合作，拍我的下一部电影《猫头鹰的叫声》。他们俩可以互补。马兰比较一板一眼，比安德雷年长。他有更多的时间来思考。他有很大的抱负，但有节制、有节奏。他非常稳健，他的影院提供了重要的资金保证。他的"电影出版人"的观念非常正确且美好，实际上他像掌管一家出版社一样驾驶着他的航船。他是在一个非常谨慎的时期与我合作的。《制帽人的幽灵》的票房不太好，我转而投入《他人的血》的冒险。我必须谨慎行事。实际上，《醋鸡》是一个商业片约，但随着普瓦雷的到来，影片拍到一半已经改变了性质。事情完全颠倒过来，我找到一个完美的办法，既可以满足观众，也可以让他高兴。现在，我要进入一个动荡时期，但我喜欢这样，我会见风使舵。

安德雷·杰诺维斯与奥逊·威尔斯在《十天奇迹》拍摄现场

问：与杰诺维斯的合作标志着您的影片到达叫座又叫好的顶峰，但与此同时，也给您戴上一个形象标签：夏布罗尔，中产阶级的画家。

答：这是一个奇怪的视觉错误，根本没道理。我可以证明，只是因为我的穿衣和生活方式，或是我爱吃好喝，以及经常表现出有闲的中产阶级模样，才与这个事实之间有某种巧合。有些人比我更甚，确实有一个真正的法国中产阶级画家，他就是索代。实际上，我一生从未做过社会评论。革命、改变事物，这很有意思，但社会批评毫无意思。它没有意义。

显然，人们很容易这样认为，去看一部夏布罗尔的影片是为了看他怎么对待中产阶级。当影片不令他们满意时，他们会说，他一定还会回来的。我必须为自己创造一个人物，因为开始时我比较笨，有点像贝内克斯或卡拉。这是轻视的笨，看我比你们更强、更聪明！我在很长时间里都在为此努力，把一个不受欢迎的形象变成一个可亲可爱的形象。

我并不在乎有一个固定的形象或不再时髦。相反，这样会使我更长久。我开始读一些有趣的东西，布茹认为我应该被授勋，另一个人认为我是不可多得的。我喜欢人们这样说我——比授勋更有意义——哪怕是在搞笑或洗盘子方面。重要的是人们不再质疑我存在的实效性。从这一刻起，我解脱了。我了解我的影片，它们有自己的特点，它们始终如一。如果有人感兴趣，他们就会去看。不看，算他们倒霉。我放入电影中的东西无法解释，人们也不需要我做解释。但出于经济方面的要求，我保证售后服务。在努瓦雷的默契帮助下，我为《面具》做了一次无懈可击的服务，因为这是一部比较昂贵的影片，还因为我们同卡米兹一起选择了这个方案，以节省影片上映时的海报宣传费用。

剧本

问：比起写剧本，您更喜欢拍摄。在写剧本时，您似乎更注重结构而不是情节和所谓的人物？

答：拍摄是一种愉悦，写剧本就差多了。结构比情节重要得多。最理想的是影片的形式能为所有人展现结构的精髓。从未有人达到过这种境界。人物与情节只是为了吸引观众而设置的，无论是他发现了喜欢攀爬的路，还是人们建议他另辟蹊径。但赋予影片形式的是结构。它涉及节奏、书写形式的和谐——场景间的联系——以及人们为了明确无误地理解而使用的符号的协调。人们只能在结构中找到大部分关键所在，正是这些关键部分保证影片从银幕的两维跨越到影片的实质。人们可以美化这种"致命"结构，把它变成影片的一个美的元素。

刘别谦的《天堂里的烦恼》令我惊叹不已，它的情节荒谬，而且叙述不清，但这都无关紧要，因为它的结构完美，情节只是附属。情节服从结构是天经地义的，所以我比较愿意改编那些情节不吸引我，但结构令我着迷的作品。我做出的大改动——实际上并不多——多涉及结构。不能把结构与情节混淆起来。可以有不同的情节和相同的结构。比如雷诺阿的《夜幕下的十字路口》——现在尚缺两本——它的结构完全是西默农的，但情节明显不一样。对于西默农的作品，人们经常感觉到小说只是由一些外部元素、人物和情节支撑着，其实，潜在于其中的结构才是根本。

人们经常把导演比作木匠。如果他制造一个多了三条腿的漂亮餐桌，人们是无法围坐的；如果少了一条腿，桌子则立不稳。叙事流畅、情节连贯对于观众而言是不可缺少的。这只有在拍摄过程中加以表现，不用太顾忌那些对称与呼应，或不对称与不呼应的成分。亚历山大体诗歌中最美的部分是亚历山大体。如果把它当散文读，就没有品位了。任何剧本的写作，除了一些头脑愚钝的人，都包含一种平衡，但不幸的是这种平衡经常在拍摄过程中被打破。如果你是影片的作者，就要考虑这个问题。我还记得德莱耶在哥本哈根给我讲的有关《吸血鬼》的故事：拍摄前，他先回家取剧本并高声朗读。我喜欢"高声朗读"这个词，这是关键。

今天，人们已不再经常高声朗读了。卡拉的《坏血》令我震惊的正是影片中有大量朗读。朗读非常美，给影片增添了无穷魅力。余下的无足轻重，但看上去颇费工夫，而且没有意义，因为已经朗读过了。

我不认为存在结构被隐藏起来的巨片。人们觉得真实的东西，往往是一个错误或者结构的缺位。人们对生活的感觉来自事物，而不是

结构出来的，它们是这样或不是这样，但这不比其他事物更真实。没有比帕尼奥尔的影片更不现实的了，但他的影片给人以真实感，因为无论出于聪明还是自愿，他都不进行结构。这种不结构是一种有效的原则。人们只是在做其他的选择，但反过来讲，认为雷诺阿的影片没有结构也是错误的。《夜幕下的十字路口》和《游戏规则》的删节版都有问题，从《斗篷与匕首》剪出来的这一本很跳，像是屁股上挨了一脚，因为在朗格的影片中结构是最基本的。

问：在您的剧本结构中，总有一个关键时刻 —— 结尾，它总是模糊的。

答：是的，因为我总是在最后一个场景之前结束影片。我一直希望历史的轮回不完全关闭。我只有两部影片是用传统的嘴对嘴接吻的形象结束的，就是两部以"老虎"为名的影片，这很有意义！通常会有两种可能的解读，但它们其实只是一种朗读；或者只有一种解读是有效的，如《禽兽该死》。第二种解读来自观众。我实现了我所要的：观众不愿接受基督教人物，因为这个人物是一个懦夫，一个优柔寡断的人，一个凶手。这里没有模糊性，所有材料元素都交代了 —— 这是观众的操纵，这种操纵直接来自读者对书的操纵。这是一个可怕的陷阱，但侦探文学之所以有意思，恰恰是因为这种操纵是游戏规则的一部分。当人们读一本侦探小说时，人们找不到凶手比找到凶手更加快乐。

场面调度

问：场面调度也是一个观众操纵的游戏，它是不是通过对于每个镜头中摄影机的位置实现的？它是不是您考虑拍摄的基本元素，因为您不做预先的技术分镜？

答：我不太考虑摄影机的位置，人们很容易学会把摄影机放在哪儿。光的问题比较复杂，这涉及人们给事物制造的表象。比如，让人感到人物向明处走或向暗处走。但光线已经是结构的组成部分，否则它只是一种装饰。也存在人物关系问题，比如他们低声还是高声讲话，门迅速打开还是缓慢打开，效果是减弱还是加强……所有这些问题都要提前解决。拍摄是吃饭的时间，不是做饭的时间。拍摄的关键是把一个活的成分，如演员置入一个预设的情境。一个演员从不会像人们想象的那样说一句话，最好不要事先告诉他。最难的是知道何时进行纠正。不在于每次都要进行纠正，因为你会去掉演员个人的东西。你也不能让他制造相反的意义。我的方法是在演员不知道的情况下，交给他一些符号和要完成的动作。在剧本中，人们无法想象某一句话、某一个特殊指示的重要性，如"微笑"。这已经属于演员指导的范畴，有助于演员明白他的走向，或者这样容易还是不容易，他会思考为什么要这样。也正是诸如此类的事情让一个演员决定接受或拒绝剧本。如果他接受，如果他不会在意人们给人物设定的走向，这样最好。但这一切永远不可能来自改编剧本的解读，因为这里没有"微笑"或在特定时刻让他"坐下"的指示。我认为演员指导主要发生在这个阶段，这使拍摄成为一个纯粹的节日。当我看到一些我深深欣赏的人，比如皮亚拉在制造一种拍摄氛围时，我十分震惊。这是一种畸形，但愿这

行得通。当影片没有预先做好准备时，最好不要开机。令人奇怪的是，没做好准备就开机的结果往往不错。但如果结果不好呢，这也是可能发生的！

问：您也非常关注摄影机拍动作的视角，这里面很少有与某个人物视角相关的主观影像。

答：理想的状态是用人物表面的叙事视角表达我的视角。我不追求主观镜头，但也不拒绝。在我最"客观"的影片中，也存在这样的镜头，这难道不是为了给观众指出正在观看的人吗？但我喜欢人们最终不知不觉地回到我本人的位置上。我试图使人相信存在某种相似的客观性，但从不弄虚作假。

在我早期的影片中，人们经常从主观性过渡到所谓的客观性，即叙事性。我宁愿指出这个视角是某个人物的视角。朗格最擅长于此。人们可以在一个主观镜头后面跟上一个客观镜头。这更贴近"间离"这个术语的含义，而不是认同的含义。人们没有权利拒绝它。人们应该什么都用，或许除去慢镜头或快速变焦镜头。任何慢镜头都令我怀疑。即便是我很喜欢的雅克·德米的《劳拉》，那个在海员身上出现的慢镜头也让我坐立不安。

《奥菲莉娅》则是个例外，因为被表现的世界符合人物的精神状态，是一种异化的个案。这样，观众可以进入她的游戏。但总体上讲，我会避免这样做。因此，我对用这种假主观性设下《禽兽该死》这个陷阱感到满意。

疯

问：《奥菲莉娅》的主人公可能是您的影片中唯一的病理个案，但这个一般意义上的"疯"占据了一个选择的位置。

答：我也不知道她为什么这么吸引我。我想这来自我喜欢看或读有关疯子文献的缘故。我从不认为疯病真实存在。我很小的时候，可能有过一次经历，那是一个有点疯癫的近亲。当人们给我介绍一个疯子时，我总持怀疑态度：凡事皆有因，而且事情不会这样简单。就连直接行动的干将们，我也时刻小心不把他们看作不正常的人。这种事非常复杂。在《纳达》中，曼切特精辟分析了这种行为类型，还保留了一点浪漫色彩。在给出最后结论时，他还缺少政治上的成熟。在恐怖主义活动中，理想主义与凶杀行为的界限是非常难以界定的。恐怖分子赖以生存的，不是如一些愚蠢的人所说的因为某种理想，而是因为排斥。他们就像强盗，抢劫银行当然是为了钱，因为这是一家银行。这里面没有太多区别，逃跑的恐怖分子的行为与逃跑的强盗没有区别，只是他们会躲藏在农场中。

当这些人失去正常的平衡时，他们开始吸引我。《奥菲莉娅》的人物就是一个有强迫症倾向的精神分裂病例，但我的人物从未被表现为典型的临床精神病患者。一个病例足矣。"疯子"身上吸引我的地方，就是他们让一些人担心，而这些人恰好是我最担心的。那些忍受生活平庸单调的人，那些不仅忍受，而且以此为生的人。我不太相信精神分析和梦的解析，这不是很严肃的事。我相信精神分析包含的哲学方法，并不太相信其治疗方面。如果这能治愈患者的痛苦，当然好，但恢复正常对我来说比疯更加令人担忧。地铁—工作—睡觉是一种畸

克洛德·夏布罗尔

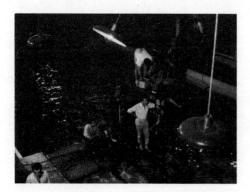

《淑女们》拍摄现场

形，比那些在学校门口向小姑娘表现自己焦虑的人更明显，但这种事并不可怕。

反过来，社会上存在着对这些异常行为十分强烈的排斥感。我认为这种不理解主要是因为害怕。但没有人要让人们必须理解，只需接受这些人的存在。正因为如此，我不相信社会秩序这样的规范。我宁愿表现那些不愿再做正常人的正常人，从这个意义上看，他们还是正常人。《屠夫》用武器对准自己而不是别人，这种浪漫行为是不可思议的，如果人们不接受他是"异常"的话。

剪辑

问：您对剪辑阶段不是太感兴趣。

答：在设计一种医用血清与将其商业化这两种时间之间，人们不能说血清制造最紧张的时刻是对它的包装。剪辑是一种非常细微的材料处理，但严格地说，任何剪辑问题都表明某种错误，或者在拍摄过

程中的不准确。否则，可以不用剪辑。当我在剪辑中做某种改变时，这是因为不这样做就无法表现。人们在最后关头可以有某种小想法，可以改变主意，但剪辑无法改变整体结构。刷墙的人不需要在家里重建一面墙。

改编

问：您有许多改编乔治·西默农小说的计划，现在进行得怎么样了？

答：我考虑过《宝贵的儿子》和《安东尼与朱丽》。现在，又增加了《阿弗勒诺的客人》和《铁楼梯》。这主要取决于条件。西默农是明确无误让我明白我们是人的作者之一。让人们知道现在还存在着搞种族主义、显示人类差别的人，这很重要。我们都是人，也包括魔鬼，他们只是我们自身的变种。人们每天都可以看到他们。事情是逐渐形成的，弄明白它们什么时候变质不无意义。

问：除《沥青医生与羽毛教师的制度》之外，您是否想过改编爱伦·坡的其他作品？

答：坡的短篇小说非常难改编。我第一次同威尔斯谈到"沥青与羽毛"时，正好在拍《十天奇迹》。我们谈及一个香水商，他想据此拍摄《红死病》，但没有拍成。唯一真正踏进坡的世界的人是侯麦。我不认为那时他对坡已经感兴趣，但坡的《贝雷尼斯》的确非常了不起。

《玛丽—尚达尔巧斗卡医生》拍摄现场

问：您为电视改编了亨利·詹姆斯的两部短篇小说，为什么不为电影改编？

答：在电视上面，人们多少要进行一点说教。我从来没想过在电影上说教。我选择了詹姆斯的早期作品《德·格瑞》，它不太好，但他最后一部短篇小说《伤心之椅》十分精彩。我欣赏詹姆斯。他是在维多利亚和后维多利亚时代少有的几个成功表现了个人承受的巨大社会压力和他们抵抗这种压力的艺术家，他使用了一个非常灵活的概念，一个足以覆盖一小块领域的真理片段。他对"恶"这个概念的分析是世界上最精辟的，他完美地用这个时代的表象展现了这个时代。每个

创造者都企图通过表象发现真理，詹姆斯比任何人都做得好。人们甚至可以说商业电影与非商业电影——以道德和美学的视角，而非以票房计算——之间的差别，是商业影片只是表象电影，而非商业影片试图超越表象。《沦陷分界线》是部纯粹的表象电影，它的结尾达到了极端的荒谬性，人们在德国国旗前立正——一个完美的逻辑。

詹姆斯·伊沃里对亨利·詹姆斯作品的改编，我只看过《波士顿人》。我觉得不错，但学院味太浓，缺少思想自由。我想，这可能是盎格鲁—撒克逊制片体系过于死板的缘故。但人们可以清楚地看到，在《印度之路》中，伊沃里非常熟悉这个世界，与大卫·里恩截然相反。从始至终都是反义，这使我忍俊不禁。

我曾想改编《鸽之翼》，但这里有一个片长的问题。我没有找到解决方法，也不想采用伯努瓦·雅克使用的方法，他的片子没有意思。但如果有人想改编一本书，变成自己的东西，最好先从一部小作品开始，而不是《鸽之翼》，否则就是乱来。

幻觉

问："幻觉"这个概念出现在您所有的影片中。

答：我经常听人说"啊，幸亏这个人生活在一个幻觉的世界中"，或者"啊，在两个小时内忘记我们的烦恼有多好呀"！我从中看到的全是"贩毒"。这些"幻觉贩毒者"非常可怕，无论它来自毒品，还是胶片或书籍。作家或导演工作的尊严之一，就是要阻止这种精神麻醉继续下去。最健康的做法是让人们看到事物的本来面貌。清醒无疑是幸福之路。我尝试表达整体幻觉，然后再从内部击破它。但我知道这会

引起一片反对之声，许多人宁愿相信事物与其本质是不同的。

精神分析努力向我们讲述，我们与父母的关系在个体的发展中是至关重要的。不过，它们不是直接关系，而是人们对父母形成的看法。如果通过一点恩赐，让小孩得以看到父母的真实性，他们就不会大惊小怪了。这是理想视角与制造人们认知困难的真实之间的差别。可以说，现实世界并不怎么可怕，可怕的是人们对它形成的看法。如果避免产生幻觉，人们便可意识到这没有什么可怕的。确实，整个个体可以被视为一场自己与他人之间的游戏。

问：然而，有些人物脱离了幻觉，如《分手》中的埃莱娜，还有朗德鲁、维奥莱特·诺吉耶……

答：埃莱娜不再有任何社会幻觉，因为她生活在两种不同的环境中。她是完全清醒、非常实际的。她还懂得如何同夏尔一起制造幻觉，夏尔满脑子都是幻觉！埃莱娜可以走出幻觉，因为她有清醒的绝对意志。

除去人物的别具一格，在《朗德鲁》中让我觉得好玩的，是对一种情况完全理性的运用。朗德鲁与它毫无关联，但他分析和利用了它，这是绝对范式，是理论的完全缺场。我讨厌理论，年轻时我就悟出了辩证法。我觉得可以用同一信仰、同一逻辑和对理论的坚定不移来捍卫A理论，以及它的对立面B理论。

《维奥莱特·诺吉耶》是一个自我医治的案例。她诊断恶，给恶动手术，并治疗它。她生活在两个表象的世界中 —— 可爱的小姑娘和每晚去树林的婊子。这两个表象都是虚假的，由此产生第三个，一旦去除掩盖元素，它就与前两个世界毫无瓜葛。

朗德鲁在他的时代如鱼得水。这是一个完美的中产阶级分子，拥有女人、孩子、情人。很显然，他利用炉灶勾引了12个或13个女人，但这只是因为条件允许并帮助他实现心愿。维奥莱特的情况恰恰相反：池塘中的水不适合她，她要换掉它。因此，必须警惕对魔鬼的惩罚：如果维奥莱特被处决，她就无法成为那个神奇的女人，无法变成社会生活的模范。社会选择了她，因为她没有利用社会的错误，而朗德鲁，正如卓别林在《凡尔杜先生》中明确表明的，他利用了社会规则：要想生存必须心狠。

《制帽人的幽灵》中拉贝的情况是不同的。首先，这不是一个真实人物，他只是社会的装饰，他也不愿意离开这个社会。这里根本不需要展示他的生不逢时。一切都可以在最正常的逻辑下发生。这个逻辑是社会的一块基石，并诱发一些不必要的犯罪，因为犯罪无法改变这一切。情况仍然如初。还存在着另一些拉贝，如《血婚》中的那对夫妇，他们脱离了社会逻辑，但没有脱离社会。他们甚至没有想到要离开，像是根本不想换掉池水的鱼，哪怕池水已经有些腐臭。

魔幻

问：与《朗德鲁》或《维奥莱特·诺吉耶》相反，您只做了一次纯魔幻尝试，即《爱丽丝或最后的逃亡》。其实，在您的作品中，魔幻倒是常见，但这是一种博尔赫斯式的魔幻。

答：我喜欢博尔赫斯，但我不认为人们可以改编他的作品。我拍了两部博尔赫斯的作品——《爱丽丝或最后的逃亡》和《丑闻》。

我不认为人类的思想可以创造不存在的东西。由于他想象了魔幻，

人们就必须予以重视。《爱丽丝或最后的逃亡》是一部有点错乱的影片，制片方喜欢西尔维亚·克里斯代尔和瓦奈多于喜欢雪莉·麦克雷恩和奥立弗·劳伦斯。这样问题的性质就变了。不过，我还是保留了一些元素。如引子，暗示在看病或打针，但这完全是不可解读的。这仍让人猜测看病的原则，仁者见仁。

西尔维亚是我最大的惊喜之一。只有她能在行为、造型的层面上有上佳表现。我把她当作路易斯·卡罗尔的人物来使用，比如当她裸体和听到四处有声音时，她像小姑娘似的躲藏起来。这很神奇。要是用了雪莉·麦克雷恩，我肯定无法让她这样演。

如果说这部影片属于魔幻类型片，不如说它属于魔幻小说。因为它提出了宇宙起源的问题，但仅仅触及，并不深刻。我很喜欢这部影片，因为我在这里使用了一些悖论，如飞机的声响叠加在蜗牛的画面上。我喜欢在一系列毫无表面关系的事件中发现一个绝对逻辑。所有在这个房子中发生的事情看上去符合魔幻，而且完全可以解释。瓦奈这个人物对此做出了解释，但这种解释本身也是魔幻的。在一个非现实的世界中，流行着一种人类逻辑：直击不可能性。

我还使用了比奥伊·卡萨雷斯的《莫雷尔的发明》，他曾与博尔赫斯合写过一些短篇小说，如《伊西德罗·帕罗迪的六个谜题》，以及切斯特顿的短篇小说。在《诗人与疯子》这本诗集中，有一个人物被诗人关起来了，因为他通过对真实事件的观察发现，唯一可能的解释是这个人制造了雨。这很神奇。我就是想尝试将自己置于这种表现方式之中。这是非凡的创新，因为它证明逻辑、清醒可以控制一切，哪怕是非理性。

《魔术师》也属于魔幻片，但这是一次彻底的失败。片中只有两个

场景我非常满意。第一个场景讲自劝，当人物说如果雕像掉下来，该多怕呀。这个想法本身没有意思，但雕像掉下来的两秒钟，对观众产生了非常大的震动。在第二个场景中，我完成了一件不可能的事：连续用七个镜头直接无误地模仿福特的风格。任何尝试过这种事的人都会明白它的难度！这完全是模仿，但使我愉快。

摘录、仿品、影响

问：人们经常指责您的这种摘录、模仿的嗜好。

答：说到这儿，请恕我直言。在辨识有无摘录方面，我敢挑战任何人。摘录必须像房子那样大才能被人看到。在《面具》中，有17处对希区柯克的摘录，但它们几乎是没有意义的。卡米兹在阅读剧本时跟我提出了这些想法，这纯粹是一种装饰，没有其他含义！很漂亮，但这不是最难做到的。

问：您早期的影片，如《魔鬼的眼》，非常接近希区柯克的世界。

答：很显然，我现在的驾驭能力超过拍摄《魔鬼的眼》的那个时期。当时人们必须适应我要讲述的东西和我讲述的方式。我喜欢把我的影片结构成侦探片，要有一个破解的秘密、一个破译的谜。为了让人们适应和逐渐发现这种独特形式，就必须有衔接点、关键点。我在这方面经常有所收获，因为我个人的愚钝发挥了作用。人们难以运用隐喻——为此，我在《面具》中注明关于隐喻的提示——不应该让它一目了然，但至少可以意会。我逐步掌握了这门技巧，也在这方面有所进步。

我永远是希区柯克迷，特别是在早期，但我逐渐意识到我喜欢希区柯克的东西，是他从朗格那里偷来的。于是，我开始溯本求源。

我对朗格最感兴趣的，无疑是框架、结构。这是一门取之不尽、非常诱人的课程，哪怕在失败的时候。朗格一部失败的影片也比一部普通影片好上十倍。

他已达到极高的境界，但他也绝对缺少魅力：这是一个总跟你过不去的导演。我没胆量这样做。他逐渐摈弃所有媚俗的形式，在《间谍》中还留有痕迹。他最后一部带有媚俗成分的影片是《绿窗艳影》，但他没有任其发展。在《绝对真理》中，这种严格变得冷酷无情，而最后一部《马布斯博士的一千只眼》竟成为一种马布斯理论。

特吕弗把影片分化为单数和双数，单数代表人们第一眼看上去欣赏的影片，双数代表人们第二次看才会喜欢的影片。问题是如果人们第一次不喜欢，很少会再去看第二次。朗格的影片绝对属于双数。最好还是拍单数影片，因为电影必须是立即消费的。

奇怪的是我在美学上喜欢这种冷漠，这与我的性格正好相反。但由于我酷爱事物的情欲一面，所以不能完全放弃我的性格。我非常喜欢演员和他们能够带给我的一切。我希望他们感到幸福。朗格不得不用粉笔在地上标出最小的步子，并让演员们的举止像一个自动装置。参加过朗格影片表演的人都心怀畏惧地谈论他的拍摄过程。这绝不是呻吟、疯狂，而是一种彻头彻尾的可怕的冷静，一种示意。

问：您在《电影手册》杂志社是少数几个捍卫福特的人，也是早期沃尔什的拥护者。

答：福特不太被人们接受，休斯顿也一样。我喜欢福特淳朴的一

面。他是一个用最深刻的方式谈论最简单的人的导演之一，做到这一点非常困难。他身上还有令人难忘的节俭的本领。

我可以自诩为第一个为拉乌尔·沃尔什作注释的人。他突出的特点是快，《歼匪喋血战》是一部纯洁得可怕的影片，从神经质到纯状态。的确，他得到了詹姆斯·卡内的帮助，就像拥有了一块真正的电池。我也想有一块电池，法国电影也需要这一切。我愉快地发现了普瓦雷，他是我遇到的最神经质的演员。

不便的是沃尔什只能与神经质的演员相处。他只要遇到神经质的演员，自己也会神经质，如卡内、弗里。但与艾伦·拉德的合作可以说是一场灾难，与盖博的合作也不完美。《铁汉娇娃》怎么说都非常慵懒。即使是《金汉艳奴》，主题那么美好，但拍得也有点弱智。

莎士比亚、戏剧、布列松

问：您的影片有许多对莎士比亚的参照和借鉴，您真的要把《麦克白》搬上戏剧舞台吗？

答：凡是搞人物戏剧化的人，不可能不受莎士比亚戏剧的影响。克里斯蒂娜·古兹—雷纳尔问我是否对《大猩猩》与罗歇·阿南感兴趣。亲爱的夫人，我对一切感兴趣，尤其是"大猩猩"，尤其是罗歇，但这件事没成，因为《大猩猩》的作者彭夏狄埃刚刚被任命为驻玻利维亚大使，而戴高乐要求他少参与这方面的活动。作为替换，她让我在凡尔赛排一部莎士比亚戏剧，要我做导演。我选择了《麦克白》。我当时不知道关于这部戏的咒语：谁排练它谁就会反受其害。当然，灾难是日积月累的，这里有一些有意思的事情，但少得可怜。

我当时不十分清楚戏剧是什么，而罗歇也不是理想的演员，他喊得太厉害。但莎士比亚的剧作确实精彩。在《麦克白》中，每个画面都在加强戏剧主题，运用了许多动物，有林羚的余韵，它整场都在跑，这使我很感兴趣。这也是结构。

我喜欢用符号创作的人，如莎士比亚、希区柯克，但不能与布列松混为一谈，布列松是地道的"皮条"导演。他也使用符号，但他要强调一百遍。一个门把手在朗格和布列松的影片中具有同等重要的作用，但在布列松的影片中，这个镜头会比前者大五倍，长两倍。总之，效果被增强了十倍。依靠这样的畸形能指，所有人都会明白并感到自己很聪明。我个人认为，这样做尤其缺少含蓄。这符合美学意义，因为对事物的强调可以实现最低限度的理解。喜爱布列松的人——尤其是分析家们——绝对会高兴。布列松是被分析得最多的导演之一。这并不困难，因为一切都以最明白的方式给予强调。《让·雷诺阿的小剧场》就比较复杂，这里的一切都处在视觉感知的边缘。我认为《伊夫多国王》比《金钱》更好看，它是布列松晚期作品中最成功的一部。它的妙处是让人非常关注连接镜头，从中感觉叙事是不重要的。这是错误的，他作假了，所以布列松不是我喜欢的导演。

雷诺阿、刘别谦、威尔斯、沟口健二

答：我更喜欢雷诺阿，因为他选演员有一套。他和我一样饱受同一问题之苦，但这个苦不在相同层次上：我们总是认为新片不如前一部好。我们最大的差别在于，他的作品有一种真正的酒神哲学，而我的作品只有牛排和红酒。我不想用酒神对照一切。《游戏规则》中"任

克洛德·夏布罗尔与演员们在《麦克白》排练现场

何人都有自己的道理"这句话，是在银幕上表达出来的最深刻、最真实的东西。

刘别谦，我喜欢，因为他是反布列松的。不应认为我在迫害布列松，但他是我反对的唯一的大导演。他的拍摄方式、他风格上可怕的虚张声势，让人认为他不像看起来那样淳朴。这是一位博大精深的导演、大腕，但确实让人无法忍受。刘别谦总是处事简练，不仅是视觉上的简练，还有效果上的简练。效果永远属于一个低于它所能成为东西的层次，它在时间上被拉开，成为最隐蔽、最简单的东西。如此，人们会在一段时间后感受到它的细腻。确实，在前15分钟里，人们总是担心失败，达不到想象的要求。请永远不要担心，这方法很灵！

威尔斯是刘别谦的对立面，他完全符合我所讨厌的所有标准。他是唯一用我讨厌的东西彻底吸引我的导演。人们会无法接受这一点。总之，他有点像沃尔什：他的作品绝对没有矫情。尤其在剪辑中，他不允许有一丝矫情，以至于人们会接受一些表达上的幼稚。他是一个十分天真的人。他的《麦克白》非常天真，但非常美丽！只有他能够

让我喜欢《公民凯恩》这种拍摄技巧，这里没有一个镜头不令人称绝。对于取景师、升降器操纵师，这是非常困难的，但导演却很轻松！这一切都被安排得十分紧凑和紧张！

在他生命的最后一刻，这一切不再可能。为了绝对去除矫情，他必须做到叙事的高度紧张。而他的剪辑条件导致他过分分神，以至于他不敢肯定在什么时候、什么地方和谁拍一个反打镜头。他的影片只是前后的粘贴，因此他永远无法停下来。我徒劳地在威尔斯的作品中寻找疏懒，但始终未能找到。

我认为，《伟大的安巴逊》中的舞会是一个范式。在3分15秒的镜头中，没有一秒是多余的。你可以炫耀一些段落镜头以打动观众，但关键在于不能有任何一秒的多余。我还记得一个段落镜头，让我大笑不止，就是梅尔维尔的《眼线》。其中，对贝尔蒙多的审问只用了一个镜头，时间长达一支烟的工夫。摄影机在轨道上对准一个人物，然后再对准另一个人物。麻烦的是，摄影机总是要对来对去。在这种情况下，必须说，我错了，我删掉它。一个空洞的全景镜头，没有人爱看。因为在这里，人物需要耐心地等待摄影机对准他后才能开口说话！

沟口健二也不是一般人。当人们需要避免煽情，又需要处理抒情场景时，大有可以向他学习之处。在沟口健二的作品中，摄影机的飞升非常神奇，人们根本无法想象：这时观众可以从座椅上站起来。但在使用时要格外谨慎，因为有可能触及顶棚。在沟口健二的作品中，这种技巧恰到好处、真实可信。这些升降机的灵活运动时间不长，非常柔美。请注意，在安纳托·李维克的一些影片中也有类似的技巧，但没有起到这样的效果！问题何在？因为它没有用于同一时刻、同一件事上……我在德尔默·戴夫斯的西部片《决斗约玛镇》中，看到了

电影史上最愚蠢的一个镜头。我想，摄影机升得太高，人们可以看到远处一辆公共马车跑来。随着马车临近，摄影机下降。当马车来到摄影机前，人们不跟着它转，然后，摄影机再次升起，公共马车远去。戴夫斯不是一个笨人，但在这里，他可以荣获"最愚蠢奖"。

夏尔们与保罗们

问：在您的影片中，有些名字总是重复出现：夏尔、保罗、埃莱娜、米歇尔、弗朗索瓦，您是怎么想的？

答：夏尔、保罗和埃莱娜有真实的意义，他们来自《表兄弟》。我认为这样做可以在男性人物之间产生完美的区分。这是一个在观众眼中区别他们的便捷方法，不需要特别强调，但人们并没有太注意这些。保罗，显然来自保罗（热古夫）；夏尔，是夏布罗尔的前半部分。但我也用家族姓氏，保罗们有最简单的姓：托马斯、德尔古、瓦格纳、西奈、雷吉斯。夏尔们的姓比较复杂，但包含与之相呼应的第一个字母和其他字母：泰尼耶、雷尼耶、德瓦雷。

至于埃莱娜，它来自别的地方。我找到了一个姓，绝对地道的女性用姓。人们无法想象一个男人叫埃莱娜。哪怕是有埃莱娜·德·特瓦的特例，这是精神层面的视角。埃莱娜们总是代表一个特定时代的某一女性类型。我最近一次用埃莱娜，是《血婚》中吕西安娜的女儿。但在这部影片中，男性人物的命运被颠倒了，保罗成为夏尔的牺牲品。在我的记忆中，夏尔无法杀掉保罗，所以，我叫他皮埃尔。这样，我把埃莱娜这个姓给了那个女孩。在《禽兽该死》中，夏尔杀了保罗，但他的身份是假的——马克·安德里约。这不是完整的夏尔。相反，

我把《屠夫》中那个小学教师的一个学生叫作夏尔，因为他会变成夏尔。

《傲慢的马》

问：您怎么看作品的商业失败或遭受批评？有一部影片的失败，我认为出乎您的意料，这就是《傲慢的马》。

答：一开始，这是博雷卡尔的主意。我没为此找他，我妻子对我说，你疯了，如果有两百万人读这本书时感到讨厌，你就等于少了两百万名观众。还有，达尼埃尔·布朗热根据一个非常好的创意写了剧本，里面有一个比古丹语的词Startigene，无法翻译成法语，表达一种复活、不死、轮回、永恒再生的概念。人们在这个概念上写了一个剧本。所有逸事都是复活的故事，这个剧本也实现了自己永恒的再生。人们甚至还在影片中加进了这样一句关键语，类似于"风停时，阳光会回来，新的生命又开始了"……

在布列塔尼，女人们出门要戴帽子、穿干净漂亮的衣服，而人们在影片中只能看到一种布列塔尼风格，影片本身也是这样。但在这种民族类型的影片中，人们或许会明白其中的含义。我们绝对没看懂，或者这个概念太抽象化，没有解释清楚。我也看不出我们能做得更好。如果有一部影片超出或偏离了观众（或批评者）的头脑，那一定是这部影片。看过它的人绝对无法说出它的含义。观众只能描述女人们的帽子等，这里肯定有不能自圆其说的地方。

我不知道沃提耶在开始拍摄时都做了什么，他最先开拍的。他拍的东西，我认为不是太好。他拍大战爆发，但人们没有看到过去的概

念：人们不知道自己是处于1914年，还是1940年。我承认我有问题，但我敢肯定根本没有感觉到这是过去的事情。

棋与面具

问：下棋似乎是您的嗜好，它出现在十余部影片之中，哪怕是以逸事或点缀性的方式。但在《面具》中，它是核心，为什么？

答：这是生活的隐喻，所有棋手都会跟你这样说。表现一局棋，就是在表现隐喻，说明棋与主要话题有某些关系。在《面具》中，人物是生活中的棋手，他们下棋是正常的。他们在制造隐喻。如果棋如人生，那么人生也如棋。这很有意思，因为棋是一种不受偶然性影响的游戏。我在下一部影片中深化了这个概念。一位老医生解释他为何玩国际象棋，因为他已故的妻子不喜欢下棋。她认为棋太复杂，并为人无法控制这个游戏而感到遗憾。在国际象棋中，人们能控制女人吗？这也很难，但做得到。于是他跟主人公下了一盘国际象棋并赢了，因为这位主人公无法掌控自己的命运。

问：您也是第一次直接涉足电视媒体。

答：电视的规律，是它要走进你家，看着你，对你说："来看我吧。"而电影是强迫人们看他们喜欢看的东西。他们要花钱，要出门。两者的差别在于电视只能说谎，用自己特有的方式。电视播出的任何新闻、任何新闻分析都必定是简略的、部分的，对一个三维世界做两维报道，它比生活小。但同时，电视总是声称它掌控真相并说出了真相。当人们在电视上看电影时，这不是一部电影。它缺少一部电影所

需的四种特征中的三种：出门、观众、比真实更大的表现。仅此，电视就在说谎。电视上有辩论，每个主角都可以畅所欲言。但在最后，电视会删节他的信息。这里不可能有关于辩论的辩论，这有点像法共的民主集中制。

这不是人的错，机器本质上是说谎的。为此，在《面具》中，我总是表现屋中打开的电视。这是一个粉色的小方块，与过去电视的白方块一样，它在说："注意，谎言！"由电视传播的谎言最终与生活发生关系，通过勒卡纽之流主持的节目回到他自己的真实生活之中。如果他在真实生活中可以摘下面具，那么他也可以在关闭的电视里摘下面具。因为被关上的电视无法再说谎。

确实，对我而言，这没有非常大的意义。我不需要捍卫放映商这个职业。我不反对在电视上播放电影，只是要求人们能继续在看电影的地方看电影。一部电视电影永远不是一部电影，因为它永远不可能被表现得大于生活。

当人们知道什么是电视时，这不可怕，人们完全可以适应它，甚至用它来消遣。但也必须知道，这种谎言形式将一种完全不同于真实生活的表象生活，反映在日常生活中。

项目

问：您要拍一部帕特里西亚·海史密斯的改编作品《猫头鹰的叫声》，主题、作者……我们还是要谈到希区柯克吧。

答：这绝不是希区柯克的。它可能带有希区柯克的表象，但更多是朗格的，很像《狂怒》或《我有权生活》。让我迷恋的是这个处在空

虚状态之中，但又必须填补一些东西的人物。他用吸收来的外来成分填补自己的空虚，同时也被它们吸收。他把死亡引向别人，但与此同时也结束了自己的命运。改编是非常忠实的，只动了几处细节，最好笑的是对那个特殊的警察人物的改动。

我还有一个项目，为电视拍《拉瓦丹探长》系列片，已经准备就绪，有《黑蜗牛》《城市魔鬼》《拼字游戏》和《失落的城堡》，它们不是我的两部同名电影的续篇。在《醋鸡》中，拉瓦丹不是重要的部分，重要的是目光。主题是邮递员，是通讯。在《拉瓦丹探长》中，拉瓦丹才是主题。我觉得他是英雄，他行动迅速，没有成见，至少不对所有人。为此，我肯定这两部影片能成功，尤其是当我找到普瓦雷以后。他很容易让人愉快与认同，但同时又是错乱的，可这种错乱引起观众的快乐，所以才更有看头。

但我不能再使用电影里的拉瓦丹。电影至少是自己的代言人：它们代表你，不是你，而是你所做的事情。在电视上，你要走进人的家里。我尝试对人们说："看，这也可能是真相。"就这么简单，不能把自己放进去。

我还希望改编警探小说《胡萝卜熟了》，它是《猫头鹰的叫声》的姐妹篇。我还有两个关于性与创造的关系的项目，我还未涉及过这个主题。一个是别人寄给我的原创剧本，另一个是亨利·米勒的小说《在克利奇的平静日子》的改编电影。我希望一心二用，这更保险，因为在逛集市时，要打碎气球，两枪比一枪保险。

还有一部电影可能在德国拍，它最理想的名字应该叫《最后的马布斯》，但我想这不太可能。

事实上，现在我拍完了《十天奇迹》和《制帽人的幽灵》，已经没

克洛德·夏布罗尔

克洛德·夏布罗尔、菲力浦·努瓦雷、罗宾·雷努
西在《面具》拍摄现场

有存货了。我想把安东尼·柏克莱的小说《绞刑场》改编成《38年慕尼黑化装舞会》，但这事不急，因为我只改编一半就把它丢失了……现在，我很小心，这里面有一些符号……我肯定会拍摄的。

但没有人能预测事情的发展。或许所有这些好东西，在不久的将来，会根据情况的变化，变成一部《老虎爱吃巧克力》!

巴黎，1987年3月4日

附录3　克洛德·夏布罗尔作品目录

　　1956—1961年，克洛德·夏布罗尔的阿吉姆电影公司拍摄制作了《牧羊人之击》（雅克·里维特的短片，1956）、《漂亮的塞尔日》（1957—1958）、《表兄弟》（1958）、《美国人》（阿兰·卡瓦利耶的短片）、《维罗妮卡和她的笨学生》（埃里克·侯麦的短片，1958）、《巴黎属于我们》（雅克·里维特的短片，1958—1960），以及与弗朗索瓦·特吕弗合作、卡罗斯电影公司的《爱情游戏》（菲力浦·德·布尔卡，1959）、《狮子星座》（埃里克·侯麦的短片，1959）、《恶作剧》（菲力浦·德·布尔卡，1960）、《直线》（雅克·盖亚尔，1961）。

　　夏布罗尔与他人合写的剧本有《牧羊人之击》《四个星期四》（雅克·里维特，未拍）等，还做过《筋疲力尽》（让—吕克·戈达尔，1959）、《意外》（吉尔贝尔·博卡诺夫斯基，1967）的技术顾问。他还拍摄了一些短剧，如《机遇与爱情》（克鲁德·贝里·比什、贝尔特朗·塔维尼耶，1964），在凡尔赛导演了莎士比亚的戏剧《麦克白》。

电影（截至1986年）

《漂亮的塞尔日》（*Le Beau Serge*，1957—1958）

《表兄弟》（*Les Cousins*，1958）

《连环计》（*A double tour*，1959），又译作《二重奏》

《淑女们》（*Les bonnes femmes*，1959—1960）

《马屁精》（*Les Godelureaux*，1960）

《七宗罪》之《贪得无厌》（*Avarice*，1961）

《魔鬼的眼》（*L'oeil du malin*，1961）

《奥菲莉娅》（*Ophelia*，1962）

《朗德鲁》（*Landru*，1962）

《世界最大欺诈案》之《卖埃菲尔铁塔的人》（*L'Homme qui vendit la tour Eiffel*，1963）

《老虎爱吃鲜肉》（*Tigre aime la chair fraiche*，1964）

《巴黎见闻》之《耳塞》（*Paris vu par…*，*La Muette*，1964）

《玛丽—尚达尔巧斗卡医生》（*Marie-Chantal contre docteur Kha*，1965）

《老虎拿炸药当香水》（*Le tigre se parfume a la dynamite*，1965）

《沦陷分界线》（*La ligne de demarcation*，1966）

《丑闻》（*Le Scandale*，1966）

《科林斯之路》（*La route de Corinthe*，1967）

《鹿》（*Les Biches*，1967）

《不忠的女人》（*La Femme infidele*，1968）

《禽兽该死》（*Que la bête meure*，1969）

《屠夫》（*Le boucher*，1969）

《分手》（*La Rupture*，1970）

《傍晚前》（*Juste avant la nuit*，1970）

《十天奇迹》（*La Decade prodigieuse*，1971）

《普保罗医生》（*Le docteur Popaule*，1972）

《血婚》（*Noces rouges*，1973）

《纳达》（*Nada*，1973）

《派对享乐》（*Une partie de plaisir*，1974）

《肮手无辜者》（*Les Innocents aux mains sales*，1974），又译作《无辜的凶手》

《魔术师》（*Magiciens*，1975）

《资产阶级的疯狂》（*Folie bourgeoise*，1976）

《爱丽丝或最后的逃亡》（*Alice ou la dierniere Fugue*，1976）

《血缘关系》（*Les liens de sang*，1977）

《维奥莱特·诺吉耶》（*Violette Nosier*，1977）

《傲慢的马》（*Cheval d'orgueil*，1980）

《制帽人的幽灵》（*Le Fantome du chapelier*，1982）

《他人的血》（*Le Sang des autres*，1984），又译作《双面间谍》

《醋鸡》（*Poulet au vinaigre*，1984）

《拉瓦丹探长》（*Inspecteur Lavardin*，1985）

《面具》（*Masques*，1986）

电视

《德·格瑞》（*De Grey*，1974）

《伤心之椅》（*Le Banc de la Desolation*，1974）

《娃娃先生》（*Monsieur Bebe*，1974）

《人无完人》（*Nul n'est parfait*，1974）

《邀猎》（*Une invitation a la chasse*，1974）

《夏天的人们》（*Les Gens de l'Ete*，1974）

《耳眼》（*La Bouche d'oreille*，1978）

《方多马斯》（*Fantomas*，1979）

《女法官》（*Madame le Juge*，1980）

《圣·萨安先生》（*Monsieur Saint-Saens*，1974）

《普罗科菲耶夫先生》（*Monsieur Prokofier*，1974）

《李斯特先生》（*Monsieur Liszt*，1980—1981）

《沥青医生与羽毛教师的制度》（*Le Systeme du Docteur Goudron et du professeur plume*，1981）

《选举的相似性》（*Les Affinites electives*，1982）

《邪恶先生》（*Monsieur le Maudit*，1982）

《死亡舞蹈》（*La Danse de Mort*，1982）

广告

克洛德·夏布罗尔还拍过大量广告片，已难以列举，涉及香烟、香水、奶酪、汽车、家具、巧克力、咖啡等内容。

译后记

2010年9月，法国著名电影导演克洛德·夏布罗尔去世。这个日子与他的伙伴侯麦相比，显得清凉和寂静许多。我们对夏布罗尔的认知不能算少，不能算陌生，人们都知道他是法国电影新浪潮五将之一，其实应该说是首位，有人冠他以"新浪潮老顽童"的昵称。人们对他的作品，那长长的片目也能如数家珍，但对他的爱戴和评价却远远低于特吕弗和戈达尔，甚至低于侯麦。在夏布罗尔去世八周年之际，我完成了他的评传的翻译，总算以自己的方式对这位大导演进行了追思。我觉得他就像西藏，一个到过、看过就会赞叹的圣地，他身上还有许多亮点未被开发，他虽然暂时被低估，但不会永远被低估。

1987年，法国《电影手册》出版社为克洛德·夏布罗尔出版了一本由诺埃·马尼撰写的专著并将其放入"作者丛书"之列。这是对这位品质导演的致敬，因为正是他在50年前提出了作者（auteur）和高度（hauteur）的诉求。与其他法国电影大师相比，夏布罗尔所追求的品质和高度更加宽泛，或者说，超越了电影本身，超越了艺术，直抵生活和人性。

他的高度是思想性的，是生存理念的，甚至是形而上学的。我作为这部书的译者，对这位生活和艺术的巨匠，除了敬佩，还有喜爱，

并通过他对法国电影导演这个群体以及法国电影有了更加深刻的理解和崇敬。我个人的这种倾羡可能有失偏颇，但偏僻颠簸的小路往往可以通向大山深处、秘境之腹，直至心灵和文化的内核，由此获得的信息或许可以帮助我们更好地了解这位新浪潮的弄潮儿。

特吕弗、戈达尔、里维特、侯麦都是法国电影大师，业界对特吕弗给出的关键词是真诚与激情，戈达尔是探索与前卫，里维特是坚韧与边缘，侯麦是严谨与道德，可给夏布罗尔的是絮叨与多样。为此还有特别注脚：爱开玩笑、喜欢挑逗、会吃好吃，儒雅、小资、才子，像这样的词语有很多。在此，我想特别指出，以上这些词语都适用于概括一个法国人，所以说，夏布罗尔首先是一个法国人，其次是一名电影导演，他本人和他的电影集中体现了法国的民族性和文化特性。

夏布罗尔做导演50年，拍了60多部影片。在这本书出版的1987年，作者就指出，夏布罗尔是法国新浪潮导演中作品最丰富、最多样的一位。当时他已拍摄了40部电影、15部电视电影、20余部广告片。作者还断言，其中有15部影片已经成为那30年法国电影史不可绕过的经典。从各方面看，夏布罗尔都是无可争议的作者，这既是他本人的定位，也是时间对他的肯定。他的口头禅是，上帝会辨识属于自己的东西。在法国导演中，夏布罗尔是最贴近商业规律的人，也是最注重技术和形而上学的人。巴赞说，恰恰是这种不是针对观众，而是服务于电影实践者的综合元素，深深吸引了这位导演。在他的作品中，理论同最疯狂的妄想一样，都融入拍电影的行为之中，也就是说，他的世界观从未离开过技术和思想。

纵观他的所有作品，夏布罗尔都是在探寻快乐和认知这两个密切

相关的问题。他传递给观众的是人与人、人替人、人为人的关系。用他自己的话说，影片是一个宇宙，符号与象征在这里以日常生活为背景，酝酿一颗毒瘤。他的影片和人物都经过他这位作者的设计，以日常生活的面孔呈现在银幕上。观众有时买账，有时不买账。所以，在夏布罗尔的眼中，那个能辨识自己作品的人绝不是观众，而可能是时间和良知。他曾借剧中人之口说出这样一句话："我们是为你们准备的节目，但我们不仅仅是节目。"他早就认识到，在这个服从强者法则的世界中，观众没有任何位置，个体在这里甚至被剥夺了看的权利。这是他对电影的深刻认知，而这种深刻又来自他对人性的深刻认知。他借另一个剧中人之口说道："我们处在一个可怕的时代，一边男人死，一边女人死，不久，世上将无人生存。"这句话是在几十年前说的，现在看到仍十分切题。

也可能因为夏布罗尔的面善与和顺，掩盖了他深刻与尖刻的一面。他喜欢生活，喜欢美味佳肴，也喜欢音乐。其实，或许正是因为热爱生活和生活之本，他才看得比别人深，比别人透。有谁知道他在享受生活之美时内心的悲凉，即使如此，他仍然快乐着，因为上帝会辨识属于自己的东西。

遗憾的是，这部传记式评论只截至1987年，为我们留下了23年的空白。我无力填补这个空白，或评价他这个时期的作为。但我知道，他不会离开他的作者和高度的主张。他本人不是票房的保证，也不是热门导演，他只是一个想多拍电影的导演，而法国或者法国电影市场慷慨地成全了他，以及许多像他一样有思想的电影大师。

最后，我要感谢我的好朋友、北京大学法语系主任董强教授邀请我加入他主编的"作者电影"丛书的译者之列，因为翻译夏布罗尔，

我对法国电影和法国电影人有了更加深刻的认识。由于能力有限，不免有错误和缺欠，希望读者批评指正。

于牡丹园